邱忠均 版畫冊

Chiou Jong-Jun

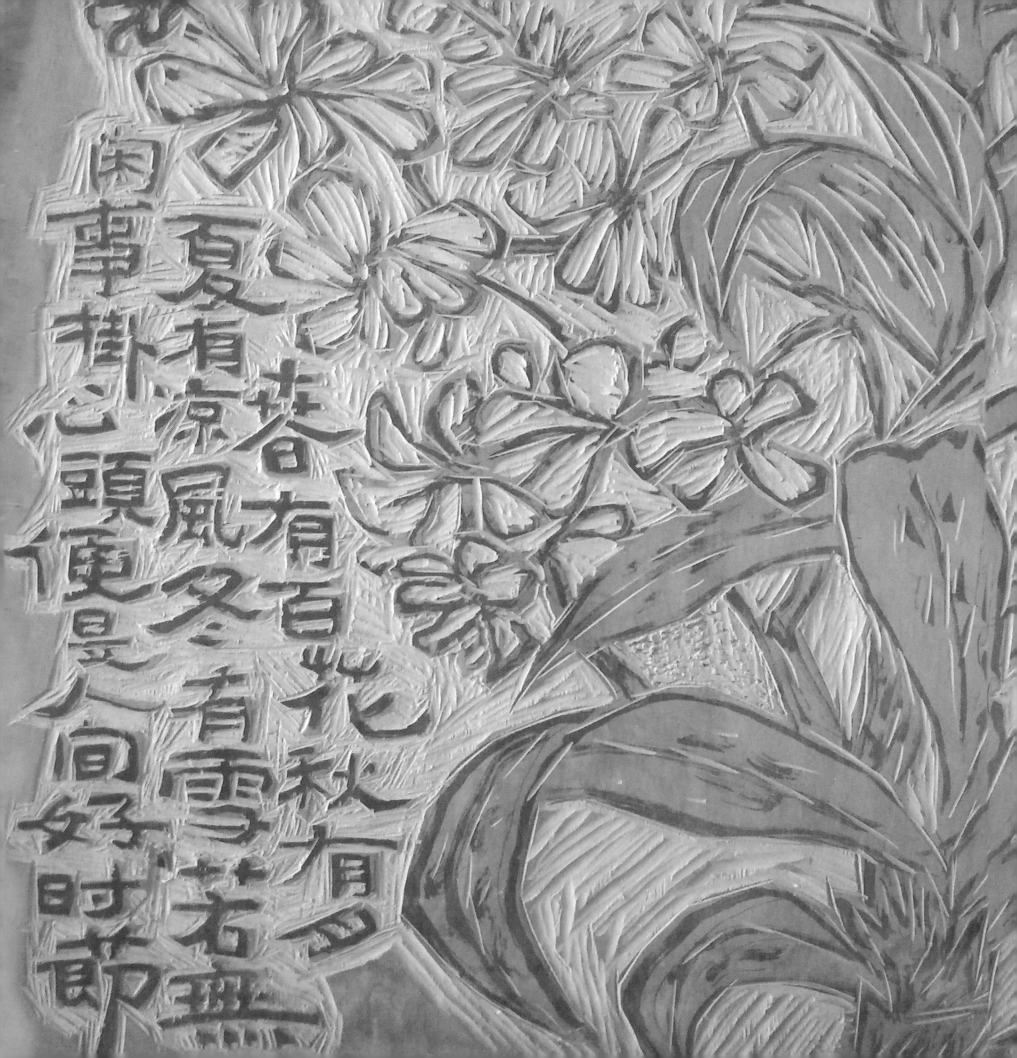

春有百花秋有月

夏有凉風冬有雪

若無閒事掛心頭

便是人間好時節

善畫工書　相映成趣

　　邱忠均老師生於高雄美濃客家庄，在三面環山的環境中成長，從小受到母親刺繡薰陶，漸次開啟其對故鄉風土的人文創作情懷。1984年開始學佛，此後創作轉以佛像、自然環境為主題；2000年公職退休後不久罹患帕金森氏症，雖然行動有些不便，邱老師還是持續創作，篤信佛教的他認為，生病不是禁錮，於藝術創作也是一種修行，而書法與彩墨創作更是一種體現自身修為及對生命態度的豁達。

　　邱老師研究水印木刻技法近40餘年，是國內少數以水印木刻為創作媒材的版畫家，他將水印版畫與書法、彩墨創作的體會互為應用，隨著他的畫筆，可從書法運行中深刻的體驗木板的紋理趣味、同時蘊含水墨渲染效果，成為其作品鮮明的特色。

　　本書彙整邱老師近40餘年，計1,305件的版畫創作，亦集結了許多文章、手稿及新聞剪報等，整體紀錄老師的創作歷程及心境。透過本書，可了解邱老師對創作的使命感及其作品內涵，也讓我們有機會能夠學習到在台灣歷史洪流不懈持續創作及其對藝術態度的精神，看見一位創作者在追求藝術時，始終堅持不懈並勇敢引領前行的典範。

　　　　　　　　　　　文化部　部長　李永得

自 在 隨 緣　 清 淨 安 樂

　　起心動念想要紀錄邱忠均老師的版畫作品，緣由是「敬、淨、境」。邱老師1944年生於高雄美濃客家庄龍肚，在三面環山自然環境中成長，從小受到母親刺繡的薰陶，邱老師對於故鄉的風土景物有著深刻的情感，1969年開始投入版畫創作，1978年榮獲中國文藝協會文藝獎章(版畫類)；1984年開始學佛，此後他創作的作品便轉以佛像藝術、自然環境為主題；1989年獲第八屆高雄文藝獎(版畫類)；2001年公職退休後不久即罹患帕金森氏症，雖然行動上有些不便，邱老師仍是持續創作。**敬**：篤信佛教的他認為生病帶來覺悟，藝術創作也像是一種修行，而書法與彩墨創作更是一種體現自身修為及對生命態度的豁達。邱老師修行佛法，以版畫、書法及彩墨創作為主，「畫以人重，藝由道崇」從運筆中對書、畫藝深刻的體驗，作品呈現出創作者專注的生命信仰、崇文敬字及內省的通達心境。

　　淨：邱忠均是一位從環境中汲取養分，從生活中力行創作的藝術家，他的作品充滿手感溫度及濃郁人情味，欣賞他的作品，就如同是長者的關懷、智者的頓悟、常人話語的哲學表達，所蘊含的生活智慧及生命省思令人有春風拂面、醍醐灌頂之感。「美能拯救世界」，一篇邱老師於民國77年在報紙發表過的文章，文中提到一個人生活在宇宙天地之間，面對熙攘的現實，接觸到自然界的一草一木，只要細細去觀察體悟，無處不可以感受到充滿生生不息，欣欣向榮的美妙意境，更可以發覺到超脫的心靈世界，以及創造智慧的優雅情景。

　　境：邱忠均認為創作就是一門深入長期的薰修，用這樣的精神來進行版畫作品創作，作品中有一種獨特屬於「邱氏風格」的獨特味道，那是很濃、很傳統，很東方的味道，而不是一昧的去追求新的繪畫形式或風格，因為他認為新的東西會如曇花一現般很快地就消失不見了，因此，創作對邱老師而言是一門深入長期的薰修是相當重要的，也是他一直以來所持守的創作方式。一筆一劃的刻畫出他的人文情懷，細讀邱忠均水印版畫作品，如同看一篇篇人文歷史、聽一則則寓言故事，或是一章章生活詩篇，自然回甘，耐人尋味。

晨 禾 文 創 設 計 有 限 公 司　 總 監　 鞠躬

目錄

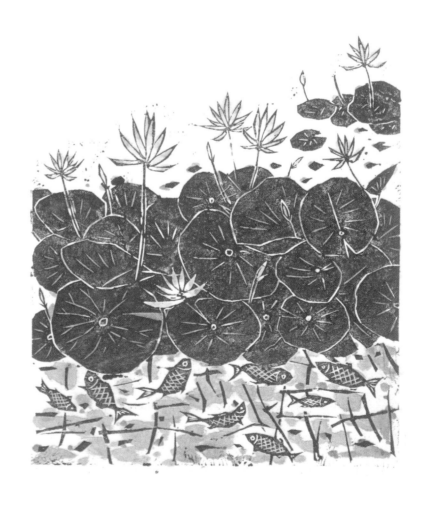

• 1988 陳庭詩、邱忠均 畫展

• 1989 獲第八屆高雄文藝獎(版畫類)

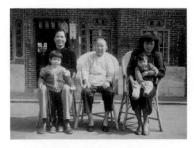

• 1985 與母親邱朱季蘭(中)及家人合影

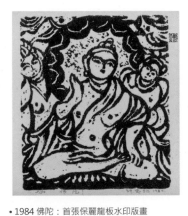

• 1984 佛陀：首張保麗龍板水印版畫

• 邱忠均〈漢拓意象 戲蓮圖〉
《臺灣新聞報》1983年12月22日

1991年
民80年　1990-1992年參加「佛教藝術創作展」並宣講「佛教藝術創作芻議」
　　　　　(台北京華藝術中心、高雄佛光山)。
　　　　　參加「中國現代彩墨展」(台北、上海)。
　　　　　石濤畫廊改名「寄草藝術庭」，不久即歇業。

1986年
民75年　以佛像為主題參加全國木刻畫聯展(台北國立歷史博物館)。

1990年
民79年　參加「北京-台北當代版畫大展」於台北、北京。

1984年
民73年　開始應用保麗龍板(珍珠板)
　　　　　製作水印版畫(作品為佛陀)。

1988年
民77年　於高雄開設「石濤畫廊」。
　　　　　與陳庭詩版畫聯展於石濤畫廊。

1982年
民71年　第三次版畫個展(台北市藝術家畫廊、
　　　　　台南金藝廊)。

1980年
民69年　第二次版畫個展(台北市龍門畫廊)。
　　　　　參加香港現代版畫展，加入
　　　　　「香港現代版畫會」。

1981年
民70年　調任高雄地方法院觀護人(1981-1997)。
　　　　　參加新加坡現代版畫展。

1989年
民78年　獲第八屆高雄文藝獎(版畫類)。
　　　　　參加「海峽兩岸美術交流展」
　　　　　(高雄、北京)。

1983年
民72年　參加第一屆中華民國國際版畫雙年展
　　　　　(作品為十二生肖系列)。

1991年
民80年　第六次版畫與彩墨個展(台北市永漢藝術中心、
　　　　　高雄市立社教館、高雄縣立文化中心)。
　　　　　現代彩墨個展於高雄天影樓。
　　　　　參加中國現代彩墨展於台北、上海。

1985年
民74年　第四次版畫個展(高雄市金陵藝廊、全省文化中心巡迴展)。
　　　　　加入高雄市現代畫會。與陳其茂、陳國展版畫聯展於高雄。
　　　　　參加第二屆中華民國國際版畫展(作品為佛陀涅槃圖)。

1987年
民76年　第五次版畫個展(高雄市立圖書館)，發表「認識現代創作版畫」(民眾日報)及
　　　　　「從水印版畫談起」(台灣新聞報)。
　　　　　參加第三屆中華民國國際版畫展(作品為釋迦如來)。

• 1991 邱忠均版畫個展

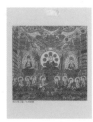

• 1991 邱忠均佛教版畫與彩墨個展

• 1987 邱忠均版畫展 邀請卡

• 1985 邱忠均(左)、陳庭詩(中)、沙白(右)

• 邱忠均〈我愛版畫〉《成功時報》1984年5月30日

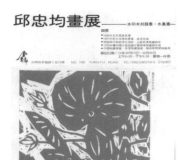
• 1982 邱忠均畫展 邀請卡

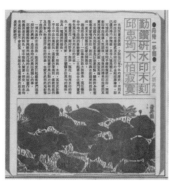
• 胡再華〈勤專研水印木刻 邱忠均不怕寂寞〉
《台灣新聞報》1980年1月2日

• 1970 宜蘭高商畢業紀念冊

• 1975 席德進速寫邱忠均(贈)·家屬收藏

• 1974 點線面

邱忠均 (1944-2015)生平紀事

1977年
民66年
- 開始研究水印木刻版畫,並收集大陸及台灣早期年畫,對日本已故版畫家棟方志功作品甚感興趣,觀摩其畫冊。
- 作品有「繽紛集、泛舟點點、藍天白雲」等。
- 第一次版畫個展於台中外畫廊舉辦。

1974年
民63年
認識版畫家陳庭詩,通信請益,並參觀五月畫會及東方畫會展覽。

1971年
民60年
派任台中地方法院少年法庭觀護人
(1971-1981年)。期間與中部畫友交流。

1969年
民58年
開始嘗試以各種版畫進行創作。

1967年
民56年
國立政治大學法律系畢業。
畢業任教於旗山農工(一年)。

1960年
民49年
入高雄中學高中部,課餘辦壁報,
畫地理掛圖、生物解剖圖等。

1950年
民49年
進入龍肚國小,習板書、仿陳阿喜老師
牆面大字,開始以毛筆字習書法。

1944年
民33年
生於台灣高雄美濃區龍肚里。

1975年
民64年
席德進人物速寫邱忠均(贈)。
邱忠均家屬收藏。

1968年
民57年
任教於宜蘭高商(三年)。

1949年
民38年
開始認字習書,喜民藝,對木雕、
年畫、皮影戲大感興趣。

1978年
民67年
- 獲第十九屆中國文藝協會文藝獎章
(版畫類)。
- 發表「版畫與我」一文(台灣日報副刊),
在台灣新聞報「樂府藝苑」及台灣時報
副刊發表藝聞及藝評文字。

1970年
民59年
加入中華民國版畫學會
(1970/3/22成立),為
創始會員之一。

1956年
民45年
入美濃初中,年節辦壁報畫刊頭,三年期間
參加校內書法比賽及漫畫比賽均得獎。

1972年
民61年
加入「台中藝術家俱樂部」(1972年春天成立)
為該畫會定期提供作品參加聯展。

1963年
民51年
入國立政治大學法律系,與解嵩等同學創組
「彩虹美術社」,課餘習畫,凡油畫、水彩、
國畫、素描都予以涉獵,相互切磋。

邱忠均畫展
AN EXHIBITION OF PRINTS
BY
JONG-JIUN CHIOU
DAILY 10:00-19:00 (CLOSED MONDAY)
JAN. 2-13, 1980
OPENING RECEPTION JAN. 2. 3:00 P.M.
民國六十九年一月二日至十三日止
上午十時至下午七時(每星期一休假)
一月二日星期三下午三時預展酒會
邱忠均簡歷:
• 1944年生於高雄美濃
• 1967年政大法律系畢業、高考及格
• 現爲商於台中地方法院、公餘從事版畫創作
• 1978年獲中國文藝協會文藝獎章版畫創作獎
• 中國版畫學會、香港版畫會、藝術家俱樂部會員

龍門畫廊
LUNG MEN ART GALLERY
台北市忠孝東路四段177號
羅馬大廈二樓之1
電話七八一三九七九、七八一四三九八
ROME BLDG. 2ND FL.,
177 CHUNG HSIAO E RD., SEC 4
TAIPEI, TAIWAN, REP. OF CHINA
PHONE:7813979、7814398

• 1980 邱忠均畫展 邀請卡

• 1975 和氣致祥

• 1977 繽紛集

• 陳長華〈邱忠均的法外生涯〉聯合報》
1980年1月4日

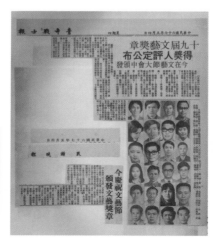
• 1967 國立政大法律系畢業

•〈十九屆文藝獎章 得獎人評定公布〉《青年戰士報》1978年5月4日

- 2021《刻畫印象-客籍藝術家邱忠均 研究專集》

- 2019「啟‧歡喜心」-邱忠均、宋宜真雙個展-佛光緣美術館 台中館

- 2015「善好光明」-邱忠均版畫展-佛光山佛陀紀念館

- 2013「亞洲版畫交流展」屏東美術館

- 2011「生活印記版畫聯展」-六堆客家文化園區

- 2012「百畫齊芳─百位畫家畫佛館特展」-佛光山佛陀紀念館

2021年 民110年　《刻畫印象-客籍藝術家 邱忠均 研究專集》-客家委員會 客家文化發展中心

2019年 民108年　「啟‧歡喜心」-邱忠均.宋宜真雙個展-佛光緣美術館 臺中館。(6/1-7/7)

2016年 民105年
客家委員會「客家美展」
　-「穿越」當代客家藝術新動向
中正紀念堂中正藝廊(4/30～5/23)、
高雄市立文化中心至高館(7/8～8/2)、
新竹縣政府文化局美術館(8/31～9/18)。

2013年 民102年
高雄市立文化中心應邀聯展「藝術家的最愛‧一個故事‧一張畫」(1/19～3/25)。
應邀參加高雄市美濃畫會聯展於好客庄餐廳(1/22～3/22)。
應邀參加屏東巴比頌畫廊個人藝術創作展(3/1～3/30)。
獲頒龍肚國小第二屆藝術類傑出校友獎(3/30)。
應邀參加「亞洲版畫交流展」-屏東美術館(6/15～8/14)。
應邀參加人間衛視 "知道" 節目特別來賓(11/20)，並於12/8首播。

2015年 民104年
六堆藝廊開幕暨藝術家邀請展
　-屏東六堆客家文化園區(1/30～4/5)。
「善好光明」-邱忠均版畫展
　-佛光山佛陀紀念館(8/8～10/4)。
9月22日於美濃龍肚家中辭世，
享壽72歲。

2011年 民100年
應邀參加六堆客家文化園區「生活印記版畫聯展」。(1/29-7/31)
讀家文化與高雄市政府文化共同出版《阿公的茄苳樹》繪本，
插圖為邱忠均 繪製授權提供。

2008年 民97年　「到傳藝看版畫之美 體驗版畫拓印」，應邀與陳永欽、黃郁生版畫創作聯展。

2014年 民103年
應邀參加「臺灣木版畫現代進行式」
　-國立臺灣美術館(8/16～10/26)。
「泥牛堂-邱忠均生活美學館」，
高雄市五福一路158號正式開館。
邱忠均書法彩墨個展
　-美濃客家文物館(10/10～2015/1/4)。

2009年 民98年
邱忠均書畫展-財團法人陳庭詩
現代藝術基金會(陳庭詩現代藝術空間)。
木刻版畫「弟子規」全套189張刻印完成。

2012年 民101年
應邀參加「佛誕特展-人間菩提」系列
版畫雙人展於佛光緣美術總館(5/19-6/24)。
應邀參加「百畫齊芳─百位畫家畫佛館特展」(10/7～11/26)。
應邀參加正修科技大學藝術中心
「大覺大行─邱忠均創作特展」(10/12～11/30)。

2018年 民107年
法喜眾生相-邱忠均 宋宜真 夫妻聯展-社團法人中華文化生活學會。
「客籍藝術家邱忠均創作調查研究暨數位典藏計畫」-客家委員會 客家文化發展中心

2020年 民109年　正修藝文中心二十「跨世代」專題特展。(9/14-11/19)

2022年 民111年　美能拯救世界-邱忠均 紀念展-高雄市文化中心 至真三館(3/11-3/22)、《弟子規》水印木刻版畫全集、《邱忠均版畫》

- 2022美能拯救世界-邱忠均 紀念展-高雄市文化中心 至真三館

- 2016「客家美展」-「穿越」當代客家藝術新動向-中正紀念堂

- 2015六堆藝廊開幕暨藝術家邀請展-屏東六堆客家文化園區

- 2014「台灣木版畫現代進行式」-國立臺灣美術館

- 2012「大覺大行─邱忠均創作特展」-正修科技大學藝術中心

- 2012「佛誕特展-人間菩提」系列版畫雙人展-佛光緣美術總館

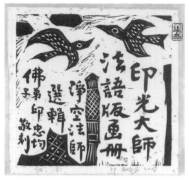

• 2001 印光大師 法語版畫冊

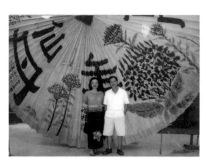

• 2003 客家文化藝術節

• 宋耀光，〈邱忠均 版畫無師自通〉
《聯合報》1998年4月9日

• 1998 第十四屆版印年畫作品「春」

• 1994 《邱忠均版畫集》高雄縣立文化中心 出版

2005年
民94年　應邀參加高雄市上雲藝術中心開幕展。

2002年
民91年
　　任第十九屆高雄市美展評審委員。
　　好友陳庭詩於4月15日逝世。
　　任「陳庭詩現代基金會」籌備委員之一。

2000年
民89年
　　第十次版畫個展(高雄福華沙龍)。
　　公職退休返美濃龍肚定居。
　　任第十七屆高雄市美展評審委員。
　　任第十五屆中華民國版印年畫徵選評審委員。

1999年
民88年
　　「釋迦牟尼佛、波若心經」兩件為省立美術館收藏。
　　任第二屆府城傳統民間工藝展評審委員，
　　任高雄市立美術館第三屆典藏委員。

2001年
民90年
　　任第十六屆版畫年畫評審委員。
　　因工作過勞罹患帕金森氏症，行動稍微不便。

2004年
民93年　第十一次版畫個展(臺中市文化局)。因身體微恙，暫歇版畫創作。

2007年
民96年
　　「西方淨土變、茵苕華開」兩幅作品參加宇珍台灣當代藝術冬季拍賣會，
　　應邀參加上雲藝術中心藝術家說法聯展(2007/12-2008/01)。

1998年
民87年
　　任高雄市立美術館全國種子教師版畫研習營教席三年(1998、2000、2001)，
　　任第一屆府城傳統民間工藝展評審委員，中華民國第十四屆版印年畫甄選評審委員
　　並獲邀委託創作版印年畫作品「春」，高雄市立美術館第一屆版畫類典藏委員。
　　應邀參加第十五屆全國美展。「心凝形釋-邱忠均個展」於高雄市立美術館「市民畫廊」。

1996年
民85年　任第十三屆高雄市美展評審委員。

1994年
民83年
　　第七次版畫與國畫個展(全省文化中心巡迴展)。
　　應邀參加「時代形象-臺灣地區繪畫回顧展」
　　(高雄市立美術館)及「40年來台灣地區
　　美術發展研究之四-版畫研究展」(臺灣省立美術館)。

1993年
民82年　參加「中國現代彩墨展」(臺北、莫斯科)。

1995年
民84年
　　第八次版畫個展(高雄串門藝術空間)。
　　應邀參加「美術高雄當代篇-1995」展(高雄市立美術館)
　　第十四屆全國美展(臺北國立藝術教育館)。
　　在佛光山文物館舉辦佛教版畫個展。
　　與蕭一、王俊雄聯展(「一心向佛」專題、參展書法)於高雄阿普畫廊。
　　任美濃畫會會長。

1997年
民86年
　　升任屏東地方法院主任觀護人。
　　任第十四屆高雄市美展評審委員及中華民國第十三屆版印年畫徵選評審委員。
　　應邀參加「名家版畫大展」(省立臺南社教館)。

• 2004 邱忠均版畫展

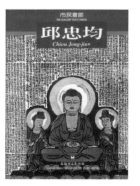

• 蔡佳蓉〈法網情深 邱忠均獨鍾藝術人生〉
《自由時報》2000年4月8日

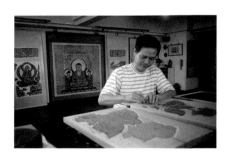

• 1997 陳漢元攝影

• 2005 耳公不朽

• 1998 《心凝形釋-邱忠均個展》高雄市立美術館「市民畫廊」出版

現代木刻版畫應有的獨立風格
複製木刻與創作木刻

文 邱忠均
台灣日報 中華民國六十九年一月七日

版畫中最早有的是木刻版畫，而木刻版畫的起源在中國。隋朝利用木板刻出圖畫以供印刷，已經流行了。一九〇〇年在甘肅省敦煌莫高窟出土的木刻「金剛經」的卷首畫「祇樹給孤獨園」，畫面精確而有力的線條，已說明中國木刻版畫達到了何等完美的境地。該畫印有「唐咸通九年」的字據，證明是公元八六八年的唐代作品，也是目前世上發現的最原始的木刻版畫（現存藏於大英博物舘）。中國的木刻版畫，由於紙、筆、硯、及雕版技術的不斷發明與改進，不但在供印刷流傳方面有極大進步，一般人還廣泛用來製作年畫、印章等，作爲經咒護符及裝飾門面的印版。可以說兩三千年來，木刻版畫與我國人民生活有著不可分離的密切關係，也是我們的文化之一。

木刻版畫從唐代至明代的數百年中，在技術上更有了進一步的發展。內容上也從佛畫、日曆圖而發展到通俗畫本和小說戲曲等一類民間的書籍插圖。明代初期社會經濟安定和繁榮，文化出版事業亦發達，製作版畫的人材輩出，達到各家相互輝映的地步，譬如胡正言的「十竹齋書畫譜」，他創造了精美的水印套色、餖版、拱花等新技法，使畫面不論刻版和套色都達到極高的藝術水準。清代初期，木刻版畫仍沿明代道路發展，惟稍後由於外國傳入鉛字和石印技術等，始逐漸衰弱下去。衰弱暗淡的時期一直到二十世紀的二十年代才結束，三十年代開始，中國木刻版畫又再復甦起來，而且有嶄新面貌。那就是抗戰期間，許多木刻家引入外國技法做了戰鬥木刻，以尖銳的刀法刻劃出國人同心協力一致抗敵的心態，用以打擊敵人振奮士氣。政府遷臺三十年來，國內木刻版畫的發展，由於受到西洋技法的衝激，常被視爲古老保守的傳統包袱，而未能獲得迅速成長。一般製作版畫者都以洋法爲尚，企圖以新奇技法及新穎畫面表現現代，忽視應用木刻技法來刻劃現實生活，使這門傳統而優美的固有藝術未能發揚光大，誠爲一件憾事。

木刻版畫不是用筆直接在紙上或布上繪製出來，而是用特有的刀子將圖畫刻在木板上經過拓印而成，以產生獨立效果的畫面，這種木刻特有的韻味絕不是其他繪畫可以代替的。又由於製作過程不同，可以分爲「複製木刻」和「創作木刻」兩種。什麼叫做「複製木刻」呢？據一般的說法是：凡木刻的圖版，畫者管畫，刻者管刻，印者管印，即複製木刻的過程完全分工，在版面上繪畫的是一人，刻的是另一人，而拓印的也是另一人，畫者和印者可以不懂刀刻；而刻者也可以不懂畫與印。換句話說，這完全與現代化工業生產的分工差不多，可以把整個製作過程當作純技術來看待。這種複製木刻乃在要求作爲印刷品，以便廣爲傳播，猶如今天的印刷事業，欠缺藝術的創作性和完整性是必然的。所以嚴格說起來，複製木刻的實用性大過其藝術性，還不能稱它是一門藝術。中國的木刻在三十年代以前的插圖、佛畫，甚至書畫譜等，日本的浮世繪，和歐洲十八世紀後期畢維克的「白線雕刻法」產生之前的木刻畫，都統屬於「複製木刻」的範疇。除了一些明清畫家如陳老蓮、李笠翁等偶有躬親繪刻的木刻作品外，能稱得上是獨立創作的作品，而不是淪爲實用或附庸地位的，可說鳳毛麟角。

所以，今天我們想提高木刻版畫的地位，發揚其技藝，使它獨當一面，成爲現代藝術的重要形式，就應認清傳統「複製木刻」的缺失，排除它的缺點，宏揚它的優點才是辦法。事實上，由於印刷技術一日千里，木刻過去供用印刷傳播的效能早已被機器所取代，如果再想以木刻來求取複數性，實在是吃力不討好的做法。現代的木刻版畫，整個製作過程，應該從繪畫、刻製乃至拓印，都由作者一人來進行，就像處理其他繪畫形式一樣，極力運用作者本身的藝術修養，有序地配合起來，使印出來的畫面能合乎自己的要求，以提昇它的藝術性。這種完全體現出作者所要表達的思想感情與其他繪畫並無兩樣的木刻，叫作「創作木刻」。所以我們可以說，今天的現代版畫創作方向，應該揚棄過去複製木刻的觀念，朝獨立自主，不模仿，不複刻，不因循，不拘泥，畫家捏刀向木，大膽奮力直刻下去，當木刻是一幅畫的「創作木刻」的路途去發展。已故日本木刻版畫大師棟方志功作現代木刻的精神與態度值得我們效法，他將木刻當作是他的繪畫，可以隨心所欲去刻劃，全副精神落上刀尖上，愛怎麼刻就怎麼刻，既不猶豫也不考慮刀法，但充分表露木刻特性，刀味與木味的趣旨，且富於運用黑白相映，虛實對照的優點，使畫面充滿古拙和豐實之美。所以他一再表示他的木刻是「木板畫」而不是「木版畫」，意即指他所着重的是刻劃的 ，而不是版印的狹窄意識。

棟方志功說：「像空間之廣大無邊，進而無窮，數而不盡，大得不可思議之世界，這就是版畫。」又說：「版畫擁有無盡無量，十方無礙的世界，版畫之道是又大又廣又永恆的，在這一條路上，可以把美的世界向無限的境界展開而發揚光大。」可見棟方志功是具有坦蕩胸懷與深厚學養的藝術家，當他拿起刀與筆時，他自己都很難推測該畫如何發展演變，一定將他心底深奧處的東西充分表露出來爲止，所以他說：「我對自己的作品並不負責」，這一句含蘊的是他作品的奧妙是湧自天然的，他可以不受傳統技法及觀念之拘束，一切妙如天造，才能產生氣勢雄偉，剛毅奔放的偉大作品。棟方志功單憑兩把雕刻刀即能享譽國際藝壇，連獲數屆國際展大獎，實非偶然。依我的看法，棟方所以如此銳不可當，除他本身才華外，選對了木刻版畫的創作路途是一大原因，他不但能充分瞭解木刻的特質，且能運用此一樸質古老的素材去表現詩質藝術，另外他捨棄昔時木刻只知利用線條刻劃的呆板方法，

全然以作畫的態度靈活應用點、線、面、體等繪畫因素，且吸取我國魏碑漢拓及敦煌壁畫的「布置法」處理畫面，構成一幅幅富有變化空前動人的巨大傑作，如「大和之美」、「空海頌」、「釋迦十大弟子」、「歡喜頌」等。棟方說：「版畫是生出來的，不是製作出來的。我的版畫是從樸直事物中生出來的，我認為它本有生命，而不是由自己的力量造出來的，是從他力的境界中產生出來的。」讀棟方的畫，益可令人感受到東方精神的偉大與木刻所潛藏的無比的生命力，它不是其他繪畫可以相此擬的。我個人覺得，棟方是從我國傳統木刻走出來的一位偉大木刻版畫家。他予人的啓示，至少有三點：第一是內容上他擴大了表現領域，不再侷限於昔時佛神圖案和書籍插畫的範圍，凡與人生有關一切事物皆可入畫，而且表現方式變化多端，不限於一途。第二是技法方面，他為了以超越自己的大力量來完成工作，所謂達到極限的美即「無事之美」（又稱「自然之美」），不顧刀法，可以亂刀參雜，可以單刀直入，一如國畫的披蔴皴、斧頭皴……，各種皴法靈巧併用，不拘於成法，更不受線條限制，視畫面需要可以點、線、面交雜使用，更有中國畫空靈的留白妙趣。第三是着色方面他不受套版拓色限制，而採行了中國民間木刻，在主版印妥之後上面刷上顏色的方法，輕輕帶過，不必精確亦不用填滿，極富清雅宕越之勝。

我國現代木刻版畫欲樹獨立風格，我以爲棟方志功的例子可以借鏡，不過棟方的精神緣由於我國藝術，所以如何發掘我國傳統藝術精華，再在木刻技法上研求改進，是一項重要課題。我個人研習木刻版畫，一向都以「創作木刻」的態度去製作，平日喜愛漢拓圖象和碑帖，又自幼愛好皮影、窗花等民藝，涉獵較廣，曾企圖揉和我國有關民藝特性在創作木刻上，數年來稍具心得，深信這是一條可以提昇木刻地位的路子，有心從事木刻的朋友不妨重拾雕刻刀，在精神上攝取中國哲理，在技法上發揮木刻特質，在內容上反映現實生活和積極思想，以原始的純樸心情和熱烈奔放的感性去創作。我想，唯有如此，才能使我們的「創作木刻」興盛起來，進而躋身國際藝壇。

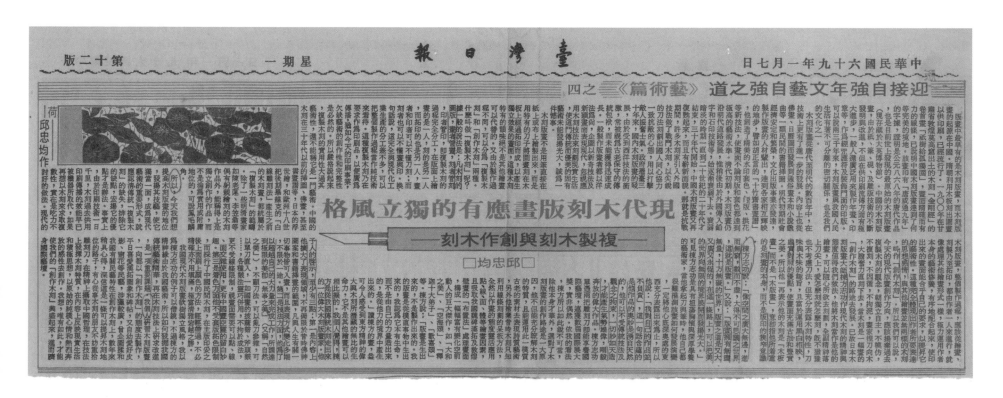

文 邱忠均
成功時報 中華民國七十三年五月三十日

從民國五十八年起，我正式從事版畫創作，算來也有十五年了。在這之前，我摸索過水彩、油畫、和國畫。開始決定走版畫的路子時，正好在北部一所高商執教，除擔任商事法課程外，還兼指導廣告畫及素描寫生，由於當地出産木材，選購便宜，便從最原始的木刻版畫做起，題材包括平原綠疇、古廟名剎、海邊孤舟等，畫面在八開左右，以黑白拓印居多。五十九年及六十一年參加全國第一、二屆版畫展的作品都屬此類。

六十二年起嘗試絹印版畫，當時絹印畫不像目前流行，所需素材不易獲得，只好因陋就簡自己設計製作，在製版上雖稍感粗糙，但畫面效果却別具風味。我喜用黑白色調統一畫面，再藉分割方式與圓的徵象顯露些微哲思，這類作品曾參加第三屆全國版畫展及藝術家俱樂部聯展，隨後又用絹印表現水墨揮灑的抽象形式，產生另種朦朧韻味，這類作品也曾參加六十三年華北鴻霖藝廊的現代中國版畫展。

後來到台中服務，因選購雕刻木材較不易，除作絹印外，還嘗試銅版畫，前後近四年，在摸索中我較喜愛混合版的拓印方式，一張畫面可呈現數種版面的效果，像六十五年參加中日選拔展及亞細亞現代美展的「歸」、「聖」、「福祿壽禧」等，都是木版、絹印與銅版的混合。

六十五年底起，我從試驗中找到較能發揮自己意象的技法，那是運用書面厚紙版為素材，以中國民間剪紙及皮影戲偶鏤空刻劃的方式製版，然後套印成版畫，它的特點是具有現代版畫趣味，又蘊含有傳統木刻刀法，且不受木板版面限制，製作起來十分悠遊自在，所以一連做了不少這類作品，如獲得六十七年中國文藝獎章版畫創作獎的「美濃農村」、「鳳凰花開」、「山城風光」、「青山綠水幾人家」等皆是。

紙版畫雖簡易便捷，但缺點是無法表現較繁複細緻的題材，且套色較呆板缺乏氣韻變化，還不能滿足我的表現慾。六十八年間在偶然機會裏看到我國昔時年畫精品，想起水印木刻，覺得正可適合自己需求，乃潛心研究即將失傳的水印技法，五年來樂此不疲，目前已能把握拓印效果，因其具有國畫水墨韻味，所以愈做愈喜愛，想這是個人未來開創藝術的路子，短時間是不會放棄的。六十九年及七十一年在台北、台南的個展作品都屬於水印木刻版畫，也會獲得畫協的讚許，內心不禁暗喜，多年研究所付出的苦心總算沒有白費。

我在學校讀的是法律，六十年起在法院服務迄今，公餘從事版畫創作，所以常有人問到：法律和藝術、風馬牛不相及，你如何把它們凑合在一起？我笑着說：「我小時候就喜歡畫畫啊，是畫畫在先，讀法律在後。」小時候，我常在舊報紙塗鴉，也常模仿皮影戲，剪一些孫悟空、猪八戒的造型好玩，還學藝人，利用八仙桌脚間的鏤空，晚間在家裏表演「皮影戲」。這種興趣一直沿續到中學，甚至考上大學，更利用課餘組織美術社團，與同好相互研習，自來創作的形式與內容，全憑對藝術濃厚興趣的自我摸索中形成，未曾師承，所以可以隨心所欲的發揮，不必受人拘束。

目前白天的工作，雖占去了創作時間，但因工作需要，往往有機會深入各階層的家庭，實地訪問各地鄉土民情，無形中成為蒐集創作題材的最好機會，我的法律與藝術生活已能獲得相當的調適。所以，如果有人問到我未來的打算，我會斬釘截鐵的告訴他：「為了生活，這一輩子可能離不開法律工作；但是藝術是我的第二生命，版畫創作才是我終身的事業。」

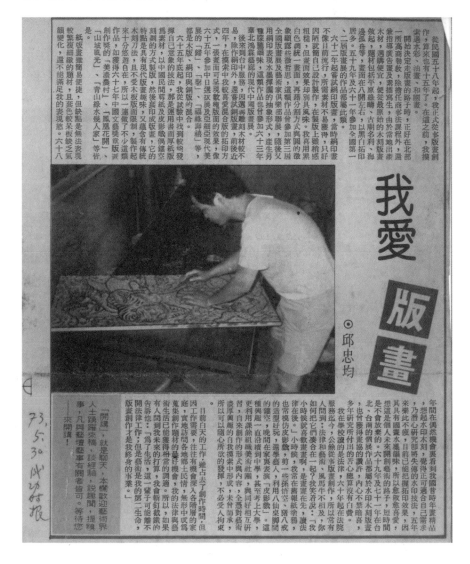

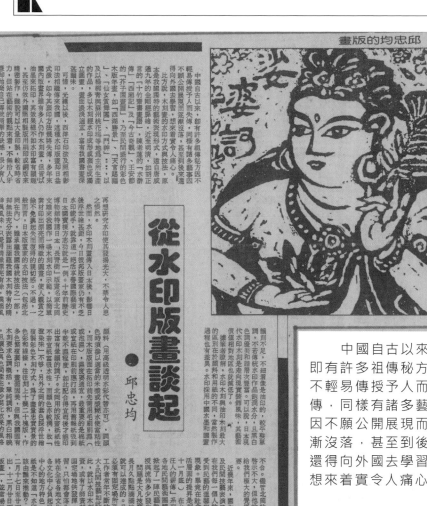

畫版的均忠邱

中國自古以來，即有許多祖傳秘方因不輕易傳授予人而失傳，同樣有諸多藝事因不願公開展現而逐漸沒落，甚至到後來還得向外國去學習，想來著實令人痛心。

比方說，木刻畫的水印方式與技法，原本是我國獨特的藝術表現形式，遠自唐咸通九年的金剛經扉繪，近至明清，如胡正言的「十竹齋書畫譜」，陳老蓮的「水滸傳」「西廂記」及「今古奇觀」，王安節的「芥子園畫譜」，乃至民間盛行的彩色木版年畫，如「西湖勝景」、「天官賜福」、「仙女賞舞團」、「門神」……以及以楊柳青與蘇州桃花塢等地為主所生產的作品，多以木刻經水印成形或套色成獨立圖畫，畫面濃淡適宜，富有我國書畫深湛韻味。

可惜，光緒以後，西洋石印法及照相影印法相繼傳來我國，這種水印版畫卻日益式微，如今其套印方法幾將失傳，多年來國內版畫界雖有多人仍作木刻畫，但皆以油墨來拓印，其效果總不如水印富有韻趣，甚至仿效外國照相製版用絹印或銅版來精密製作，雖說可以大量印製，較省時省力，但站在藝術的觀點來看，不無拾人牙慧卻拋棄自己傳統精華的缺憾，很少有人再想研究水印使其發揚光大，不禁令人思之悵然。

然而，水印木刻畫傳入日本後，影響日後浮世繪甚鉅，今日彼邦版畫家仍有不乏水印能手，就靠這一絕活享譽國際藝壇，日本國寶棟方志功就是一例。十年前歷史博物館特請日本「長青樹」版畫名家北岡文雄來我國作一場木刻水印示範，以簡單素材印出漂亮而精緻的圖畫，使人觀賞之餘不免興起失而復得的親切感。不過，一般而言，日本版畫家的水印技法（包括北岡在內），雖承繼我國傳統技法之一部，卻無法充分表露出涵蘊我國木刻特有的精神與風味，只覺得精緻漂亮有餘，樸拙風韻則不足，不細看像是油印的，較平整單調，不若傳統水印作品飽潤水分，且黑白色調優美和諧層次豐富。可以說，日本現代水印木刻是走向現實裝飾風味，其藝術價值相對地區也就減低了。

據筆者瞭解，水印木刻與油印木刻最大的區別在於顏料和用紙的不同，當然製作過程也有差異。水印採用中國水墨和國畫顏料（用高級透明水彩代替亦可），調顏色時須滲以適當的米漿或漿糊水使富粘性，而木版版面在拓印前先需用毛刷刷濕（或泡濕），濕度要適宜，最重要的是棉紙或宣紙在印刷前應打濕，再用舊報紙吸到半乾不濕程度，如此配合得宜而後才能印出富有暈韻的調子。北岡用的版畫紙紙性不若宣紙富吸水性，而顏色亦較稠，故「渲染味」不夠，另外北岡的套色採浮世繪複製彩色木刻方式，為了盡量忠實實景的色彩和線條，往往刻上十幾二十塊版，作多色繁複套印，畫面固美，但與我國固有木刻要求色調概括，單純調和，黑白相映，且讓色與色間產生微妙混化效果的風格不合。儘管北岡的水印作品本身給我們的啟示不大，但他的實地示範製作過程卻帶給我們極大的覺悟和信心，這點倒比較重要。

近幾年來，國內各地紛紛舉行民間劇場及民間技藝表演等活動，希望將民藝落實在我們每一個人的生活中，讓我們再次感受到民藝的溫馨與可貴，的確是件可喜的現象。畢竟在社會豐衣足食之餘，精神生活層面的提昇是刻不容緩的，例如日前（十一月底）在台南縣將軍鄉舉行的「漚汪人的薪傳」系列藝文活動，網羅了台灣各地民間藝術團體與個人，作各項展示，掀起了一陣民藝熱潮，對於傳統技藝的傳授與流佈多少發生了作用。

問題是大凡技藝的教授和流傳，必須日長月久點點滴滴地延伸，不是辦幾場活動就可以達成的。且示範製作與作品推廣都必須有固定場所及一定設備，才能讓技藝工作者常年不斷的傳習，甚至加以發揚光大。民間技藝如此，傳統固有藝術更應該如此，就以水印木刻來說，假如沒有專業師資，或有了師資卻找不到一個設備齊全的固定場地供發揮，即便有心人想傳授或學習，只怕都會落入空談而已。欣聞文建會將在全省各地文化中心設立民俗館，促成各文化中心負起民藝播種的工作，樹立各中心的地方特色，這是極有眼光的做法。祇是不知道「水印版畫」的薪傳工作今後該由誰來推動？
（邱忠均版畫展，定於十二月十七日至廿四日在高雄市立圖書館展出，十二月廿日下午二時卅分演講「水印版畫」，並當場示範製作）

由於目前市面上很多複製圖畫出現，有油畫名作複製品，有水彩複製品，還有不少版畫複製之作，令人眼花撩亂，一般兼裱褙裝框的「畫廊」從外國引進的或國內自己印製的，在迫近年關之際紛紛大批出籠，甚至還有乾脆擺放在路邊任人挑選的，乍看之下華麗耀眼，的確有幾分藝術氣氛，做為家庭裝飾當然較過去貼風景照或裸體照要來得高雅得多。不過明眼人一看即知是複製品，框子再漂亮也無法掩蓋它欠缺質感肌理與筆觸墨色的自然形象。

有些複製油畫，應用最新技巧印製出與原作同樣凹凸起伏的顏料漸層，容易使人在觸摸後以為是真的，但只要細察它的色澤過於平整光滑毫無變化，即可辨認為贗品，應該不大費事，這種情形又與後人用同樣顏料仿繪而較不易辨識者不同。至於水彩、水墨複製品，更是簡單，通常水彩、水墨畫都有水份渲染濃淡暈跡，印刷品技巧再好，仍無法表露其真實感，所以只要細看便容易認出其真偽。

比較麻煩的是版畫複製品。有不少朋友向我提出這樣的問題：到底坊間充斥的版畫複製品算不算「版畫」？如果不算，那複製品上有作者簽名的又算是什麼？它與版畫原作又有什麼不同？我們應該怎樣去選購版畫原作？等等。這些問題牽涉到版畫創作本身與一些國際間對於版畫的不成文法，也就是為保障版畫原作的一些限制規定。吾人欲購藏或欣賞不能不知。

首先須先認識我國木刻版畫的發展過程和背景，因為版畫中最早有的是木刻版畫，而木刻版畫的起源在中國。早在清朝已流行用木刻印刷圖畫，一九○○年在甘肅敦煌莫高窟出土的「金剛經」卷首畫「祇樹繪孤獨圖」，畫面精確而有力的線條，已說明中國木刻版畫達到了相當完美的境地。該畫印有「唐咸通九年」字樣，證明是公元八六八年唐代的作品，也是目前世上發現最原始的木刻版畫（現存藏於大英博物舘）。中國木刻版畫，由於紙、筆、硯及雕板技術的不斷發明與改進，不但在供印刷流傳方面有極大進步，一般人還廣泛用來製作年畫、佛畫等，作為經咒護符及裝飾門面的印版，可以說一兩千年來，木刻版畫與我國人民生活有著不可分離的關係，也是我們固有的重要文化之一。

木刻版畫從唐代至明代，在技術上更有進一步的發展，內容也從佛畫、日曆圖而發展到通俗畫本和小說戲曲等一類書籍插圖。明代初期社會安定經濟繁榮，文化事業發達，版畫製作人才輩出，各家相互輝映，如胡正言的「十竹齋書畫譜」，創造了精美水印套色、拱花等新技法，使畫面達到極高藝術水準。清初木刻仍沿明版道路發展，惟稍後由於外國傳入鉛字及石印技術等，始逐漸衰微。一直到二十世紀二、三十年代，中國木刻版畫才又復甦起

來，而有新面貌，如抗戰期間木刻家所做戰鬥木刻，以尖銳刀法刻劃同仇敵愾一致抗敵的意志來打擊日寇，畫面雖小，但生動活潑，無論內容或技法都有創新。

綜觀上述木刻發展歷程，可知自來木刻版畫無論表現題材為何，大多仍停留在實用性上，而製作者與印刷者不必同一人，製作完成後多供文字流傳或附庸其他目的而刊布，尚未達到創作藝術的境地。深一層分析，其實木刻版畫有它特性，它不是用筆直接在紙上或布上繪製，而是用特有的刀子將圖畫刻出再拓印而成，產生的獨特韻味絕不是其他繪畫所可替代的。木刻版畫如此，其他銅版、絹版、石版等新技法版畫亦復如此，無論何種版種，本質上都無二致，僅技法運用上有差異而已。現在要分辨的是，由於版畫家本身創作的態度與製作過程不同，大略可分為「複製版畫」和「創作版畫」兩種。

什麼叫「複製版畫」呢？欲瞭解現代複製版畫之前，不妨先明瞭傳統的所謂「複製木刻」。一般而言：凡木刻的圖版，畫者管畫，刻者管刻，印者管印，即複製木刻的過程完全分工，在版面上繪畫的是一人，刻的是另一人，而拓印的也是另一人，畫者和印者可以不懂刀刻；而刻者也可以不懂畫和印。換句話說，這完全與現代化工業生產的分工差不多，可以把整個製作過程當作純技術來看待。這種複製木刻乃在要求作為印刷品，以便廣為傳播，猶如今天的印刷事業，欠缺藝術的創作性和完整性是必然的。所以嚴格說起來，複製木刻的實用性大過其藝術性，還不能稱它是一門藝術。中國木刻在三十年代以前的插圖、佛畫，甚至書畫譜等，以及日本的浮世繪和歐洲十八世紀後期畢維克的「白線雕刻法」 產生之前的木刻畫，都統屬於「複製木刻」的範疇。除了一些明清畫家如陳老蓮、李笙翁等偶有躬親繪刻的木刻作品外，能稱得上是獨立創作的，而不是淪為實用或附庸地位的作品，可說鳳毛麟角。

以此類推，所謂「複製版畫」應有粗略概念，反過來說，什麼叫「創作版畫」也應有初步的瞭解。只是現代版畫五花八門，技法千奇百怪，因科技印刷術日新月異，許多專精的印製過程不是畫家一人所能掌握，如果要在分門別類的技術上樣樣精通，事實上也不可能，而一人必須從頭到尾躬親操作也是相當不合經濟原則。所以現代的版畫家，尤其在孔版、平版方面，很多人先畫好草圖或設計好圖樣，委請印刷專業人士代工印製，在印製過程仍由畫家本身加以監督指導，任何形式色澤效果都必須合乎畫家本人的要求，換言之，機器操作者雖非畫家本人，但製作過程仍依畫家意思進行，不能偏離。像這種成品，繪畫家認可簽名， 一般仍認定是原作，也就是「創作版畫」，非屬狹義的「複製版畫」。

認識現代創作版畫

● 邱忠均

「創作版畫」的原作，除應由畫家親自簽名外，並需註明限印張數（幾分之幾、如4/100即說明此張爲限定原作一百張中之第四張）並誌上製作年代。這些手續通常以鉛筆書寫在畫面下方邊沿底紙上，以示負責。如標明P/A者則表示係畫家的試驗作，只供自藏或展覽的非賣品。附帶提到一個容易混淆也是購買人常感困擾的問題，目前坊間有一種「版畫」，只簽「限×××張」及簽名者，也許是將原作其中一張提供印刷者依原版方法另再製一樣的「版」來印製（照理原作之原版在印滿限定張數之後應銷毀，不能再印），而經原作畫家同意，旨在便於傳播之類的作品，只能屬於「複製版畫」，絕非原作，其價值自然不能同日而語。至于沒有簽名或連署名都是印刷的，那當然是等而下之與一般印刷品無異的東西了，談不上藝術價值！一般說來，原作通常要在正式展出的畫廊才能買到，而「複製版畫」及印刷物之類「版畫」，在街頭巷尾的「畫廊」或路邊攤隨處可得，選購者不可不慎。

由於目前網版絹印技術太進步，從事絹印版畫創作者部分仰賴印刷人來印製，如果畫家本身態度不夠嚴謹誠懇，不能善盡監督校檢之責，任印刷人大量印製；或印刷人欠缺職業道德加以濫印或仿印，那麼所得成品極容易與原作混淆不清，真偽難辨。唯一辦法是前述確認畫家本身簽名及張數了。至於木刻版畫因木味、刀味顯明，如徒手拓印其味道又不是機器可以代替來大量印製的，所以真假較易辨明。

版畫本身雖具有複數性，但爲保持它的創作價值，又不能不限製張數，張數越多則個別的售價也越低，對於推廣藝術風氣固有助益，惟如果多得流於氾濫，對畫家而言亦非可喜之事。所以，今天我們想提昇版畫的地位，使它獨樹一幟成爲現代藝術的重要形式，就應認清「複製版畫」的缺失。就以木刻版畫而言，事實上由於印刷技術一日千里，過去供作印刷傳播的效能早爲機器所取代，如果再想以木刻來求取複數性，實在是吃力不討好的做法。現代木刻版畫的整個過程，應該從繪書、刻製乃至拓印，都由畫家一人來進行，就像處理其他繪畫形式一樣，極力運用本身的藝術修養，有序地配合起來，使印出來的畫面能合乎自己的要求，以提昇它的藝術性，也就是揚棄過去複製的觀念，朝獨立自主，不模仿、不複刻、不因循、不拘束，畫家捏刀向木大膽奮力直刻下去，當木刻是一幅畫的「創作木刻」的途徑去發展。這就是爲什麼日本木刻大師棟方志功一再表示他的木刻是「木板畫」而不是「木版畫」的道理。木刻版畫如此，我想其他版種的版畫亦應如此，畫家必須盡可能掌握創作過程，不能太依賴他人或外物（如機器），最後還須找尋到一套適於自己發揮的特有技法來管制作品品質，才不致偏離「創作版畫」的原則。藝術品畢究與商品不同，科技愈發達愈顯得「手腦並用」的重要性，藝術貴乎創新，唯有「智慧」與「靈性」才是藝術的真正精神所在。

我個人研習版畫，一向以「創作版畫」的態度去創作，平日喜愛漢拓魏碑，自幼欣賞皮影、窗花等民藝，曾有一段時間以民藝融入創作。自皈依三寶踏入佛門後，對佛畫極感興趣，三年來蒐集有關佛經變相圖籍，以木刻水印方式製作一系列佛教版畫，如「大悲出相」八十七幅，「順治皇帝讚僧詩畫」二十四幅等，每件均親自徒手繪製拓印而成，希望在精神上攝取佛理，技法上發揮版畫特質，內容上反映平和思想，爲現代版畫的創作盡棉薄之力。（邱忠均版畫展，十二月十七日至廿四日在高雄市立圖書館展出，廿日下午二時卅分演講「水印版畫創作」並當場示範，歡迎參觀。）

一個人生活在宇宙天地之間，面對熙攘的現實，接觸到自然界的一草一木，只要細細去觀察體悟，無處不可以感受到充滿生生不息，欣欣向榮的美妙意境，更可以發覺到超脫的心靈世界，以及創造智慧的優雅情景。

五十年代的普普藝術與目前流行的後現代主義，爲了讓觀衆在日益感覺平凡無奇的生活環境中，發掘更多美的經驗，不惜從日常生活或往昔事物裏搬出爲一般人所不注意的理念，加以銓釋和運作，使人們的心眼再次甦醒，刺激你的心靈去感受另一層次的美感。

人的感受原本是一種心理反應，無甚神秘，然而因人不同，感受深淺有異，但看各人心靈體會如何而定，心胸的陶冶是如此，美的領悟也不例外。詩人徐志摩的日記曾述著：「想想一枝疏影，一彎寒月，一領清谿，一條板凳，意境何嘗不妙遠！」

其實，藝術的天地十分遼闊，終其目的均指向美。寒月散輝、疏影橫斜，幽谷清流，孑然一身，人與境化，心與神通，其意境固然妙遠；處在大都會，高樓林立，車水馬龍，鬧市爭奇鬥豔的花絮裏，你可曾靜下心來注視各個樓房造型的變化？有沒有欣賞過燈光輝煌的夜市富足美呢？還有當在十字路口停聽看時，你的心情是否想過一些五顏六色的流動視覺享受？甚至馬路兩邊目不暇接的商業招牌的設計都別出心裁，也有它嫵媚的一面，等待著你去選美呢！文心雕龍作者劉勰說：「寂然凝慮，思接千載，悄然動容，視通萬里。」我們的心靈世界裏，如果能夠做到神與物遊，天地間渾然一體，靜則上下千載，動則縱橫萬里，那是何等氣象！何等壯麗！

最近國內選美會中唱出「美是心中有愛」這句詞，我覺得它本身就美的可愛，問題是應如何去實踐，能不能從每個人在美的修爲上去着手，也就是如果我們的美育能普遍培養起來，人人無時不刻發覺美的存在，對週遭萬事萬物抱著一種藝術的欣賞態度，有適度的關切，有同情的了解，移情入物，而物我兩忘。也就是具有出世的修養然後幹入世的事業。凡事能盡其在我，行所當行。不以暫時的利害而犧牲了做人的基本原則。那麼，見地自然清明，情意自然眞摯，所謂的「愛」也就自然流露，這種生活才是眞正的美眞正的幸福。所以美不用外求，完全在乎自己心靈的感受。

十九世紀美國哲學家索洛(HD thoreau) 曾說：「能畫一幅獨特的畫或雕刻一座雕像而製成美的藝術品，固然很重要，可是，如果能在現世中雕刻或描繪出一種藝術氣氛或境界，而對人產生出變化氣質的功效，却是更榮耀的。如能影響到時代的本質，才是最崇高的藝術。」一個人如果只爲了自己而生活，單單以一己的舒適和幸福爲目標，絕對快樂不起來。惟有孜孜不倦於一些比我們更廣大、更美好，更有價值的事物中，才會使我們得到生之喜悅。

「美必能拯救這個世界」，這是杜斯妥也夫斯基的名言。我相信絕大多數的朋友都具有「美」的心靈，如果我們都能夠敞開胸懷面對現實，享受各種美的境界，不僅對自己身心有好處，對於人類前途也將大有裨益。

佛像版畫創作經驗

從事版畫創作二十餘年，總鍾愛木刻水印形式。原因是水印技法原為我國古老民間藝術，自平版印刷傳入我國後近百年來反而將水印技法視為雕虫小技，不去發揚光大，却受西洋印刷觀念影響，一切僅講求快速平整，忽視了木刻水印的獨特韻味，相對的作品水準也就在藝術性上降低了許多。這是件相當可惜的事。所以，多年來我堅持在木刻水印版畫下功夫，儘管剛開始時能獲得的傳統信息和資材並不多，但經過點滴蒐集及自我摸索試驗後，終於有了自己一套飽含水墨趣味又兼具版畫特色的方法，使畫面呈現出特殊風貌。

技法的掌握雖然重要，但在配合技法表現上題材的選擇更形重要。起初在摸索階段，題材只求較單純的靜物、花卉、鄉土民俗景物等，經過近十年的嘗試，水印的用水、運墨、套色等一系列步驟的難度已差不多克服了之後，在內容充實上逐漸尋求終身致力矢志以赴的路子。正在苦思遍訪之際，開始留意佛經的變文變相，隨學佛的不斷精進，覺得佛海經義雖廣大無邊，有些典故似乎用木刻來表現顯得更貼切，既古樸又莊嚴。由於學佛涵養不夠深入的關係，剛開始創作佛教題材時，比較偏重在形相上，往往忽略事理精義。比如六年前所作「大悲出相圖」八十四件系列，及「佛陀降生、說法、涅槃圖」等，在視覺上效果雖具有厚重樸拙的質素，但涵義仍感到不夠恢宏。

近幾年隨著學佛的體悟，題材逐漸簡化而專精。相信很多學佛的人都有一種經驗，初學時面對八萬四千法門不知從何學起，面對佛經三藏十二部浩瀚如海，該怎樣學習才是正途，如果遇不到善知識加以開導，很可能枉走一輩子還摸不著頭緒，等到迷津解開已經繞了一大圈才回頭。我自知資質魯鈍，皈依佛門就選修淨土宗，所涉獵的經書也偏重在淨宗方面，雖然如此仍覺得茫茫然不知所措，往往太重視形式或為事相所迷惑顛倒，盲修瞎練，沒有辦法伏住煩惱，以至於事倍功半毫不得力。

自從三年前從淨空法師開示中領悟到淨宗「五經一論」的重要性之後，像是門扉頭啓見到陽光般歡喜，堅信唯有死心塌地讀誦阿彌陀經、無量壽經及觀無量壽經，繫念佛號求生西方才是第一法門，真正是學佛根本之道。於是我的版畫創作便自然地轉向這方面的追求，在邊聽法師開示邊修持之下，讓阿彌陀佛聖號在生活周遭繚繞，不使間斷。無論構思、選材、打草圖，一直到定稿、騰寫、雕刻而拓印，都在捻香、沐手、聞法的氛圍中一一地進行。一年作品的完成，往往要花上數週或數月的公餘時間。

《藝術筆記》　■文・圖／邱忠均

佛像版畫創作經驗

文 邱忠均
民眾日報 中華民國八十年五月日

《春節特別企劃》談年說畫

由於政府開放大陸探親，讓我們能夠看到更多佛教的珍貴遺物，從一些上千年的名山古剎及石窟寺院中不難體會到古德弘化與藝匠兢業的偉大精神，比方說被全世界譽為佛教三大寶庫的雲岡、龍門和敦煌數以萬計的雕像，四川大足北山和寶頂山摩崖佛雕，處處都遍佈著宏揚淨國莊嚴的殊勝，也無處不飄逸著微妙香潔的極樂世界的歡愉。這些宏偉的雕作，更加堅定了我執著木刻版畫去表現佛像的信念，也更加開拓了我對淨土法門蘊藏內容的視野。

為表露虔敬心意，去年秋天開始發願製作大幅版畫，至今完成的有「石窟大佛」、「華嚴菩薩」、「西方淨土變」及「佛說阿彌陀經」。其中「佛說阿彌陀經」所費時間最多，難度也最高。它全長十八尺，寬三尺，用三張三乘六尺的板雕作而成，中間三分之一部分為西方三聖法相，主尊阿彌陀佛，面正西結跏趺坐於蓮台上，右手向上左手向下作接近相，背面毫光閃爍，佈以雲紋襯托，再有火焰徵象燃燒自己照亮他人，主尊左右兩側為脅侍菩薩，均作跪踞狀，一捧蓮一合十，依照「觀無量壽經」所說，左邊為觀世音菩薩，右邊為大勢至菩薩，寶冠俱端莊亮麗。三聖像背景則有伎樂飛天，合聲讚嘆。畫面左右兩邊各三分之一部分是分刻有佛說阿彌陀經全文共一千八百六十四字。本圖採圖文並茂刻法，中央圖像部分以陽刻為主，兩旁經文則以魏碑漢拓的陰刻方式，黑白相互對應，以產生佛經莊重深邃的古趣。

此經為釋尊普被三根，群攝利鈍之法。佛於方等中，不俟請而矢口告舍利弗，廣讚極樂之妙，深歎彌陀光壽，勸人堅固信願，專持聖號，定得往生，終成佛果。我製作此幅版畫意在提醒眾生重視斯經係佛以平等心，運無緣慈，於無量法門，開出方便中最方便，捷徑中最捷徑。祈願大家體悟祖師所謂「漸漸雞皮鶴髮，看看行步龍鍾，假饒金玉滿堂，豈免衰殘老病；任汝千般快樂，無常終是到來，唯有徑路修行，但念「阿彌陀佛」之真意，見到版畫圖文皆發無上菩薩提心，求生西方離苦得樂。

台南清末民初遺留的年畫為例，可以看出台灣年畫的特色，它比大陸年畫粗獷有力，不論門神、獅頭或其他圖案，均以粗線表現，套色則單純素雅。可惜，光復後這種水印的手工木刻年畫為西洋印刷術取代，不復多見。我小時候看到的年畫大多是石印或膠版的，味道已經大不如從前。……

今年由於受高美館委託創作年畫，所以想起童年過年的情景。四十年代的台灣農村，普遍窮困，上山下田終日忙碌往往還「有做嘸吃」。我出身美濃客家，有九個兄弟姐妹，父母親除種稻外另兼種菸草，每年稻米兩種，秋收後即種菸葉，為了多些收入全家大小都忙。從育苗到栽培，從採收到烘乾，簡直是拼命。雖然如此，父母帶領家人忙進忙出，總有個共同願望，那就是過年快到了，等農忙過後大家好過一個舒服的年，再忙再累好像就不在乎了。

我們做孩子的，放學回家刈草餵牛外，還要汲水挑糞，夜半沒得好好溫習功課，還得陪大人在烟樓灶台看柴火，好處是深夜後有魷魚粥宵夜可吃，算是上等享受。但天亮後來不及洗臉往往又接著要取下烘乾了的菸葉，準備裝箱打包……。就這樣忙上一個冬天，一直到臘月二十八才休息，原來意識到年節的腳步近了。全村開始辦年貨蒸年糕，添新裝貼春聯。我家除春聯外，還貼五福符、門錢紙、更用紅紙剪成一串串類似鞭炮的掛飾點綴大門，多麼喜氣，這些工作少不了由我們小孩來剪貼，過年的氣氛開始濃起來。

母親為我們準備的新衣裳新鞋子，要等年卅晚吃年夜飯時才能穿著，一年僅此一件，平日辛苦的等待，就希望穿新衣著新鞋上街兜風、好神氣。更早些時，小姐們買雙紅花木屐，男士們換上高腳大面素色木屐，走在街上的答的答地響是一種威風。街上東一簇西一簇的人，或吃玉米或吃蕃茄切盤，或放鞭炮或玩紙牌。對於這些過年事物，我的興趣不濃，最令我感到快樂是到處去看人家貼的春聯，欣賞字體，回家後拿起筆來描摹，記得當時是「古梅園」墨條，寫在舊報紙上反過來看是紫色的，可見是好墨。還有一次看人家祖堂張掛了八仙過海橫披，當場就用紙仰著頭摹寫起來。

那個年代的農村，家中日曆流行大字粗紙印的，難得見到彩色日曆，我小學畢業那年生意人送來兩只彩色封面日曆，一是電影明星林黛一是葛蘭，我看到後如獲至寶，當天晚上就把它畫起來當年畫張貼在家門頭，來往的人看到還在母親面前誇讚。過年期間沒什麼玩樂，除寫字畫畫外，還有件事值得一提，那也是我後來一直做木刻版畫的啟蒙，我喜歡用削鉛筆的刀片刻木棉樹刺，當做印章來刻，刻同學的名字或一些動物圖案，送給同學做畢業禮物。有時在在硬紙板上刻鏤，像剪刀一樣，當做皮影戲偶來演，祖廳八仙桌下就是我的戲台，吸引小朋友觀看，自己覺得好得意好快樂。

文 邱忠均
台灣新聞報 中華民國八十八年二月十二日

童年由於家境窮困，吃過不少苦，物質雖匱乏拮据，但因作息緊湊生活充實，精神反倒愉快。尤其自己受先母影響，她農忙餘暇喜刺繡，我在耳濡目染下愛上民俗藝術，所以多年來堅持不輟興趣未減，致力水印木刻版畫創作，自信對這門即將失傳的固有技法，已揣摩到要領，卅年歷程不管題材是民情風土，或是佛像，都能達到預期的效果。我平時所收藏及接觸到的古年畫，多係利用水印木刻印製，精美且樸拙，頗符合民情。以台南清末民初遺留的年畫為例，可以看出台灣年畫的特色，它比大陸年畫粗曠有力，不論門神、獅頭或其他圖臺，均以粗線表現，套色則單純素雅。可惜，光復後這種水印的手工木刻年畫為西洋印刷術取代，不復多見。我小時候看到的年畫大多是石印或膠印的，味道已大不如從前。

在農業社會，年畫扮演著佈置居家環境的重要角色，它是過年的象徵，也是新年的寄望與祝福。時代雖變，年畫的內容和形式可以改，但不能廢。目前生活富裕非昔日可比，工商業的步調快又急，常年車水馬龍喧騰得難以忍受，過年很多人反而喜歡清靜，讓身心輕鬆一下。從前封建思想愛做夢多迷信，年畫題材過於談玄說妙，現在科學發達明智理性多了。年畫不能離開生活，偏離現實就不夠真實，就會喪失年畫反映民情的特質。這些問題都值得創作者深思反省。換言之，年畫內容應有所變革。同樣地，技法與形式也應善用科技，使更生動活潑。然而，傳統水印木刻技法，在「鑑古開今」原則下，如何薪火相傳發揚光大尤其不能忽視。

本屆我受委託製作的年畫－「春」，是水印木刻年畫，以門及窗為主體構圖，左邊春聯上聯「己任維新」下聯「卯門啓瑞」，橫抱則直書「日升月恆」，用大紅為底色。右邊陽台置有潤葉紅花及水仙盆景，代表「富貴花開」、「清幽芬芳」。下層盆景有水蓮及金魚，諧「連年有餘」之意。上頭蝴蝶双飛，諧「耄耋」喻健康長壽，窗頂有盞光明燈，又以長串「春」字掛飾聯結整個畫面，強調年畫的喜氣和朝氣。我國古來禮敬門戶，謹以此幅年畫，祝大家開門大吉、新春新氣象。

《春節特別企劃》

談年說畫

◎邱忠均 88.2.12 台灣新聞報

▼邱忠均水印木刻〈春〉

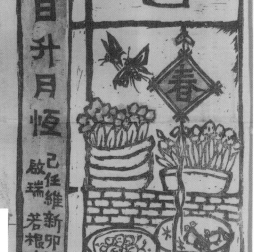

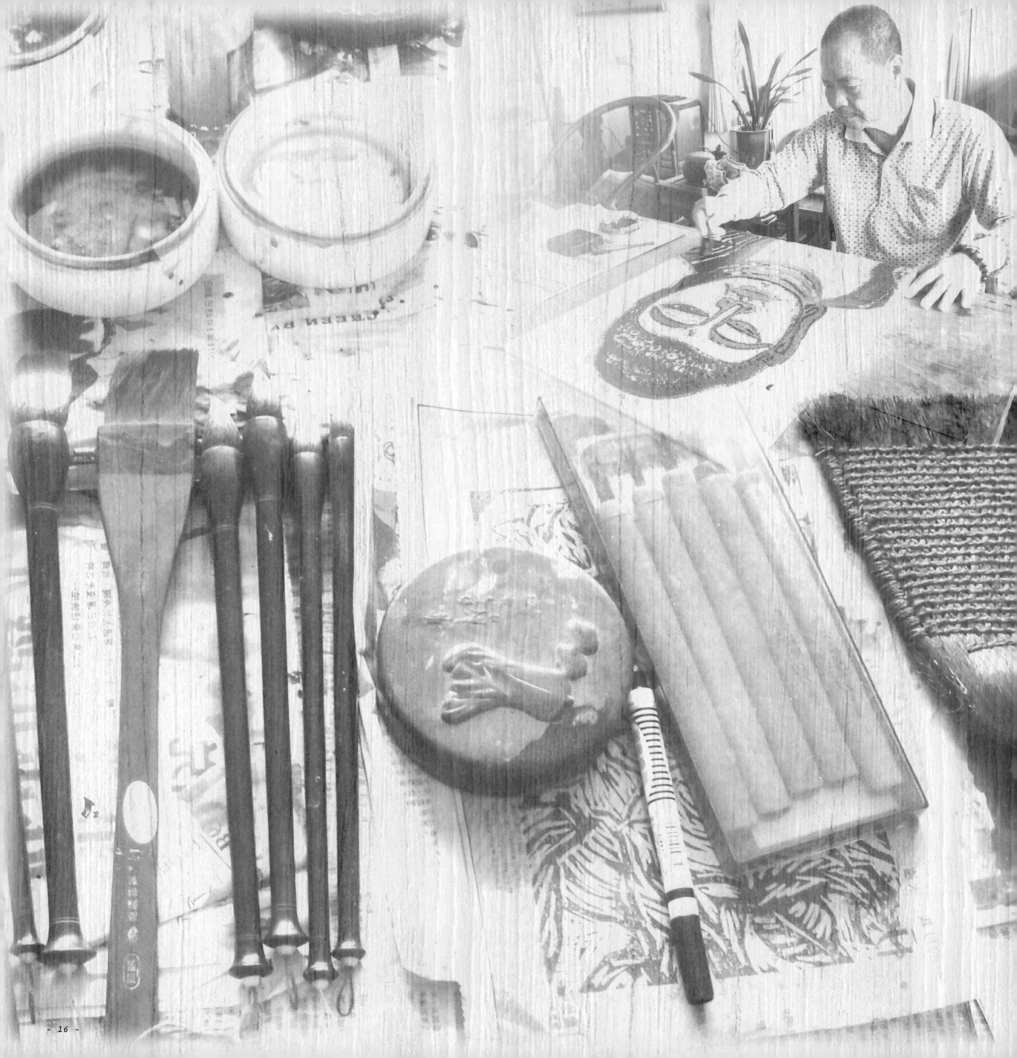

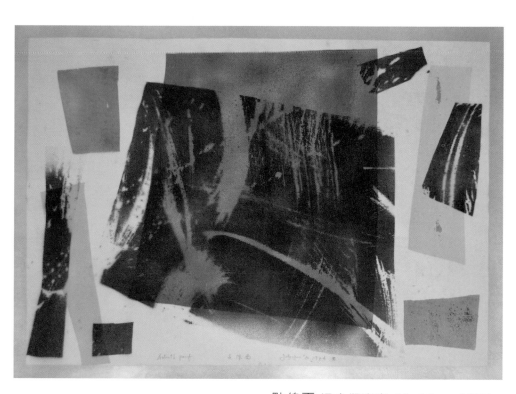

點線面 混合版彩印 45x55cm 1974

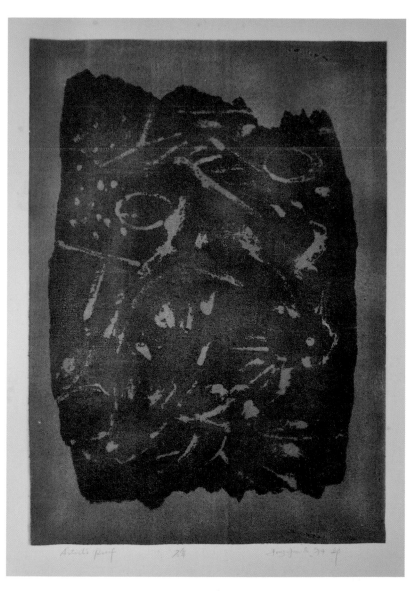

碑 混合版彩印 55x45cm 1974

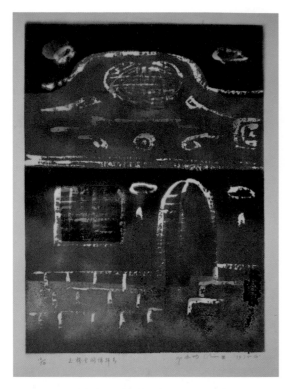

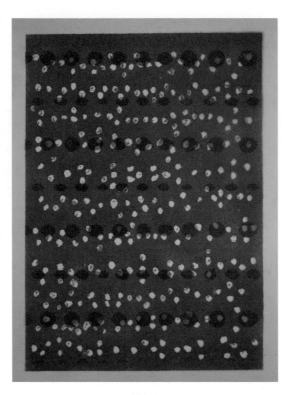

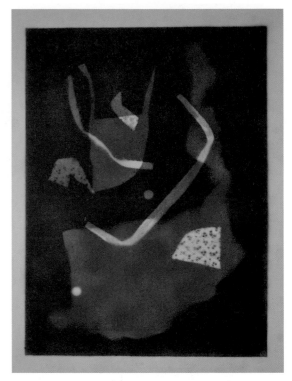

玉椅金闕慵歸去　55x45cm 1975　　　　無題　55x45cm 1975　　　　無題　55x45cm 1975

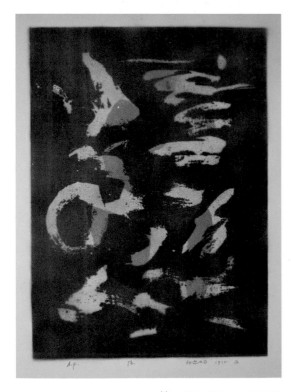

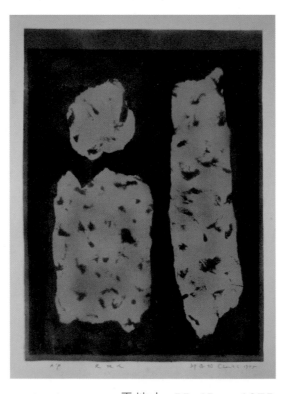

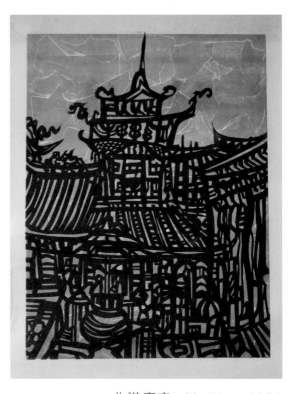

憶　55x45cm 1975　　　　天地人　55x45cm 1975　　　　北港廟宇　60x46cm 1975

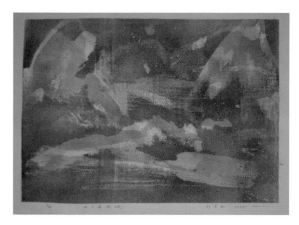
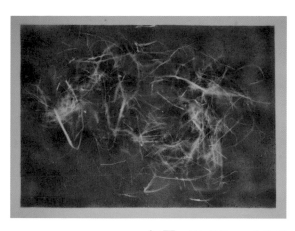
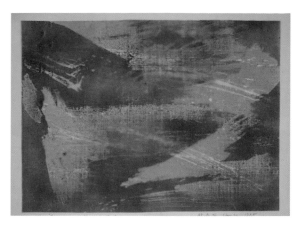

白日每幽映　45x55cm 1975　　　　無題　45x55cm 1975　　　　無題　45x55cm 1975

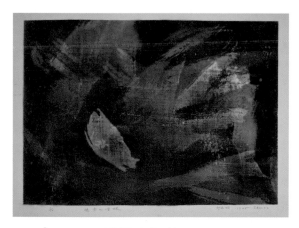

返景入深林　45x55cm 1975　　　曲徑通幽處　45x55cm 1975　　　無題　45x55cm 1975

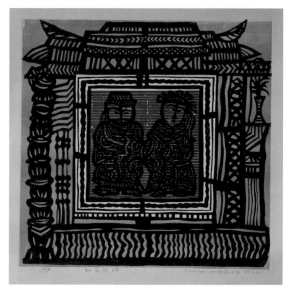

無題　45x55cm 1975　　　　　　　　　　　　　　　飄飄似凌雪　45x55cm 1975

和氣致祥　47x46cm 1975

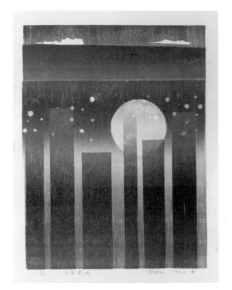

午夜夢迴 60x45cm 1976

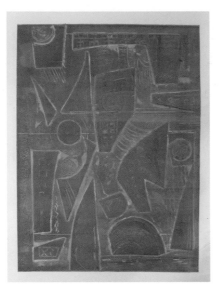

無題 60x45cm 1976

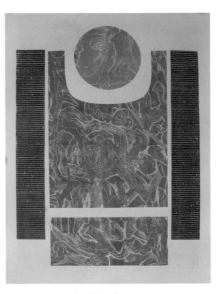

無題 60x45cm 1976

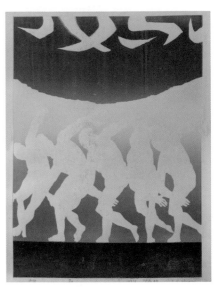

無題 60x45cm 1976

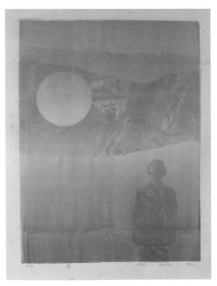

歸 60x45cm 1976

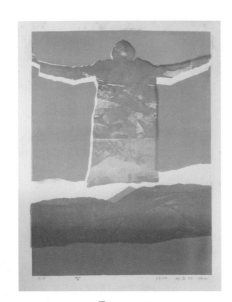

聖 60x45cm 1976

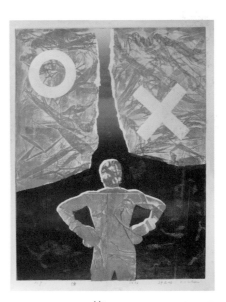

徬 60x45cm 1976

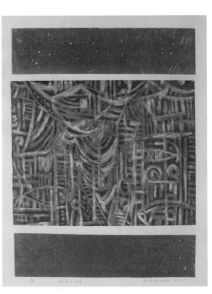

甜蜜的回憶 60x45cm 1976

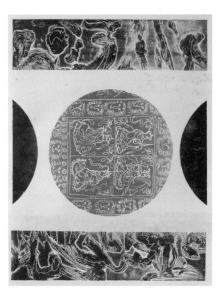

亮開了的時候 45x60cm 1976

無題 60x45cm 1976　　　　　　　　春訊 60x45cm 1976

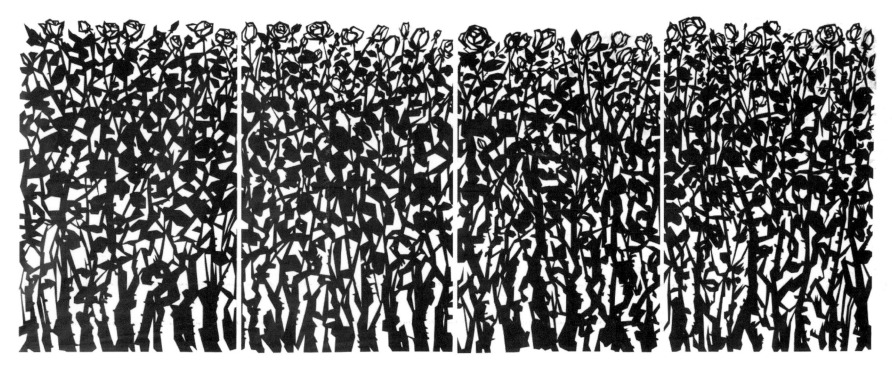

薔葳 60x180cm 混合版彩印、剪紙 四聯屏 (興農股份有限公司收藏) 1976

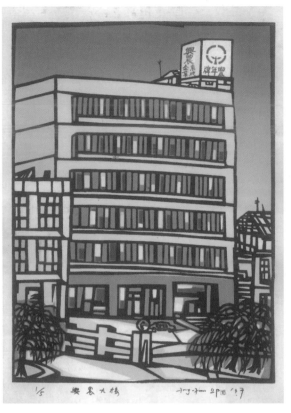

梅林山村　混合版彩印、剪紙 56x40cm 1977　　　　興農大樓 混合版彩印、剪紙 1977-明信片

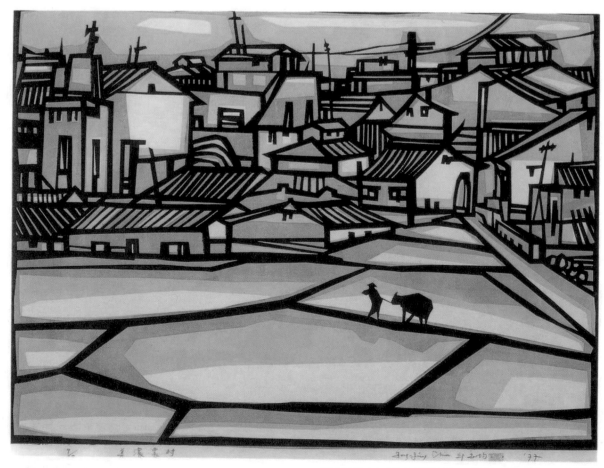

美濃農村 混合版彩印、剪紙 47x64cm 1977

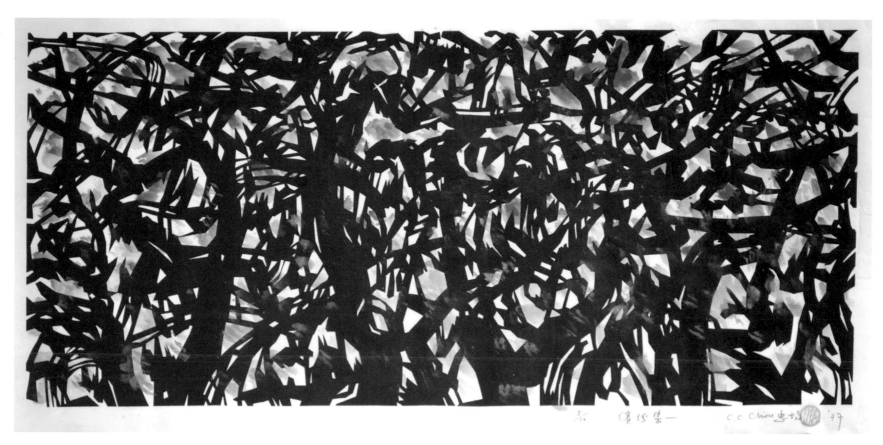

繽紛集 混合版彩印、剪紙 44x84cm 1977

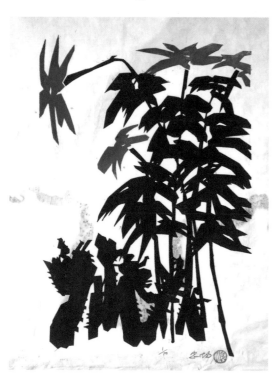

聖誕紅 56x40cm 1977

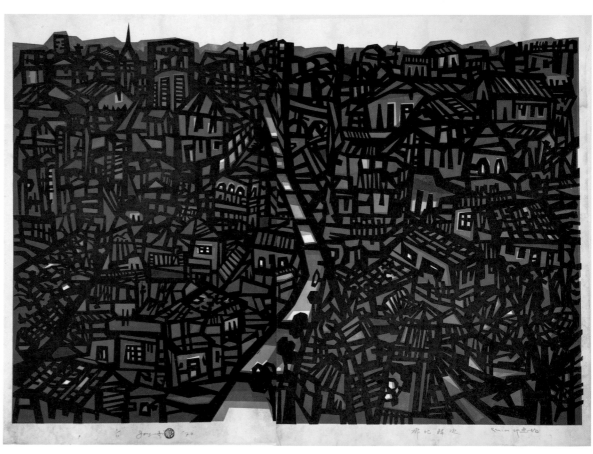

櫛比鱗次 混合版彩印、剪紙 84x110cm 1977

層巒疊嶂-紙版畫-台灣新聞報 1978

榮荷圖90x180cm-時報周刊 1978

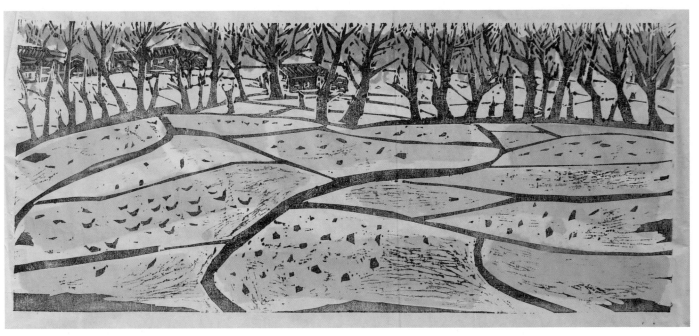

大份田 混合版彩印、剪紙 60x120cm 1978

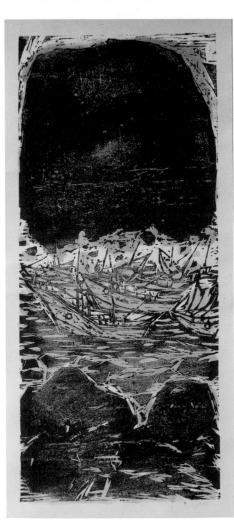

鼻頭角風光 混合版彩印 120x60cm 1978

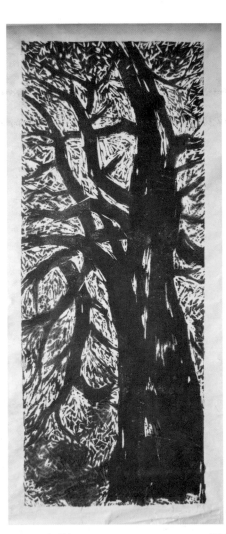

大樹 125x46cm 1978

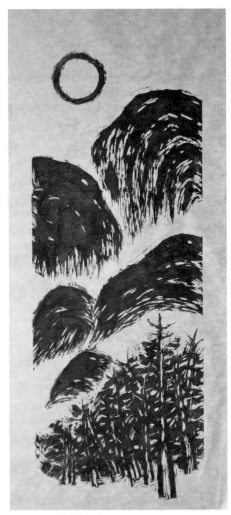

埡口日出 南橫公路 125x46cm 1978

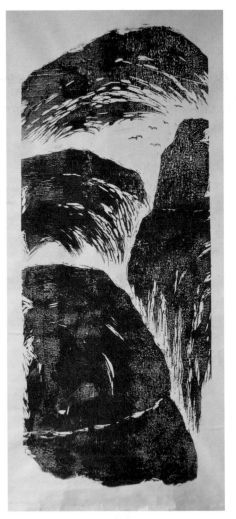

霧鹿雲岫 南橫公路 125x46cm 1978

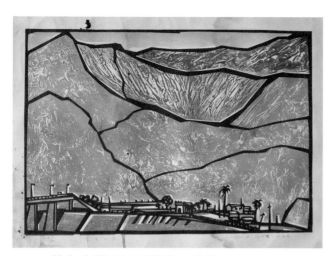

曾文山頭 混合版彩印、剪紙 43x50cm 1978

鼻頭角風光 混合版彩印、剪紙 46x125cm 1978

布袋蓮 混合版彩印 24x28cm 1978

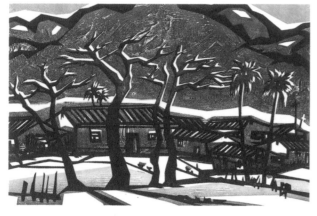

山村即景 混合版彩印、剪紙 43x50cm 1978

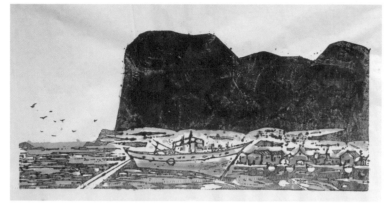

鼻頭角風光 混合版彩印、剪紙 40x120cm 1978

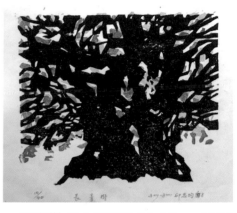

長青樹 混合版彩印 24x28cm 1978

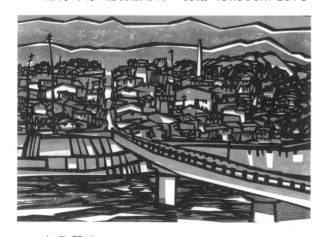

六龜風光 混合版彩印、剪紙 43x50cm 1978

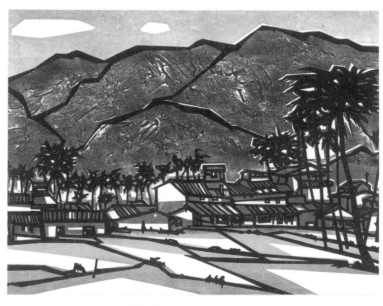

美濃淨境 混合版彩印、剪紙 43x50cm 1978

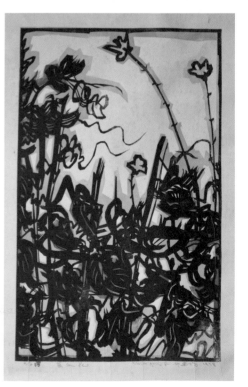

菜瓜花 混合版彩印 52x37cm 1978

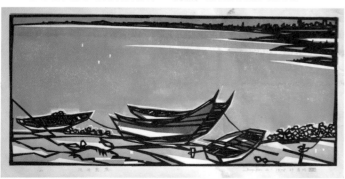

泛舟點點 混合版彩印、剪紙 33x66cm 1978

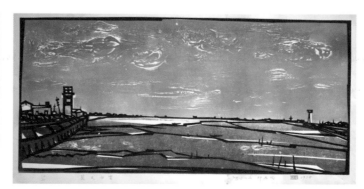

藍天白雲 混合版彩印、剪紙 33x66cm 1978

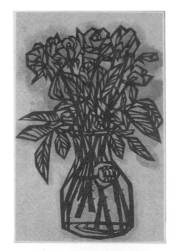

瓶花 (聯合報690104)

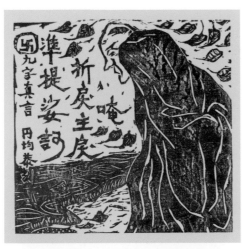

九字真言 木刻油印 50x46cm 1980

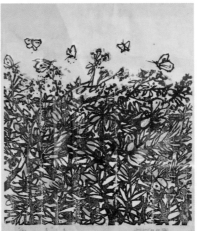

三月天 木刻油印套色 1979

戲蓮圖 木刻油印 90x60cm 1979

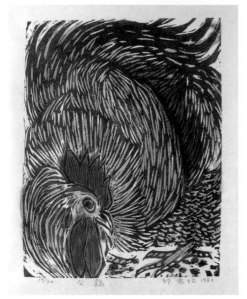

公雞 33x30cm 1980

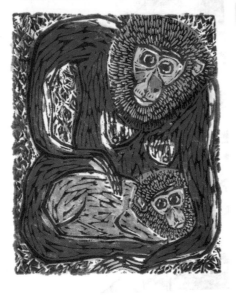

母子情深 35x30cm 1980

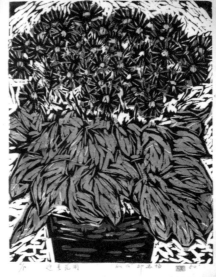

迎春花開 38x33cm 1980

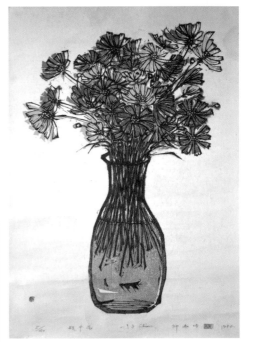

瓶中花 木刻油印套色 63x41cm 1980

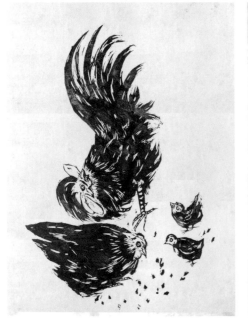

雞全家福 木刻油印 72x60cm 1980

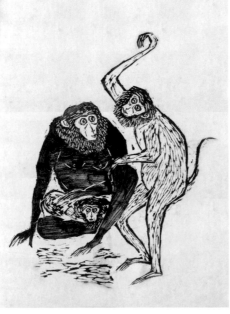

猴全家福 木刻油印 72x60cm 1980

笠山下 木刻油印套色 74x52cm 1980

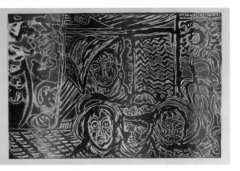

木刻油印 1978

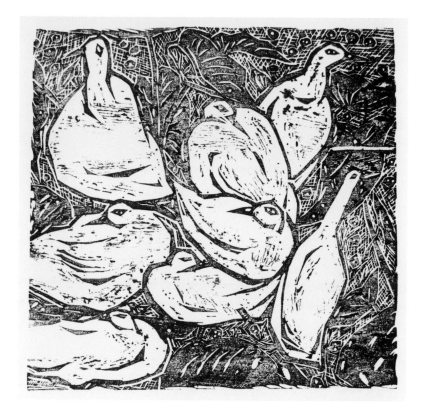

鴨群 木刻油印 50x46cm 1980

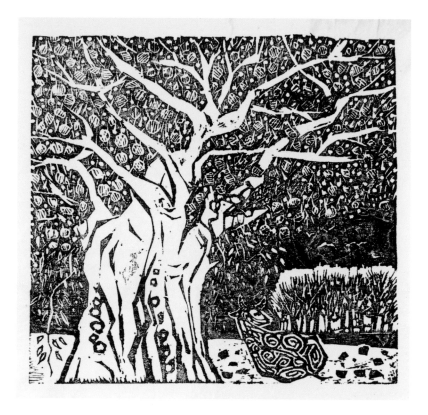

樹與牛 木刻油印 50x46cm 1980

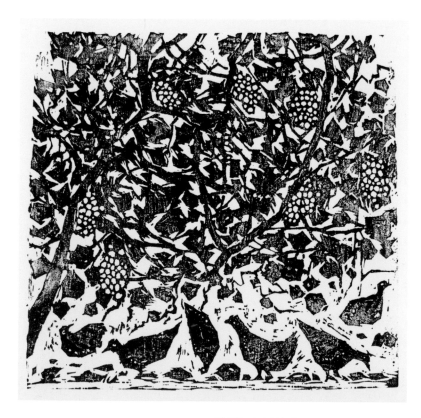

雞群 木刻油印 50x46cm 1980

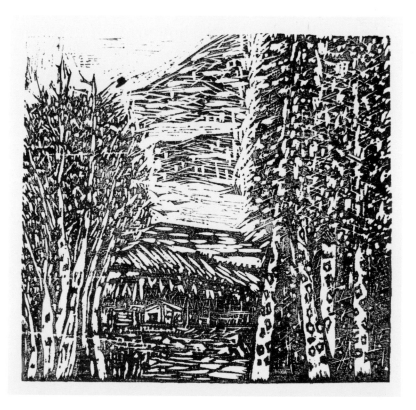

溪頭 木刻油印 50x46cm 1980

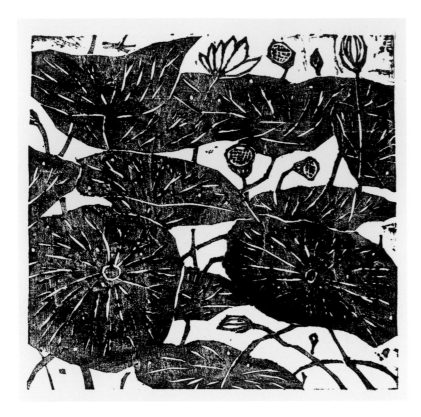

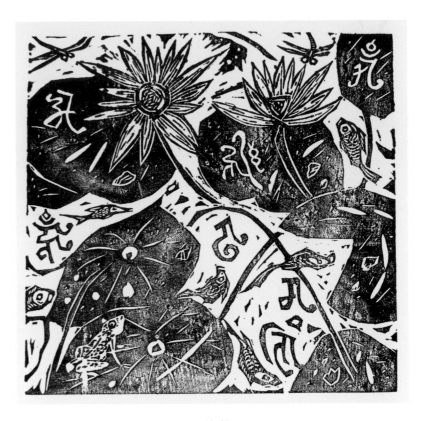

蓮花 木刻油印 50x46cm 1980

蓮花 木刻油印 50x46cm 1980

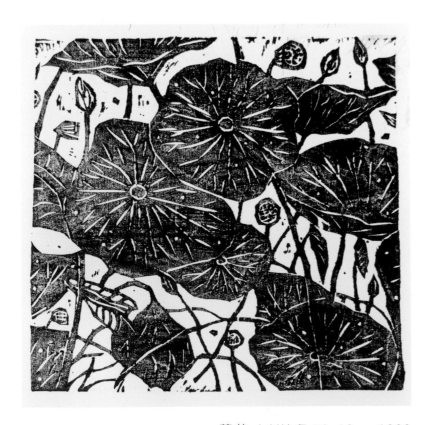

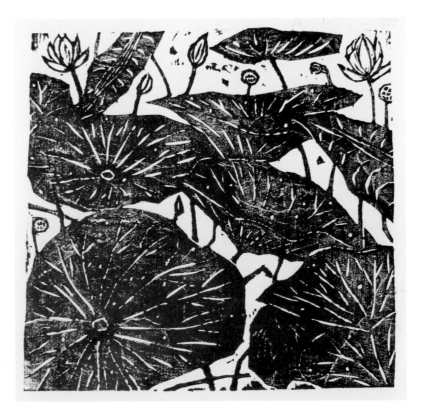

蓮花 木刻油印 50x46cm 1980

蓮花 木刻油印 50x46cm 1980

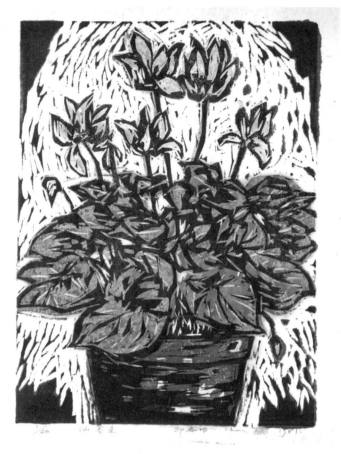

仙客來 木刻水印套色 46x32cm 1981

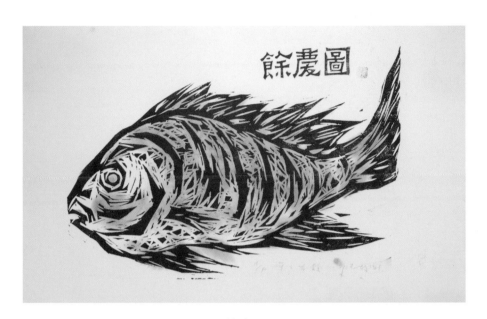

餘慶圖 木刻水印套色 28x40cm 1981

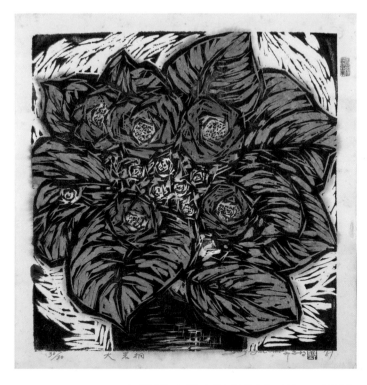

大岩桐 木刻水印套色46x48cm 1981

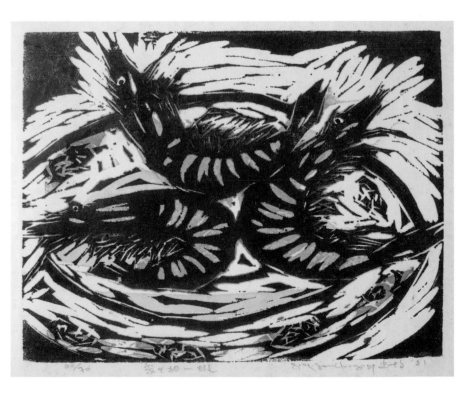

眾生相-蝦 木刻水印套色 24x28cm 1981

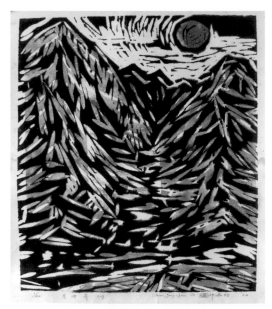

月世界 木刻油印套色 48x35cm 1982

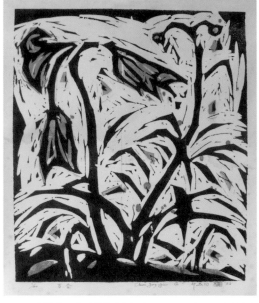

百合 木刻油印套色 48x35cm 1982

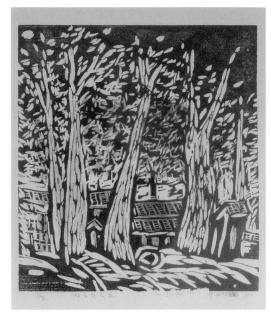

紅瓦幾人家 木刻油印套色 48x35cm 1982

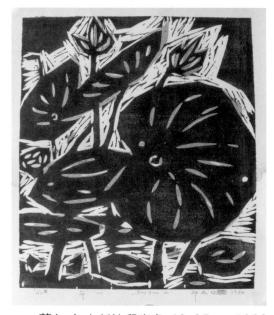

荷(一) 木刻油印套色 48x35cm 1982

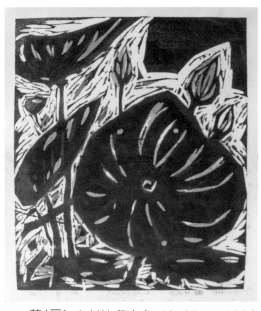

荷(三) 木刻油印套色 48x35cm 1982

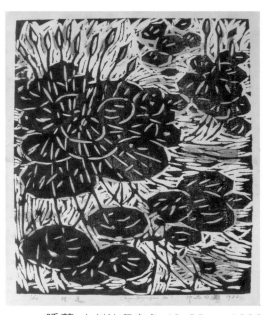

睡蓮 木刻油印套色 48x35cm 1982

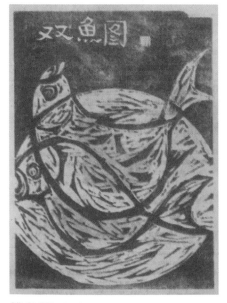

雙魚圖-台灣新聞報730131

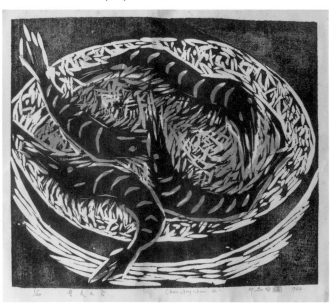

豐美之食 木刻油印套色 35x48cm 1982

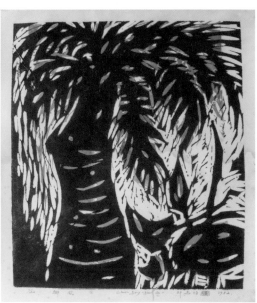

椰風 木刻油印套色 48x35cm 1982

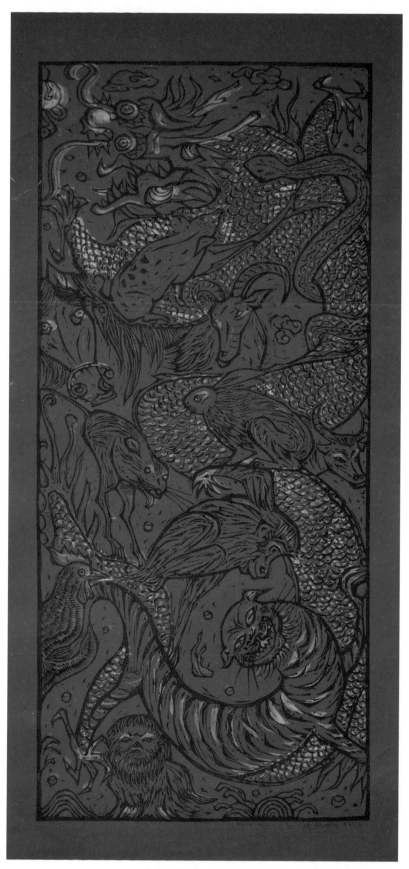

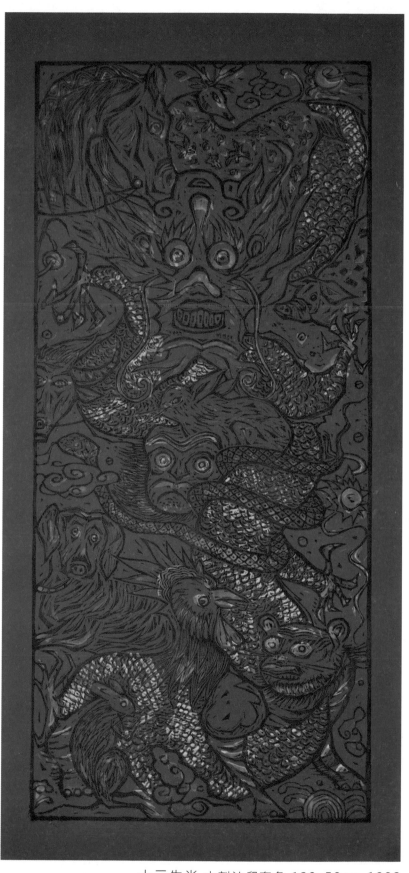

十二生肖 木刻油印套色 120x50cm 1982　　　　　十二生肖 木刻油印套色 120x50cm 1982

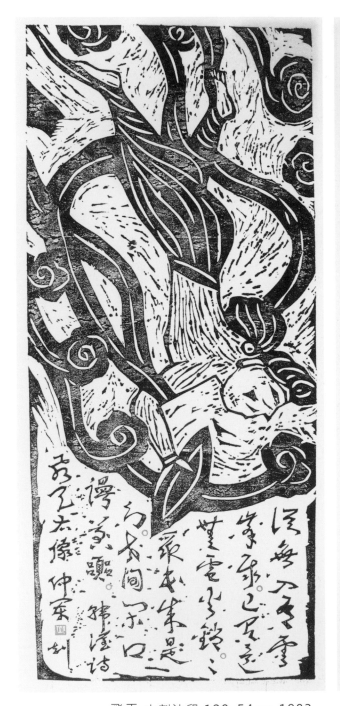

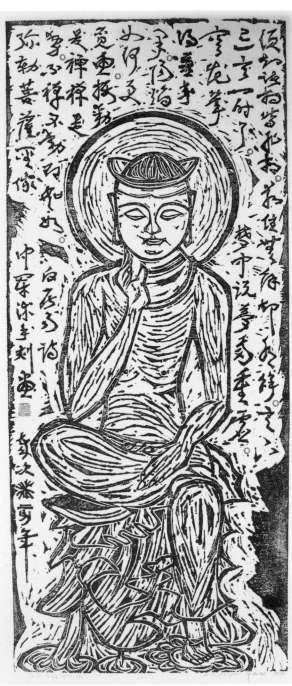

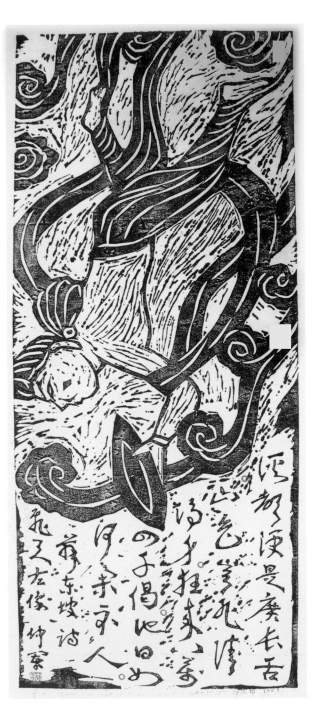

飛天 木刻油印 120x54cm 1983　　　彌勒菩薩半伽像 木刻油印 120x54cm 1983　　　飛天 木刻油印 120x54cm 1983

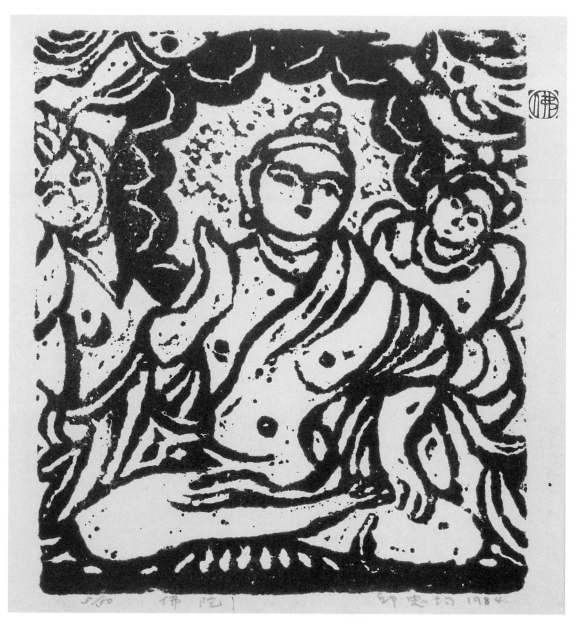

佛陀 保麗龍板水印 32x26cm 1984

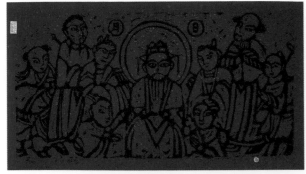

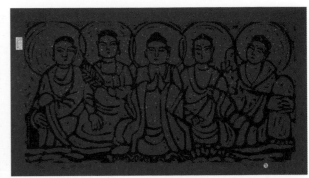

日月神旺 35x60cm 1985　　　　双獅 35x60cm 1985　　　　五佛臨門 35x60cm 1985

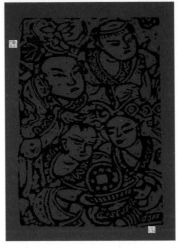

財神 60x35cm 1985　　佰子千孫 60x35cm 1985　　國泰民安 60x35cm 1985　　家家書香 60x35cm 1985　　年年有餘 60x35cm 1985

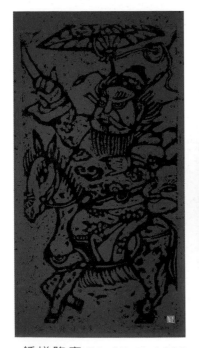
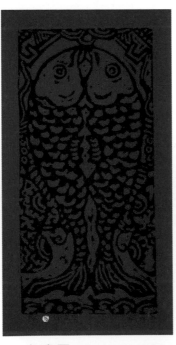
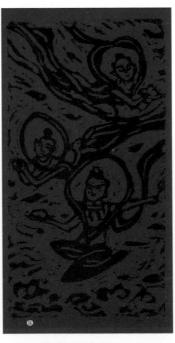
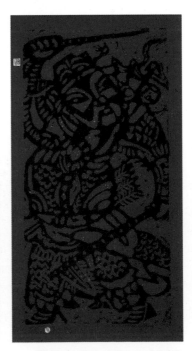
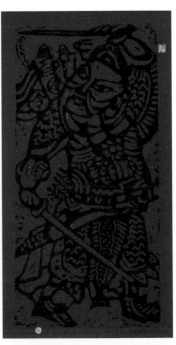

鍾馗降魔 70x35cm 1985　　魚慶圖 70x35cm 1985　　飛天 70x35cm 1985　　門神左 70x35cm 1985　　門神右 70x35cm 1985

延年 25x25cm 1985　　　　　朱雀 25x25cm 1985

福 25x25cm 1985　　　　　春 25x25cm 1985

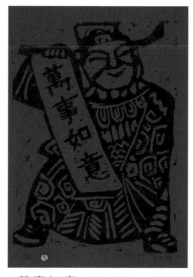

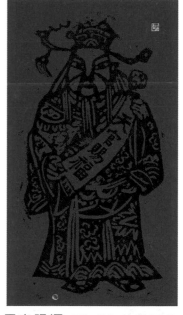

四靈　35x35cm 1985　　　　劍獅　35x35cm 1985　　　萬事如意　60x35cm 1985　　天官賜福　70x35cm 1985

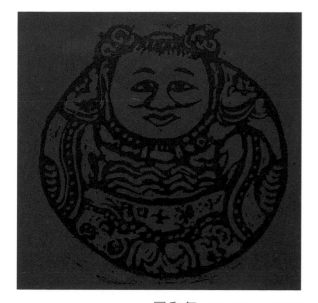

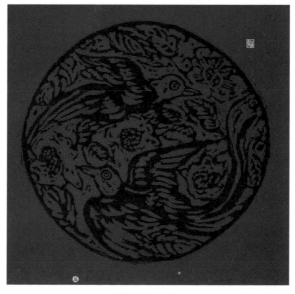

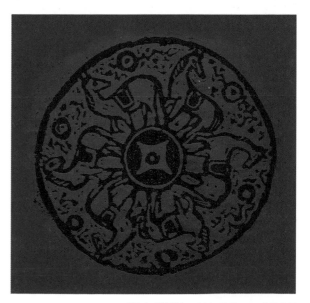

一團和氣　35x35cm 1985　　　　雙鶴報喜　35x35cm 1985　　　　　馬上發財　35x35cm 1985

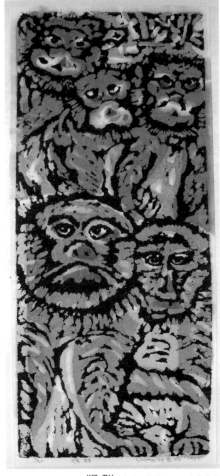
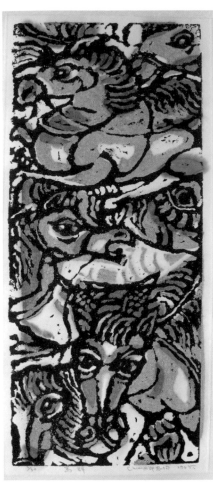
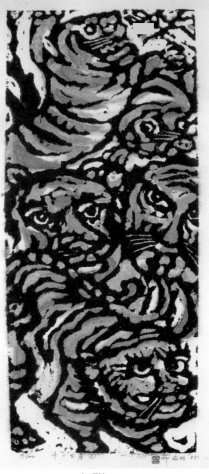
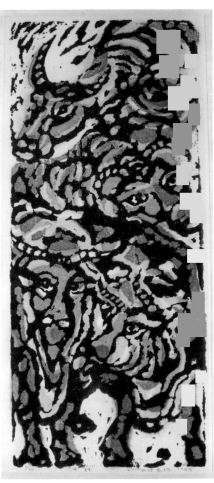

猴群 65x27cm 1985　　　　馬群 65x27cm 1985　　　　虎群 65x27cm 1985　　　　牛群 65x27cm 1985

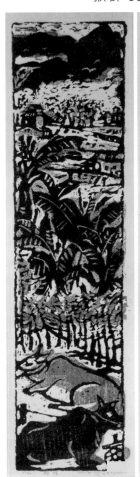
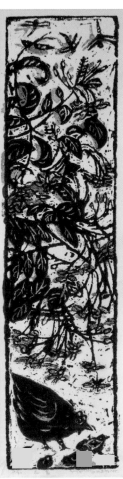
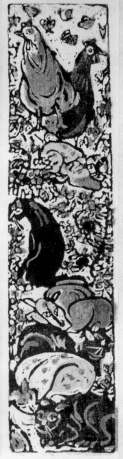

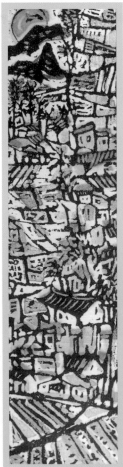
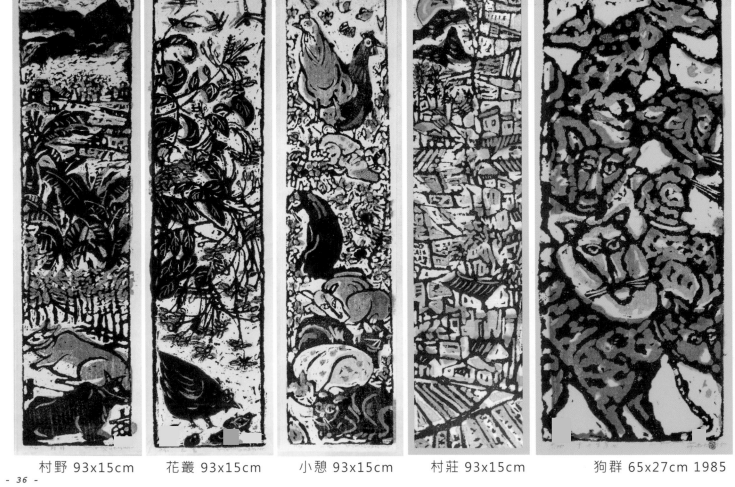
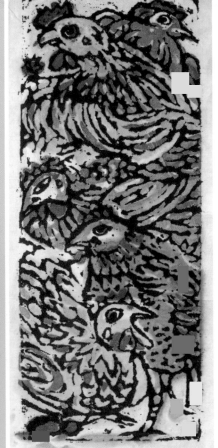

村野 93x15cm　　　花叢 93x15cm　　　小憩 93x15cm　　　村莊 93x15cm　　　狗群 65x27cm 1985　　　雞群 65x27cm 1985

雙魚圖 28x28cm 1985

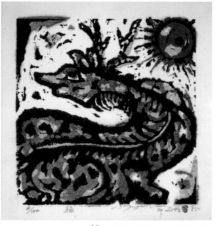

祿 28x28cm 1985

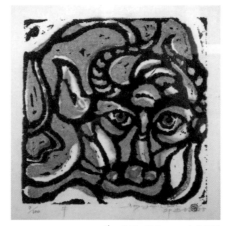

牛 28x28cm 1985

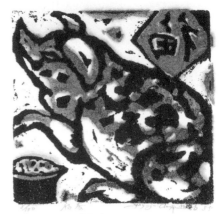

福泰 28x28cm 1985

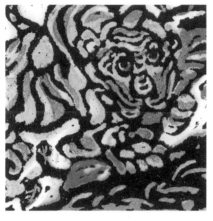

小虎 28x28cm 1985

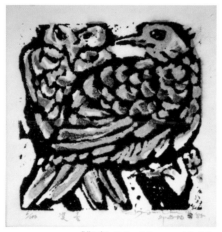

雙喜 28x28cm 1985

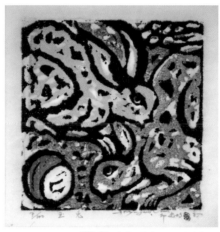

玉兔 28x28cm 1985

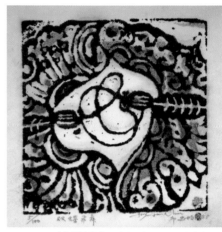

雙蝶飛舞 28x28cm 1985

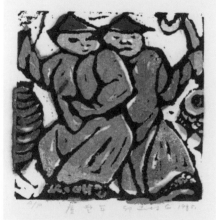

慶豐年 28x28cm 1985

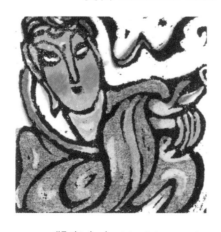

觀音大士 28x28cm 1985

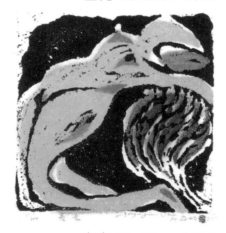

春意 28x28cm 1985

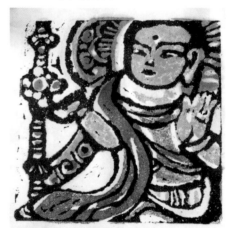

地藏王菩薩 28x28cm 1985

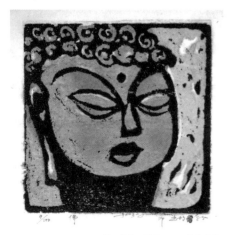

佛 28x28cm 1985

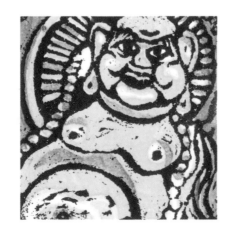

福佛 28x28cm 1985

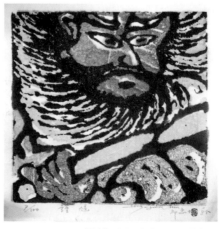

鍾馗 28x28cm 1985

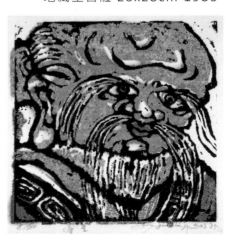

壽星 28x28cm 1985

雪山大士 木刻水印 54x33cm 1985

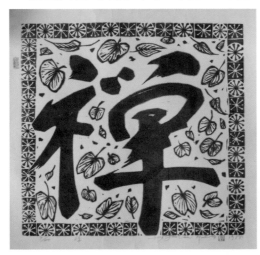

禪 木刻油印 68x68cm 1985

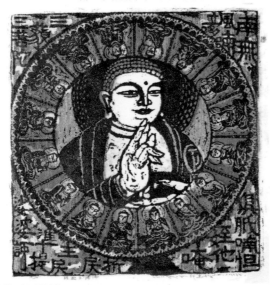

釋迦牟尼佛 保麗龍板印套色 68x68cm 1985

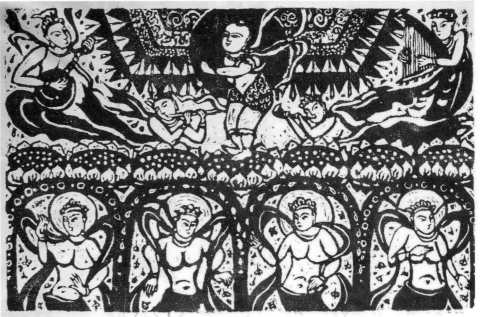

佛陀降生圖 保麗龍板水印 60x90cm 1985

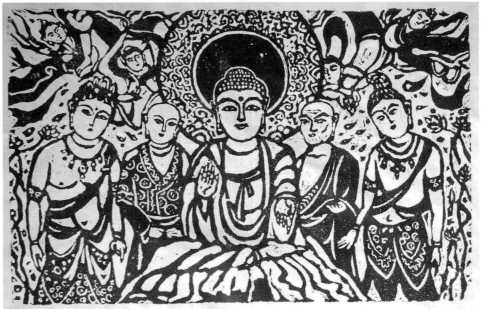

佛陀說法圖 保麗龍板水印 60x90cm 1985

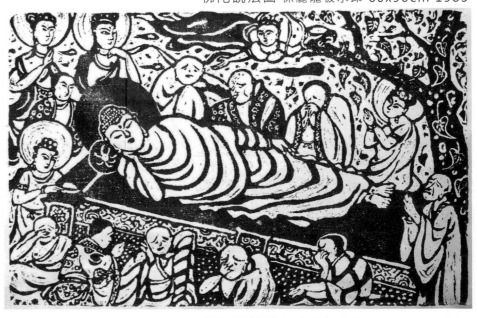

佛陀涅槃圖 保麗龍板水印 60x90cm 1985

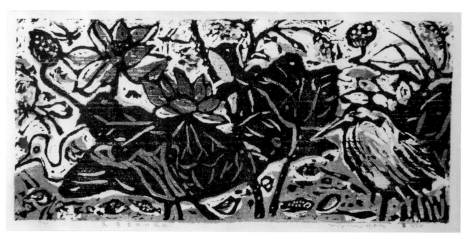

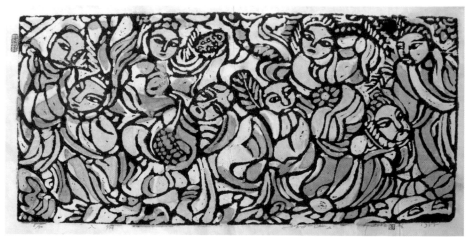

蓮華盛開功德水 保麗龍板印套色 46x90cm 1985　　八佾 保麗龍板印套色 46x90cm 1985

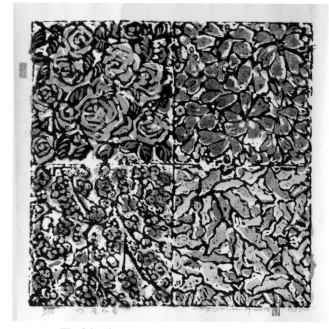

四季如春 保麗龍板印套色 40x45cm 1985　　護法門神 保麗龍板印套色 40x45cm 1985　　虎虎生威 保麗龍板印套色 40x45cm 1985

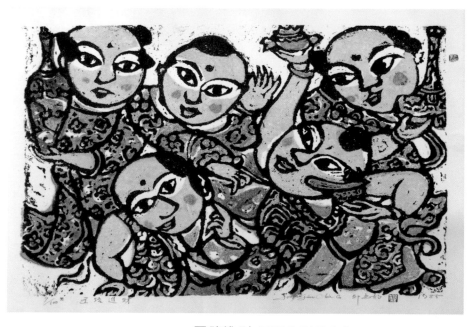

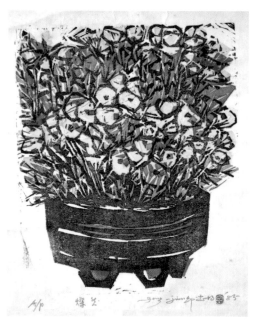

避邪納福 60x45cm 1985　　五路進財 保麗龍板印套色 46x90cm 1985　　燦生 28x23cm 1985

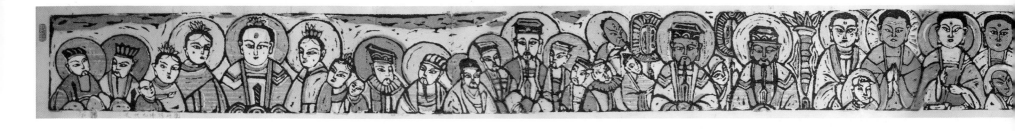

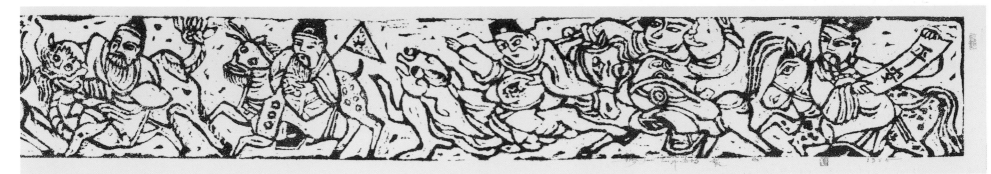

平安富貴大吉圖-局部01木刻水印　1985

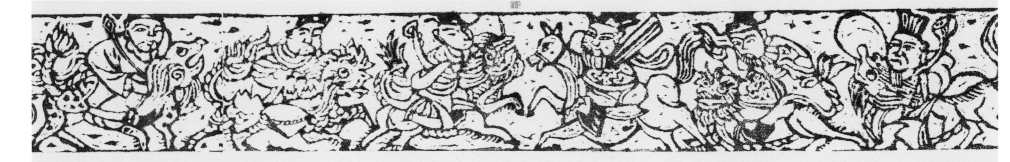

平安富貴大吉圖-局部02　木刻水印　1985

平安富貴大吉圖-局部03　木刻水印　1985

平安富貴大吉圖　木刻水印　27x486cm 1985

天地九佛法神圖 木刻水印套色 27x486cm 1985

天地九佛法神圖-局部01 木刻水印套色 1985

天地九佛法神圖-局部02 木刻水印套色 1985

天地九佛法神圖-局部03 木刻水印套色 1985

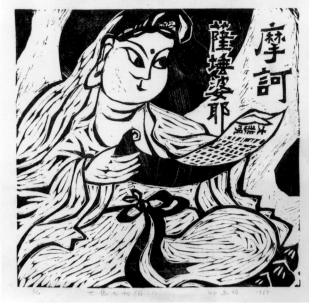

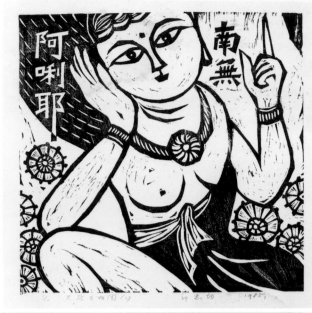

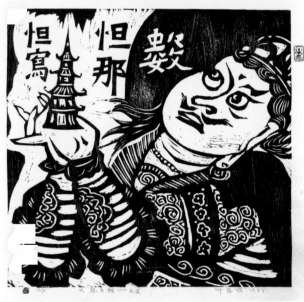

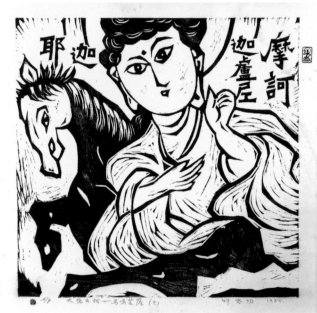

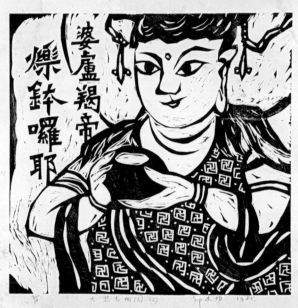

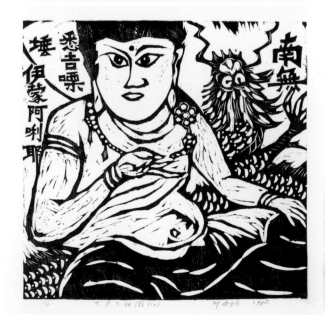

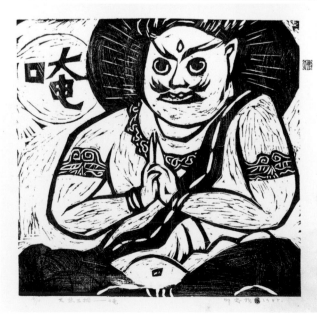

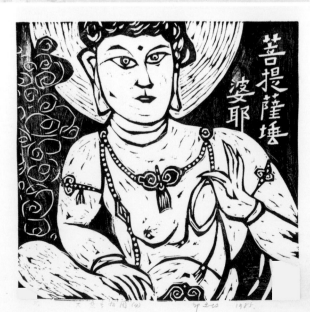

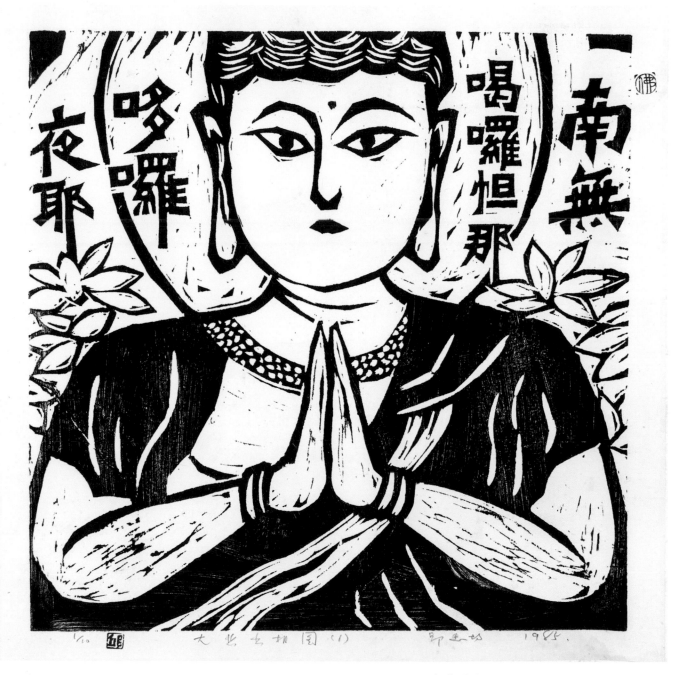

大悲出相圖 木刻油印 50x50cm 1985

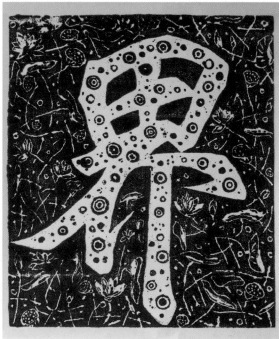
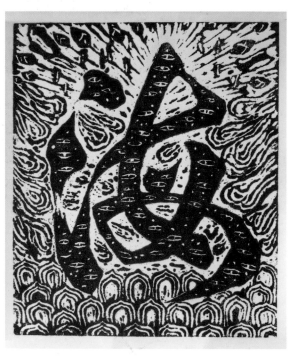

華藏世界海 木刻水印 54x45cm 1986

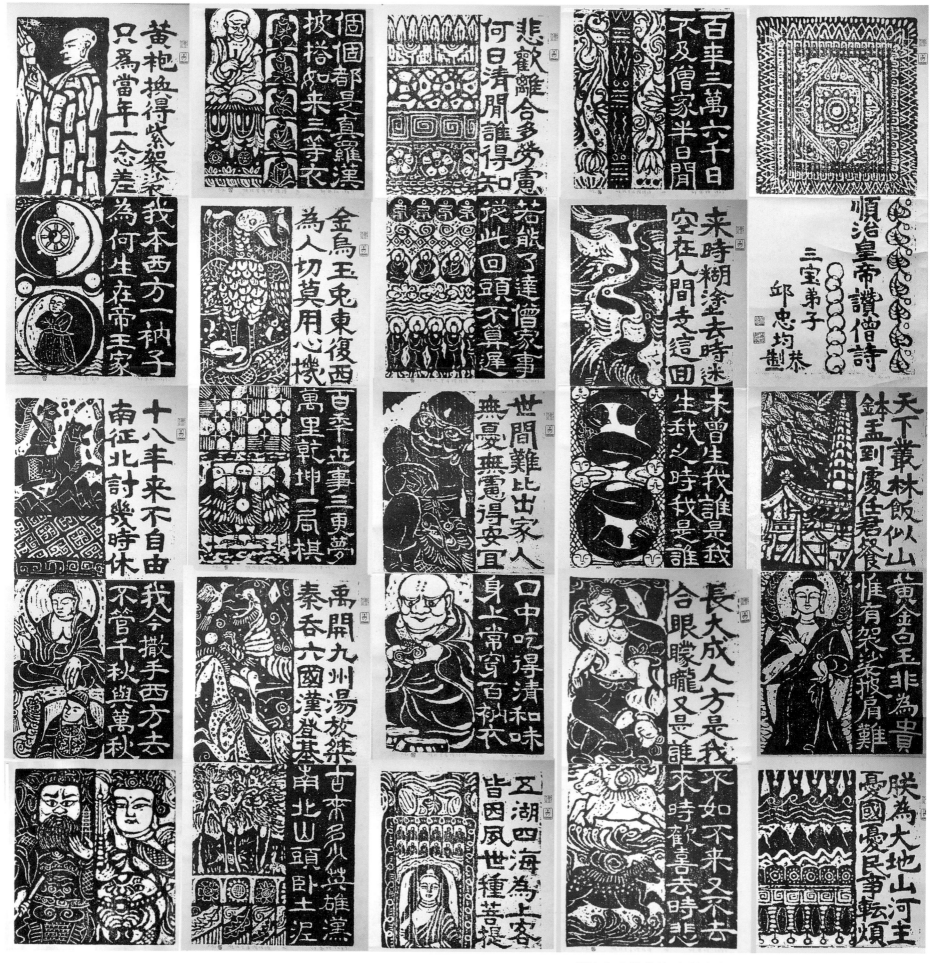

順治皇帝讚僧詩 木刻水印 48x44cm 1987(全套共計25張)

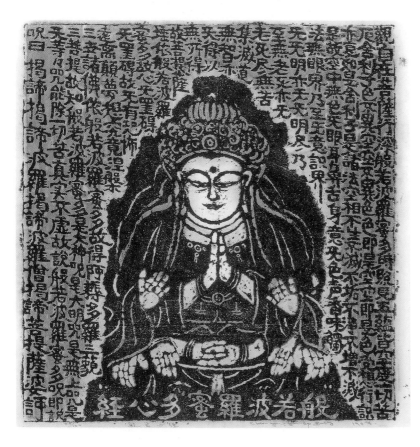

般若心經 保麗龍板印套色 76x65cm 1987

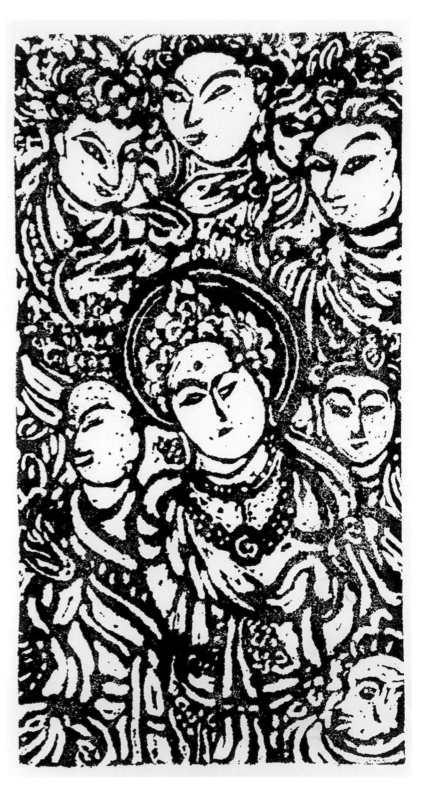

保麗龍板印 90x60cm

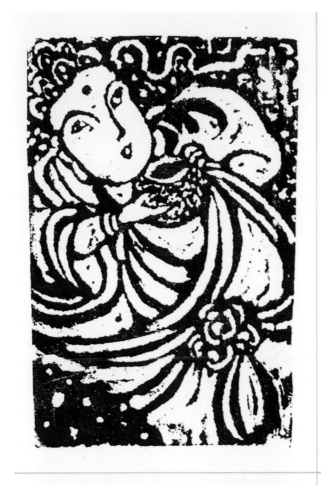
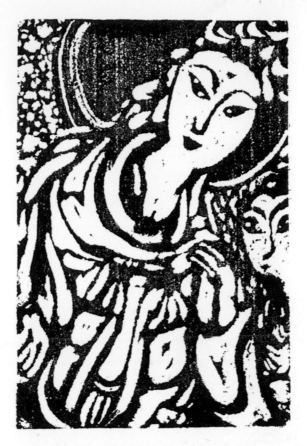
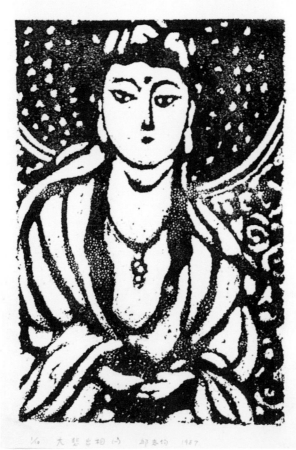
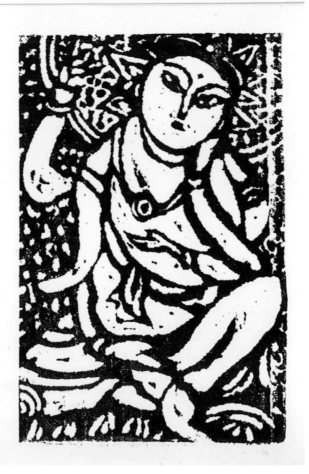

大悲出相(一) 保麗龍板印 51x35cm 1987(全套共計20張)

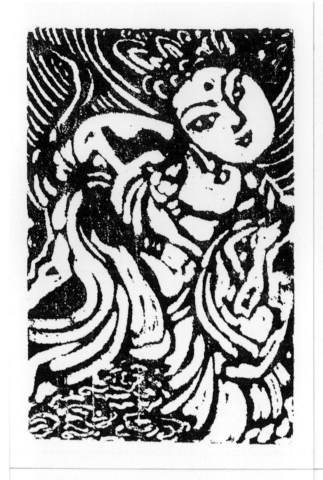
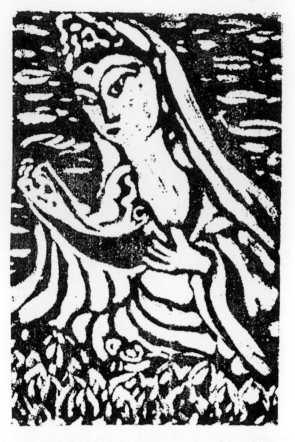
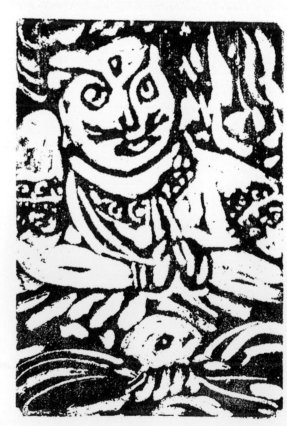

大悲出相(二) 保麗龍板印 51x35cm 1987(全套共計20張)

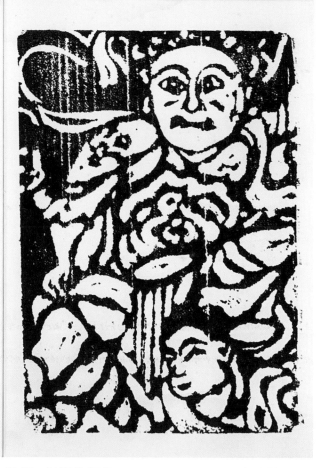

大悲出相(三) 保麗龍板印 51x35cm 1987(全套共計20張)

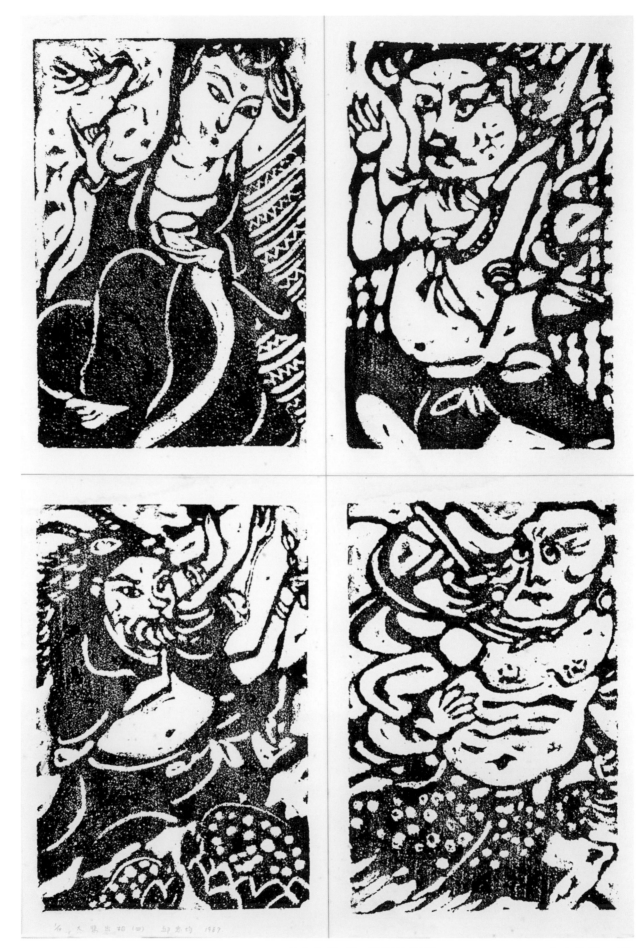

大悲出相(四) 保麗龍板印 51x35cm 1987(全套共計20張)

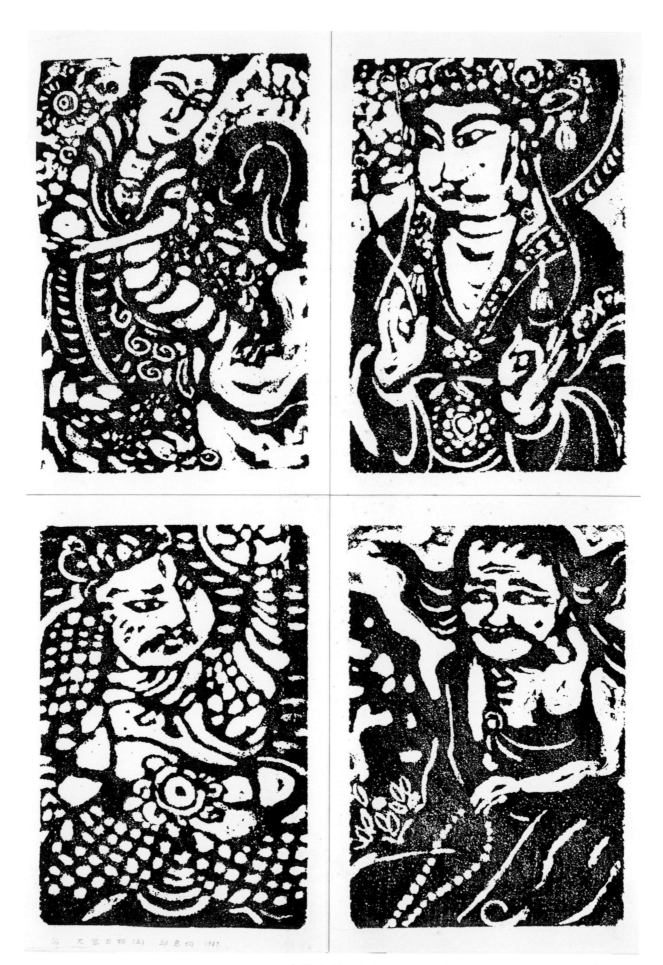

大悲出相(五) 保麗龍板印 51x35cm 1987(全套共計20張)

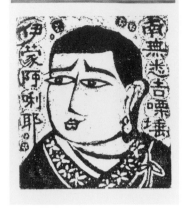
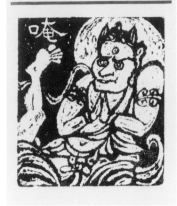
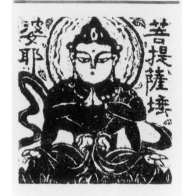
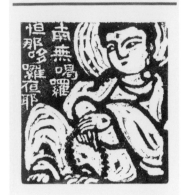

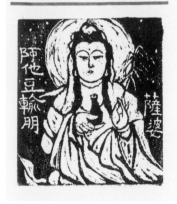
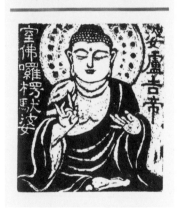
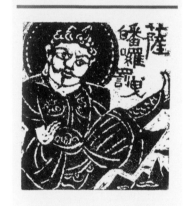
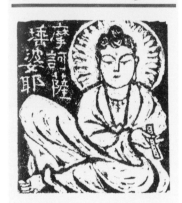
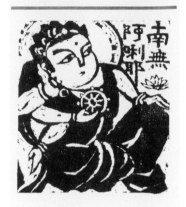

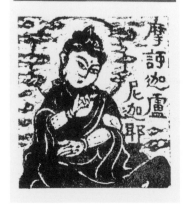
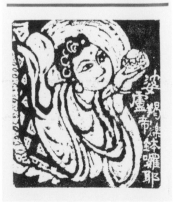

大悲出相 保麗龍板水印 43x38cm 1987(局部02,全套共計87張)

大悲出相 保麗龍板水印 43x38cm 1987(局部01，全套共計87張)

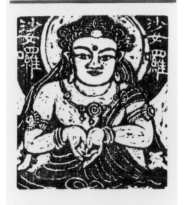
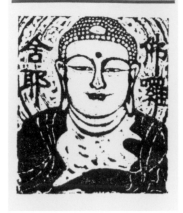
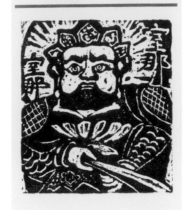
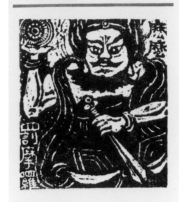
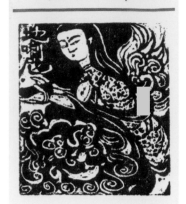

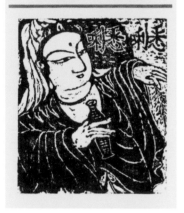
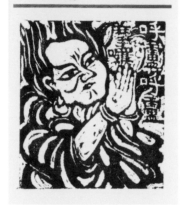
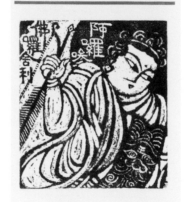
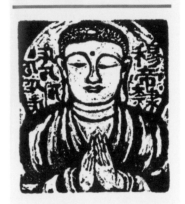

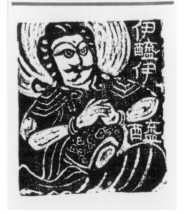
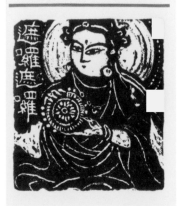

大悲出相 保麗龍板水印 43x38cm 1987(局部04，全套共計87張)

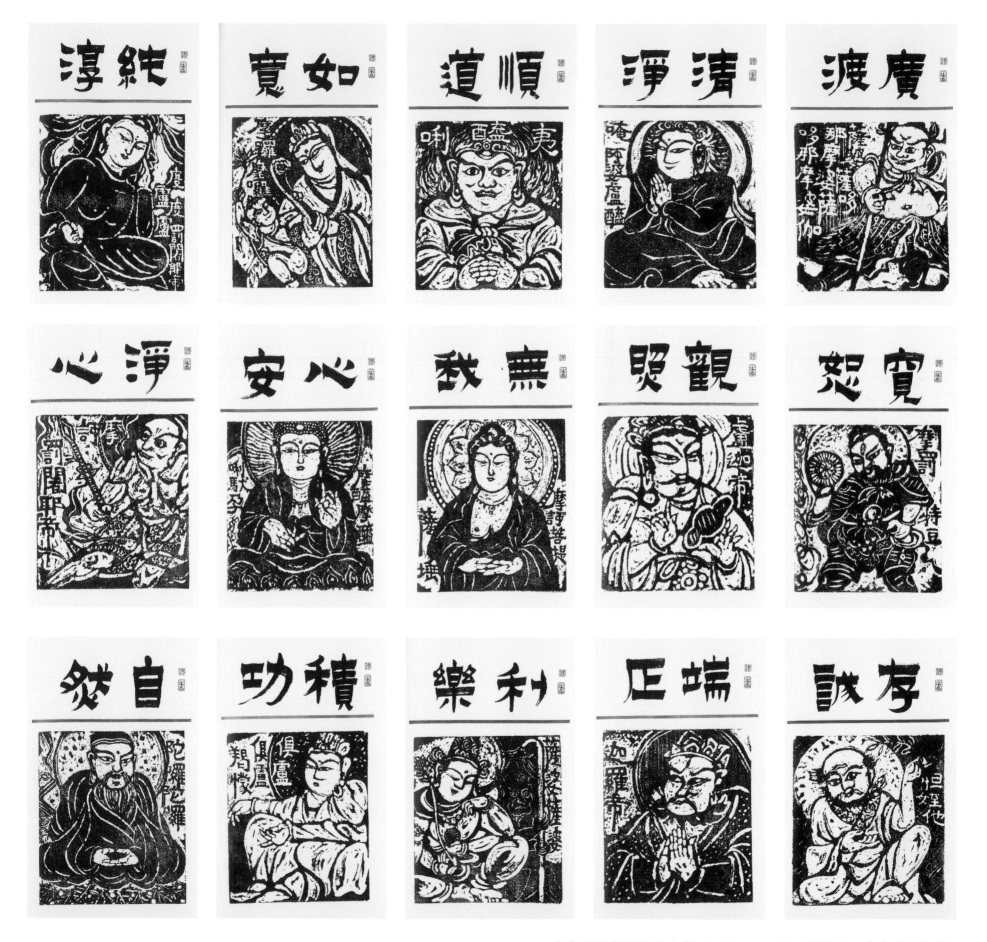

大悲出相 保麗龍板水印 43x38cm 1987(局部03,全套共計87張)

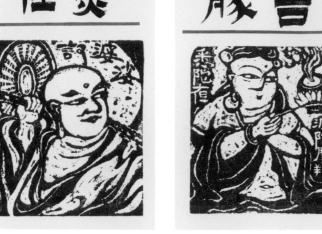

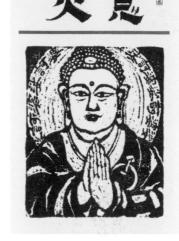
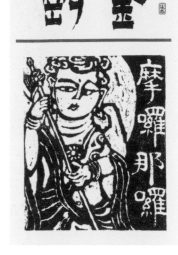

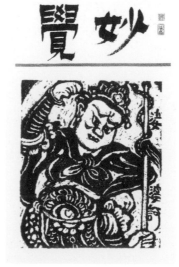
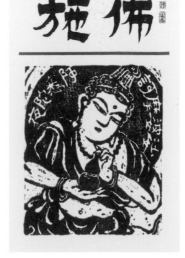
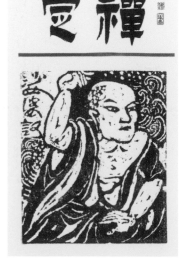

大悲出相 保麗龍板水印 43x38cm 1987(局部06．全套共計87張)

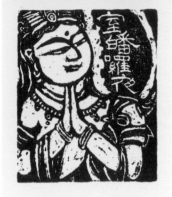

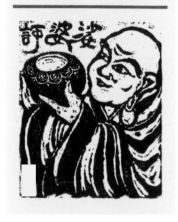

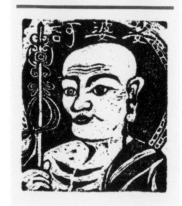

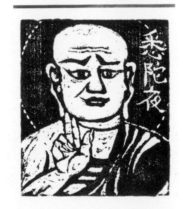

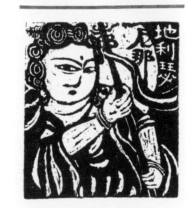

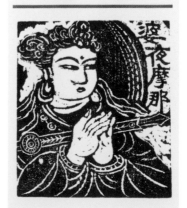

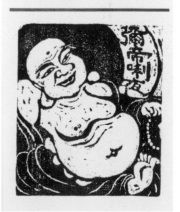

大悲出相 保麗龍板水印 43x38cm 1987(局部05，全套共計87張)

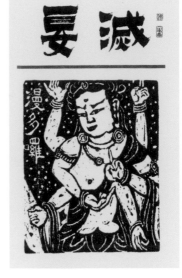

護法

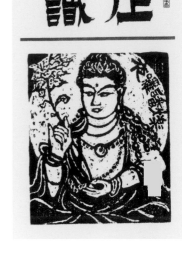

滅晏

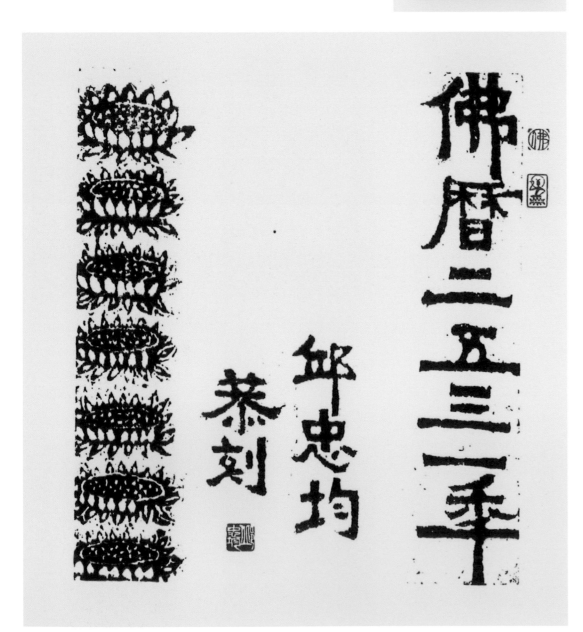

正識

離苦

返聽

得樂

靜窺

大悲出相 保麗龍板水印 43x38cm 1987(局部08．全套共計87張)

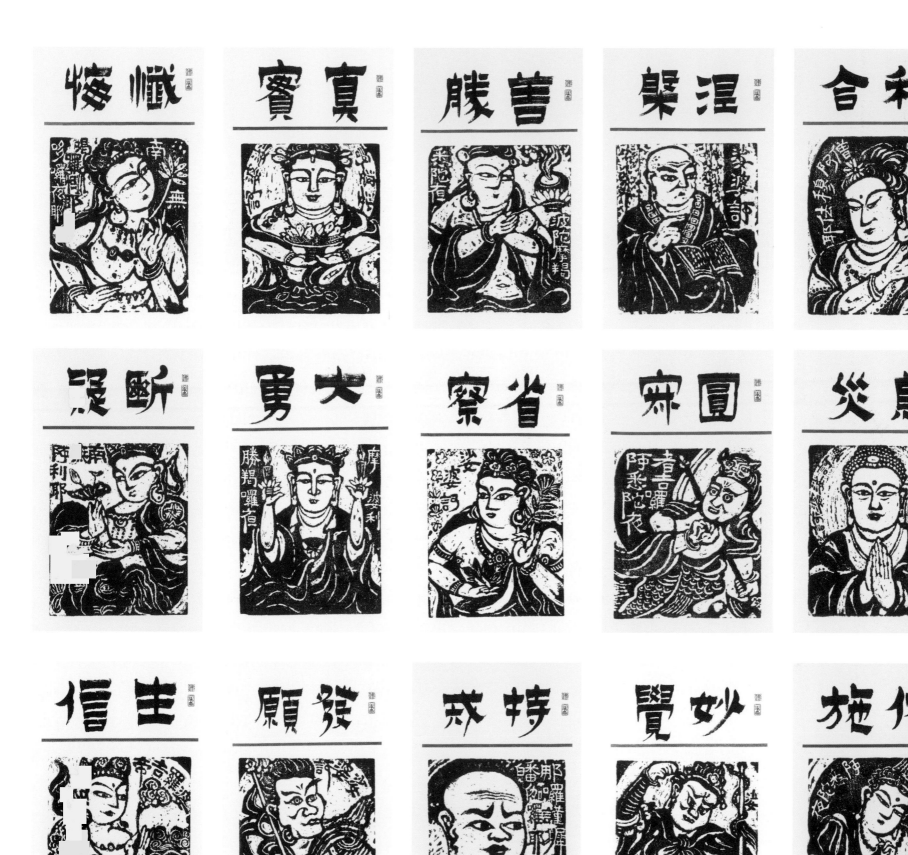

大悲出相 保麗龍板水印 43x38cm 1987(局部07．全套共計87張)

臥佛-報紙770501 1988

慈恩 木刻油印套色 28x28cm 1988

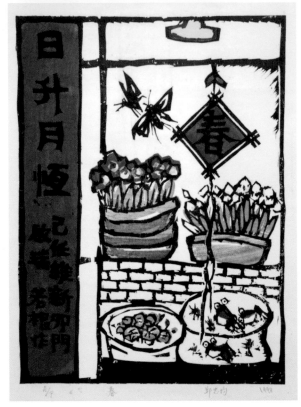

彌陀三尊像 木刻油印 45x45cm 1988

春 木刻水印套色 47x32cm 1988

富貴花開 保麗龍板印套色 47x32cm 1988

冬 保麗龍板印套色 40x40cm 1988

秋 保麗龍板印套色 40x40cm 1988

夏 保麗龍板印套色 40x40cm 1988

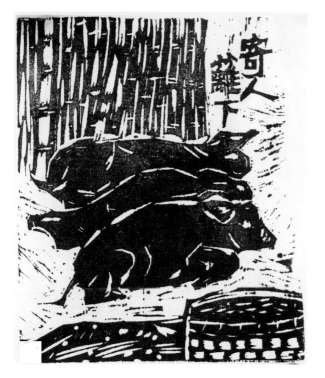

寄人籬下 木刻油印 28x23cm 1989

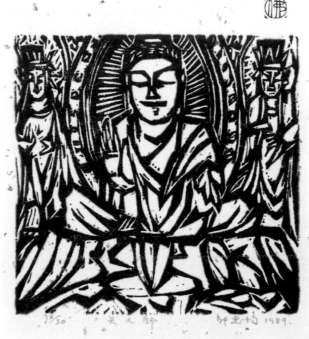

天人師 木刻水印 21x21cm 1989

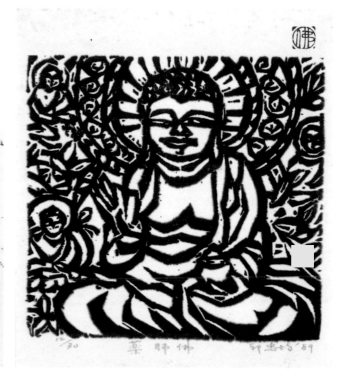

藥師佛 木刻水印 21x21cm 1989

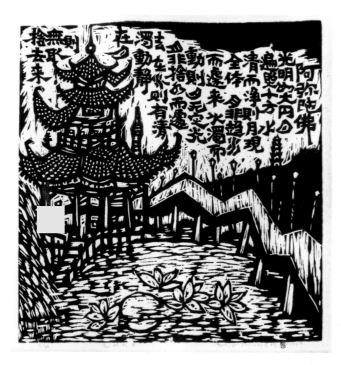

光明歲月 木刻油印 45x45cm 1989

三皈依 木刻水印 21x21cm 1989

回向偈 木刻水印 21x21cm 1989

舍利弗，如我今者讚歎阿彌陀佛不可思議功德。東方亦有阿閦鞞佛、須彌相佛、大須彌佛、須彌光佛、妙音佛，如是等恒河沙數諸佛，各於其國出廣長舌相，遍覆三千大千世界，說誠實言：汝等眾生當信是稱讚不可思議功德一切諸佛所護念經。

舍利弗，南方世界有日月燈佛、名聞光佛、大焰肩佛、須彌燈佛、無量精進佛，如是等恒河沙數諸佛，各於其國出廣長舌相，遍覆三千大千世界，說誠實言：汝等眾生當信是稱讚不可思議功德一切諸佛所護念經。

舍利弗，西方世界有無量壽佛、無量相佛、無量幢佛、大光佛、大明佛、寶相佛、淨光佛，如是等恒河沙數諸佛，各於其國出廣長舌相，遍覆三千大千世界，說誠實言：汝等眾生當信是稱讚不可思議功德一切諸佛所護念經。

舍利弗，北方世界有焰肩佛、最勝音佛、難沮佛、日生佛、網明佛，如是等恒河沙數諸佛，各於其國出廣長舌相，遍覆三千大千世界，說誠實言：汝等眾生當信是稱讚不可思議功德一切諸佛所護念經。

舍利弗，下方世界有師子佛、名聞佛、名光佛、達摩佛、法幢佛、持法佛，如是等恒河沙數諸佛，各於其國出廣長舌相，遍覆三千大千世界，說誠實言：汝等眾生當信是稱讚不可思議功德一切諸佛所護念經。

舍利弗，上方世界有梵音佛、宿王佛、香上佛、香光佛、大焰肩佛、雜色寶華嚴身佛、娑羅樹王佛、寶華德佛、見一切義佛、如須彌山佛，如是等恒河沙數諸佛，各於其國出廣長舌相，遍覆三千大千世界，說誠實言：汝等眾生當信是稱讚不可思議功德一切諸佛所護念經。

舍利弗，於汝意云何，何故名為一切諸佛所護念經。舍利弗，若有善男子、善女人，聞是經受持者，及聞諸佛名者，是諸善男子、善女人，皆為一切諸佛之所護念，皆得不退轉於阿耨多羅三藐三菩提。是故舍利弗，汝等皆當信受我語及諸佛所說。

舍利弗，若有人已發願、今發願、當發願，欲生阿彌陀佛國者，是諸人等皆得不退轉於阿耨多羅三藐三菩提，於彼國土，若已生、若今生、若當生。是故舍利弗，諸善男子、善女人，若有信者，應當發願生彼國土。

舍利弗，如我今者稱讚諸佛不可思議功德，彼諸佛等亦稱讚我不可思議功德，而作是言：釋迦牟尼佛能為甚難希有之事，能於娑婆國土五濁惡世——劫濁、見濁、煩惱濁、眾生濁、命濁中——得阿耨多羅三藐三菩提，為諸眾生說是一切世間難信之法。

舍利弗，當知我於五濁惡世行此難事，得阿耨多羅三藐三菩提，為一切世間說此難信之法，是為甚難。

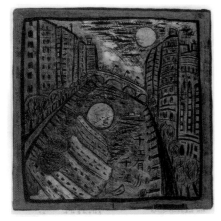
千江有水千江月 45x45cm 1990

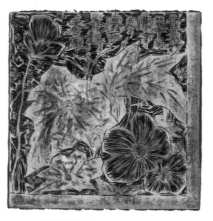
散眾妙華 45x45cm 1990

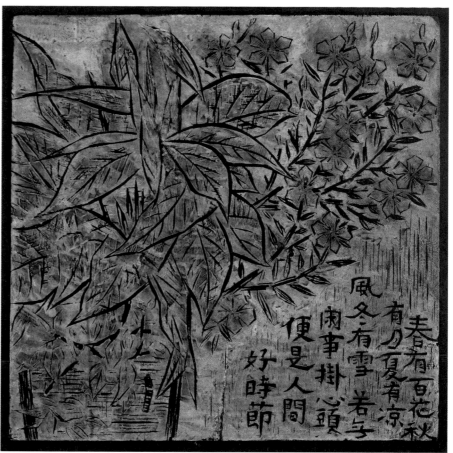
人間好時節 木刻油印套色 45x45cm 1990

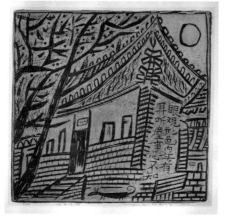
心不住相 45x45cm 1990

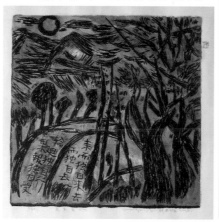
來去自如 45x45cm 1990

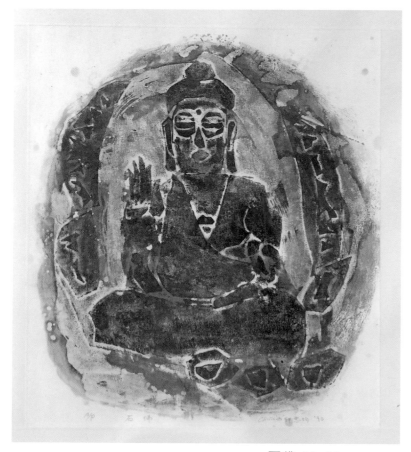
石佛 36x32cm 1990

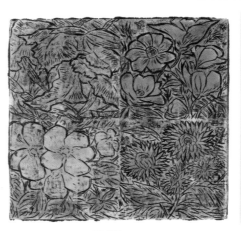
香潔 45x45cm 1990

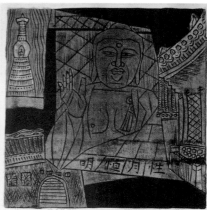
性月恆明 45x45cm 1990

天馬 32x36cm 1990

圓 32x36cm 1990

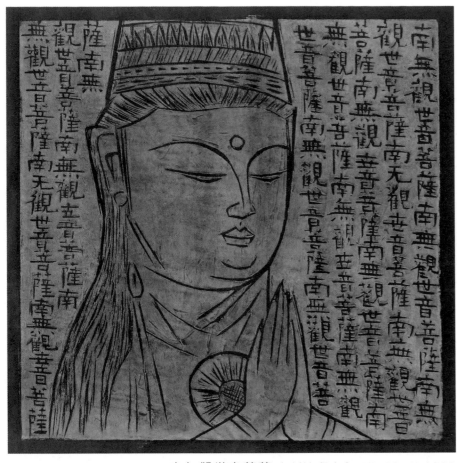

南無觀世音菩薩 木刻油印套色 45x45cm 1990

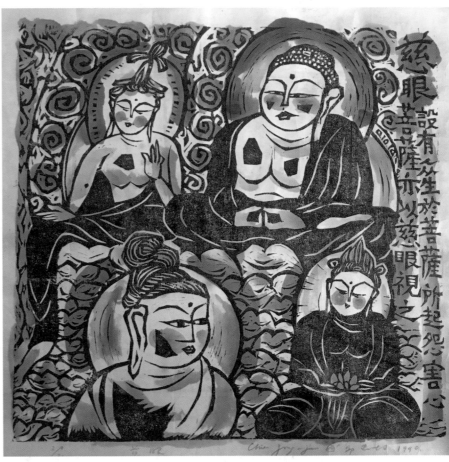

慈眼 木刻油印套色 45x45cm 1990

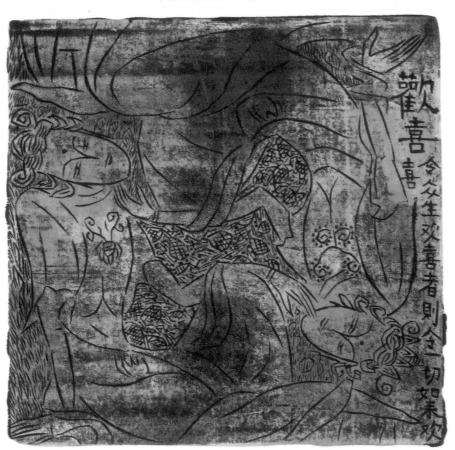

歡喜 木刻油印套色 45x45cm 1990

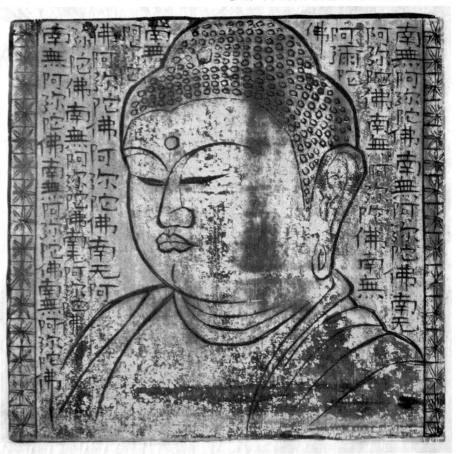

南無阿彌陀佛 木刻油印套色 45x45cm 1990

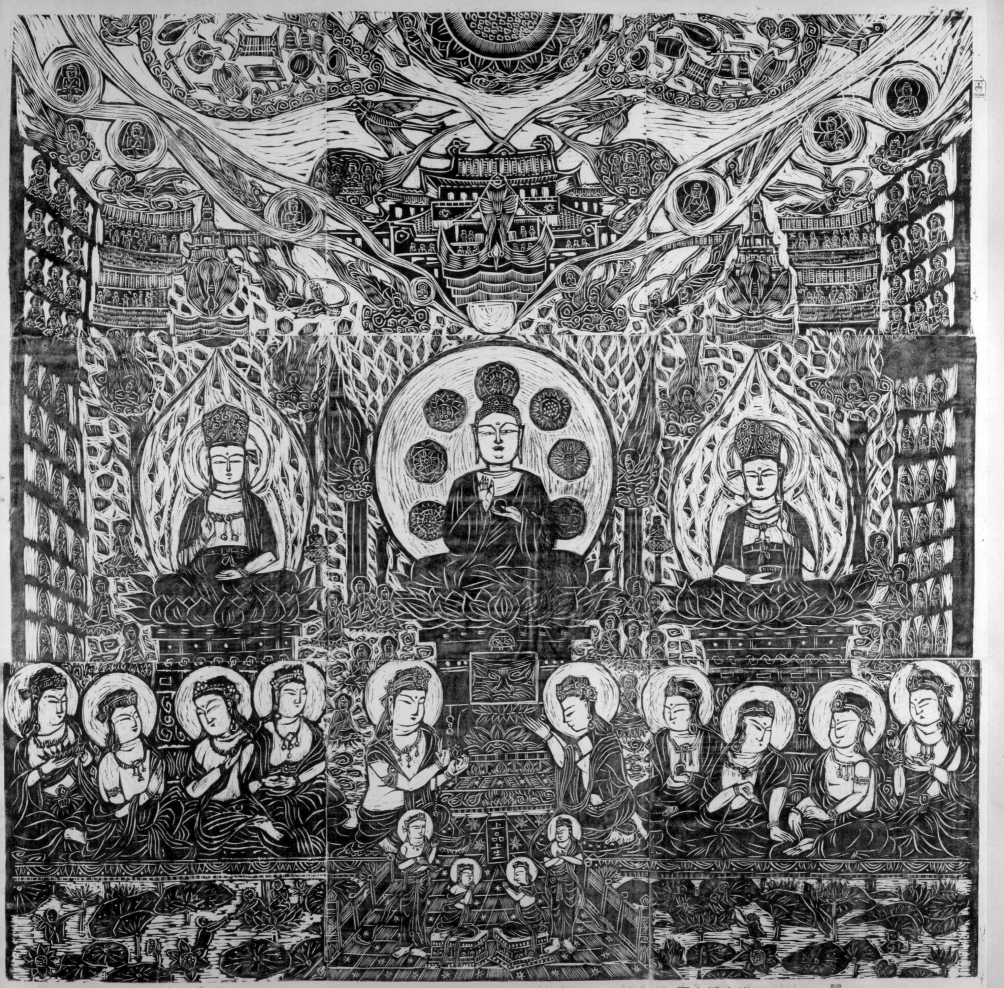

西方淨土變 木刻油印　148x148cm 1990

佛說阿彌陀經-文 木刻油印 45x47cm 1990，共計九張

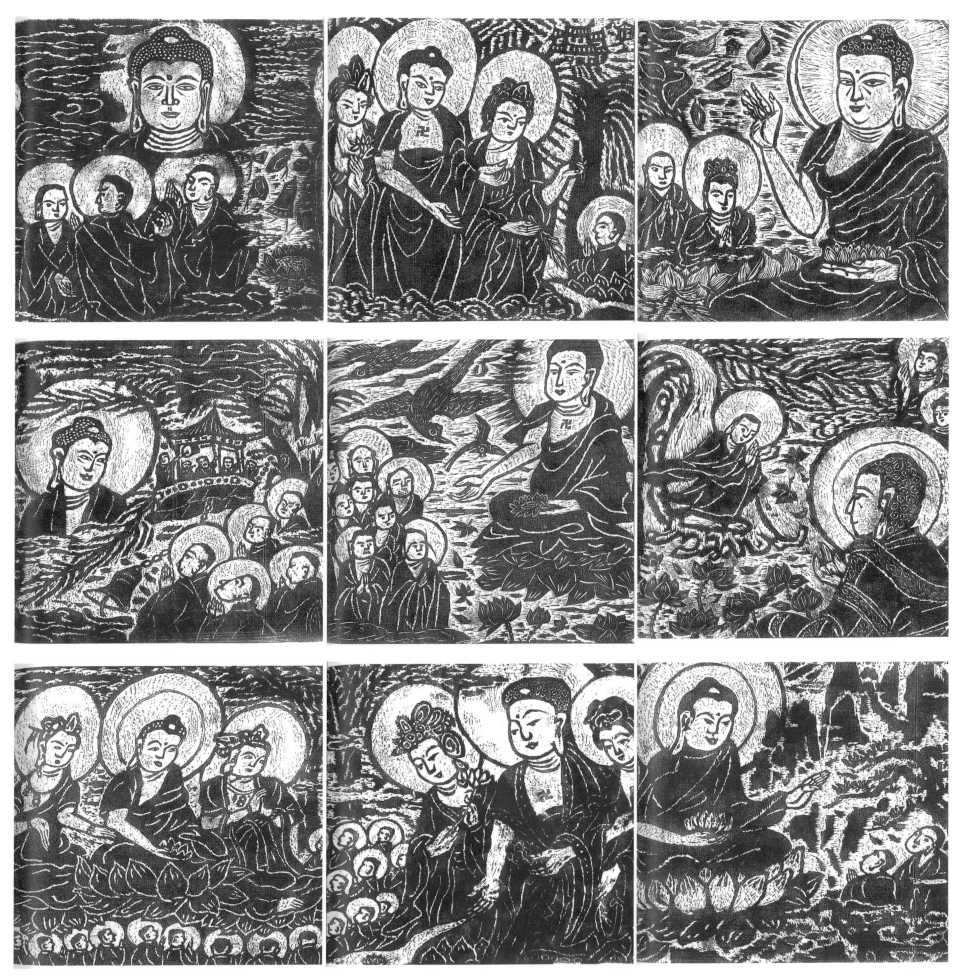

佛說阿彌陀經-圖 木刻油印 45x47cm 1990·共計九張

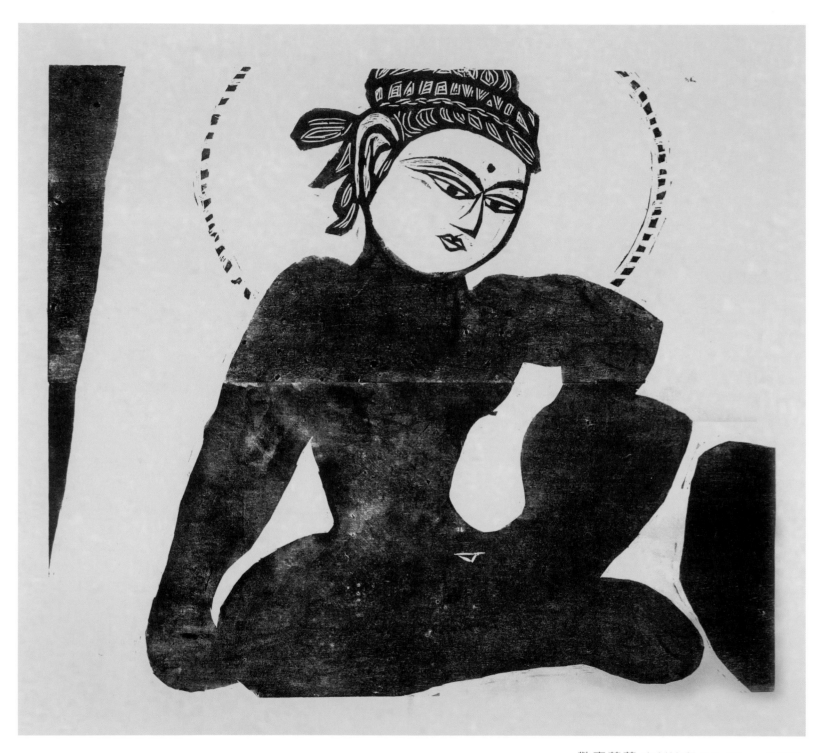

歡喜菩薩 木刻油印 90x90cm 1990

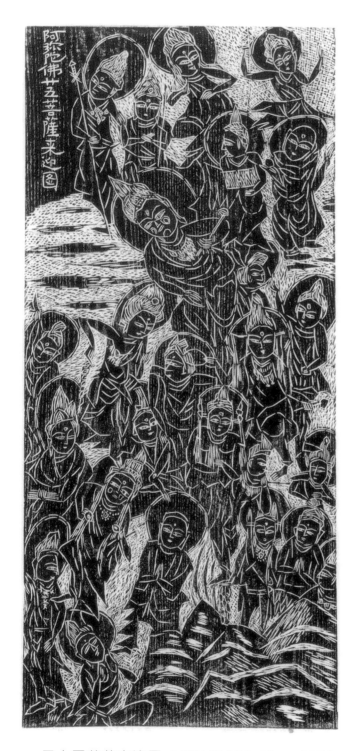

二十五菩薩來迎圖 木刻油印 170x85cm 1990

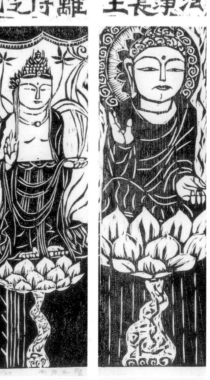

西方三聖 木刻油印 85x60cm 1990

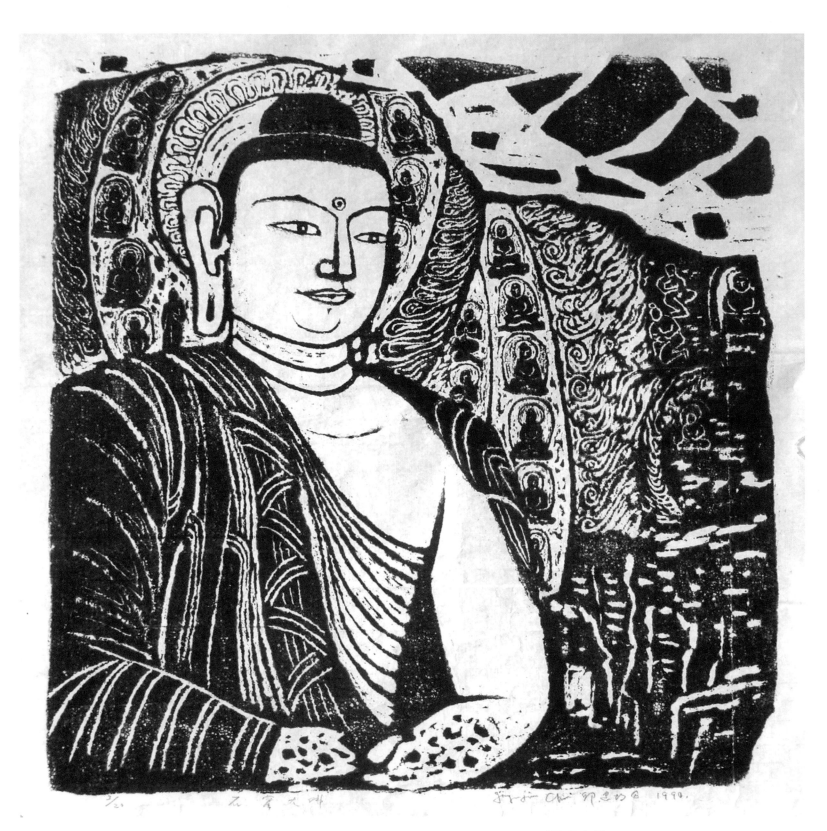

石窟大佛 保麗龍板水印 85x87cm 1990

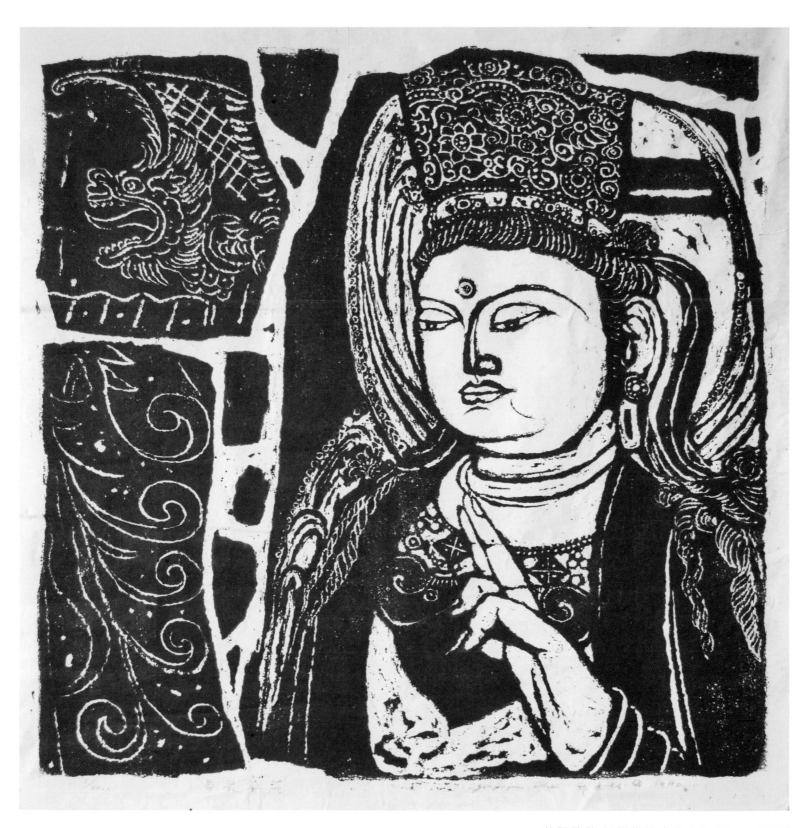

華嚴菩薩 保麗龍板水印 85x87cm 1990

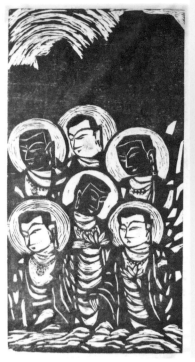

諸上善人 135x68cm 1990

寶塔 135x68cm 1990

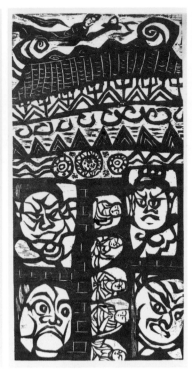

四大天王 135x68cm 1990

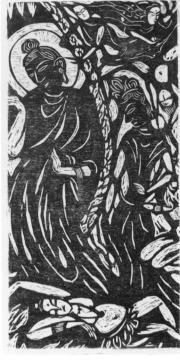

大慈大悲 135x68cm 1990

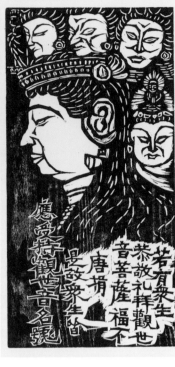

禮拜觀音 135x68cm 1990

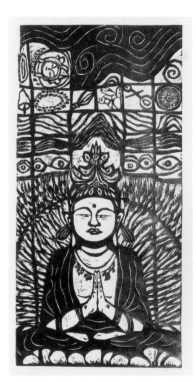

觀世音 135x68cm 1990

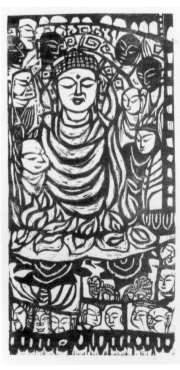

天人師 135x68cm 1990

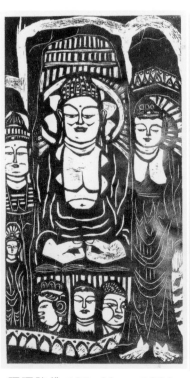

阿彌陀佛 135x68cm 1990

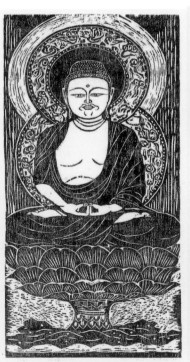

佛 135x68cm 1990

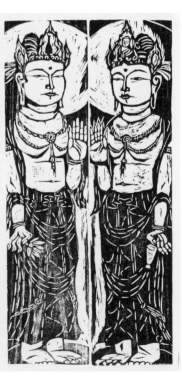

脇侍菩薩 135x68cm 1990

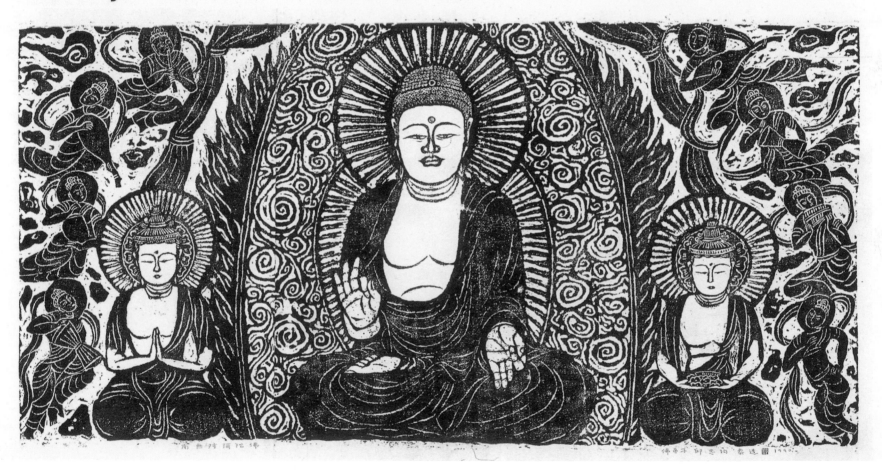

南無阿彌陀佛 木刻油印 135x180cm 1990

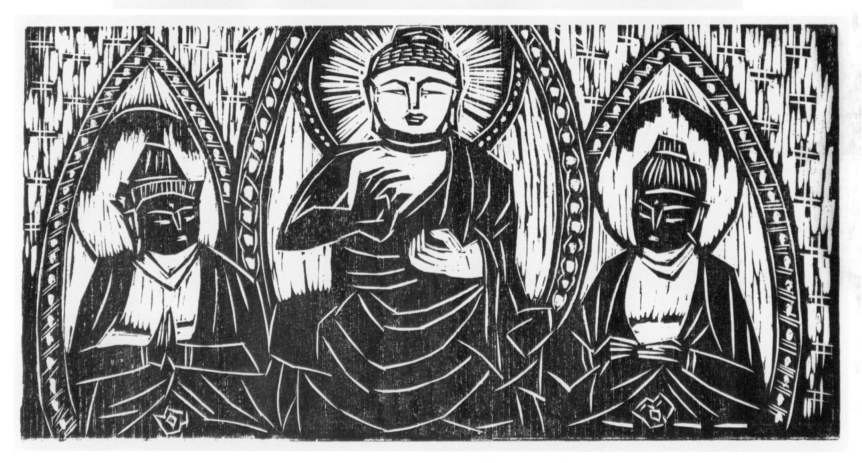

西方三聖 木刻油印 45x60cm 1990

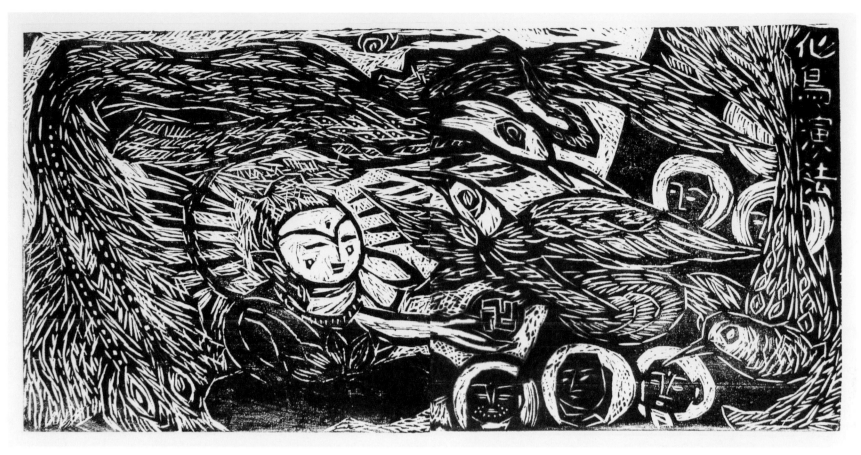

化鳥演法 木刻油印 30x60cm 1990

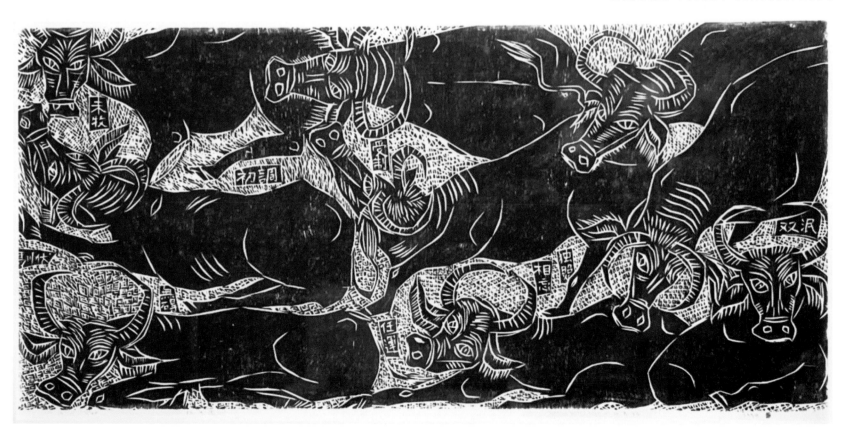

牧牛圖 木刻油印 90x120cm 1990

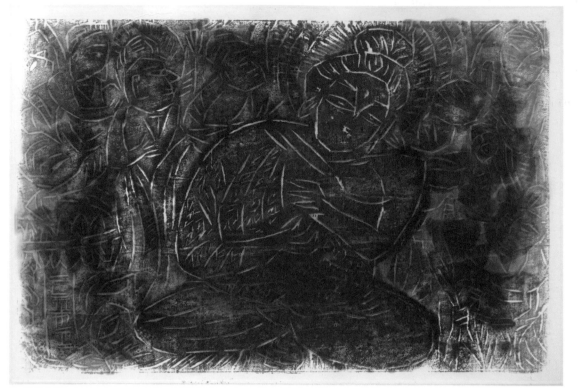

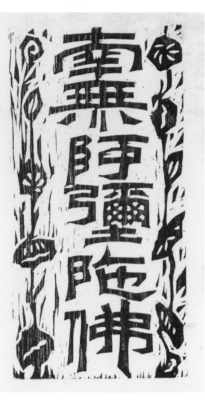

木刻油印 36x53cm　　協侍菩薩 29x14cm　　南無阿彌陀佛 木刻油印 29x14cm

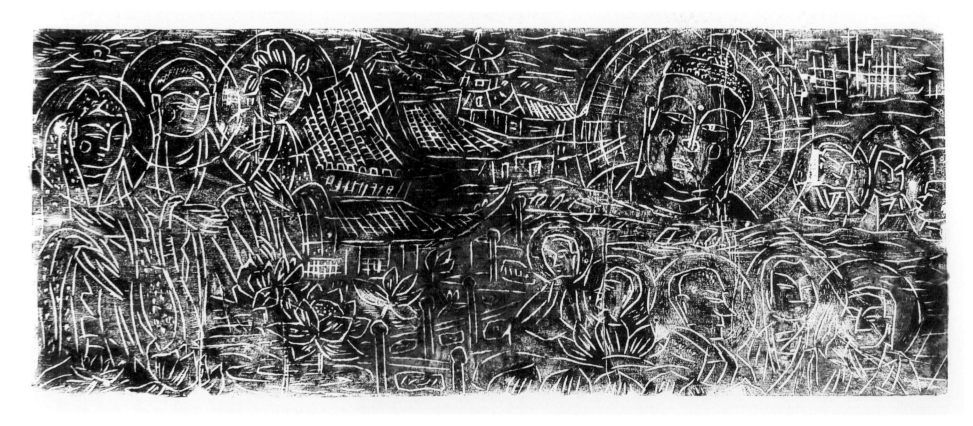

木刻油印 45x110cm

青色青光 木刻水印套色 22x22cm 1991

黃色黃光 木刻水印套色 22x22cm 1991

白色白光 木刻水印套色 22x22cm 1991

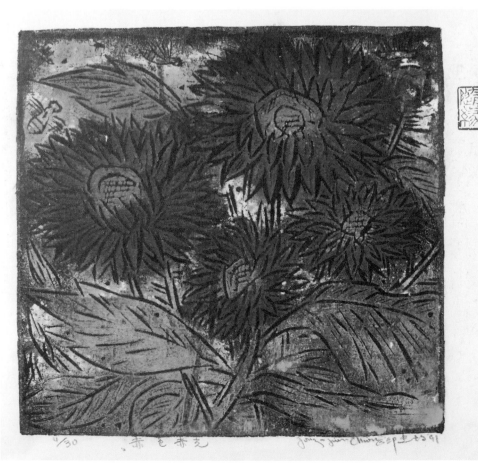

赤色赤光 木刻水印套色 22x22cm 1991

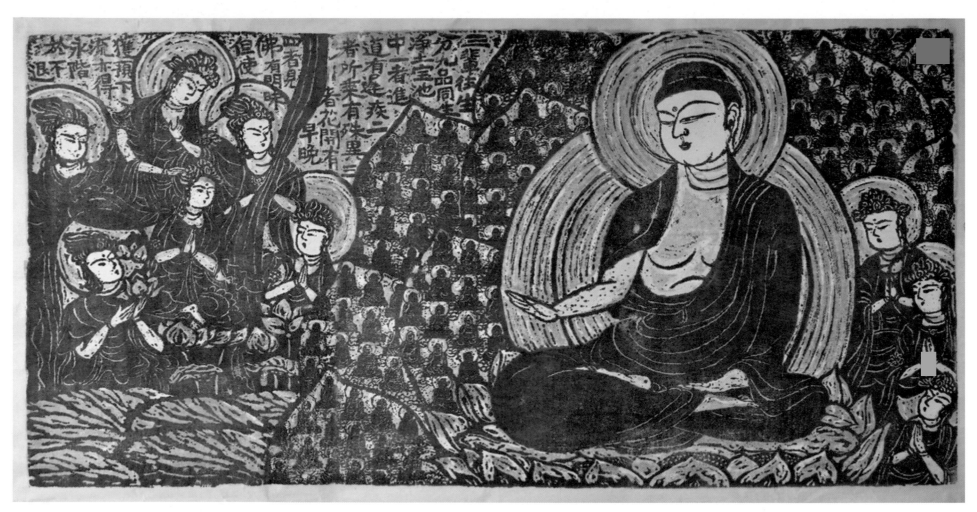

九品禮讚圖 保麗龍板水印套色 63x95cm 1991

佛說阿彌陀經 保麗龍板水印套色 140x140cm 1992

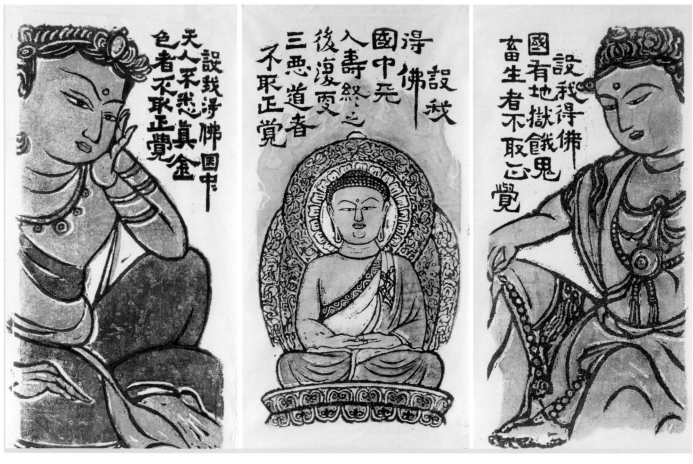

念佛求生 保麗龍板水印 60x40cm 1992

智慧境界等虛空 保麗龍板水印 180x45cm 1992　　　　光明晃耀如星月 保麗龍板水印 180x45cm 1992

彌陀大願(第九願)　　　　彌陀大願(第六至八願)　　　　彌陀大願(第三至五願)　　　　彌陀大願(第一至二願)

彌陀大願(第十五至十六願)　　彌陀大願(第十三至十四願)　　彌陀大願(第十二願)　　彌陀大願(第十至十一願)

彌陀大願 保麗龍板水印 126x67cm 1993．共計24張

永化佛時國中
無量色樹高或
百千由旬道場
高百萬里諸善
薩中雖有善根
欲見諸佛淨國
間猶如明鏡
莊嚴悲悉於
暗其面像若
爾者不取正覺

彌陀大願(第四十至四十一願)

我作佛時國
中萬物嚴淨
光明色珠
特異珍妙
眼有能辨其
形色光相名其
數者不能宣說
者不取正覺

彌陀大願(第三十九願)

我作佛時
我國者
須飲食衣
意即至
種供養
不滿意至十方
受其供養
諸佛應
不取個者
正覺

彌陀大願(第三十七至三十八)

我作佛時所有
眾生我國者
竟必至一生補
提行普賢
願為眾生
雖欲為眾生
弘誓鎧化
提德之世界
慈悲喜捨說法
樂於法或現神足
隨意修行圓滿
若不爾者不取正覺

彌陀大願(第三十五至三十六願)

轉者不取
懸德本應時不
獲三味於諸佛
清淨歡喜得平
生法修菩薩行
聞我名者菩薩眾
森界諸菩薩眾
我作佛時他方
正法觀證不退

彌陀大願(第四十六至四十八願)

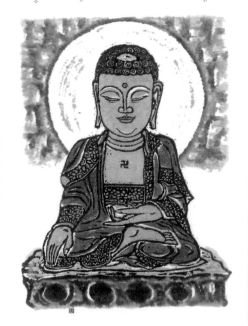

爾者不取
不失定意若不
佛寶中常供無
量無邊一切諸佛
得清淨解脫菩
三味地至於成
聞我名者菩薩眾
佛我作佛時十方
我作佛時他方

彌陀大願(第四十四至四十五願)

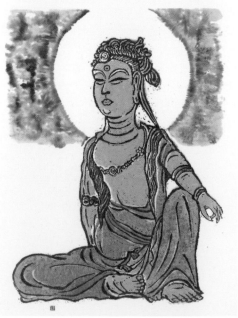

者不取正覺
皆修佛行眾爾
森眾生聞者
成其香普薰方
無量寶香合
一切萬物皆以
華樓閣國生所
宮殿樓觀池流
地際上至虛空
我作佛時下至

彌陀大願(第四十三願)

不取正覺
眾生不以
觀佛世界希有
佛嚴淨廣
博嚴淨廣
如鏡徹賭十
方無量諸佛
所居佛剎廣
我作佛時

彌陀大願(第四十二願)

彌陀大願 保麗龍板水印 126x67cm 1993．共計24張

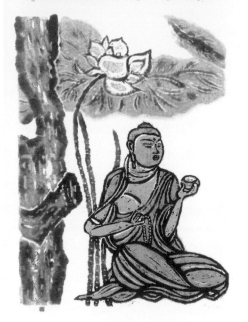

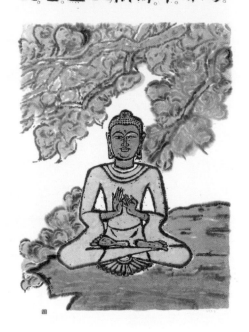

彌陀大願(第二十一願) 彌陀大願(第十九至二十願) 彌陀大願(第十八願) 彌陀大願(第十七願)

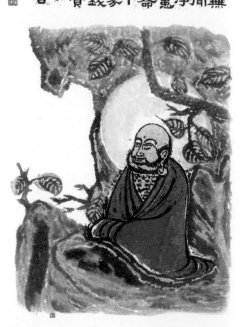

彌陀大願(第三十二至三十四願) 彌陀大願(第二十八至三十一願) 彌陀大願(第二十五至二十七願) 彌陀大願(第二十二至二十四願)

彌陀大願 保麗龍板水印 126x67cm 1993，共計24張

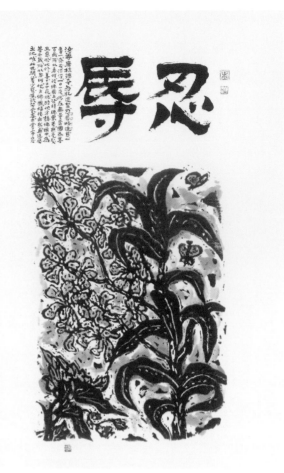

六度-忍辱 保麗龍板水印套色 126x67cm 1994

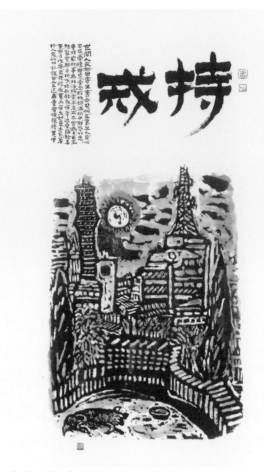

六度-持戒 保麗龍板水印套色 126x67cm 1994

六度-佈施 保麗龍板水印套色 126x67cm 1994

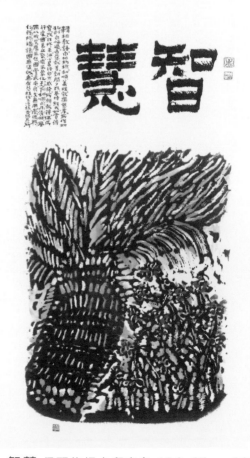

六度-智慧 保麗龍板水印套色 126x67cm 1994

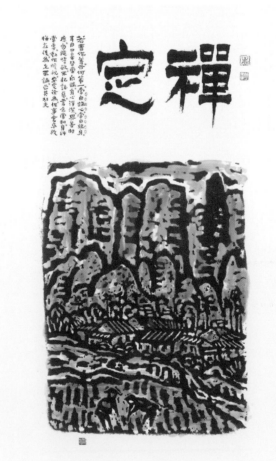

六度-禪定 保麗龍板水印套色 126x67cm 1994

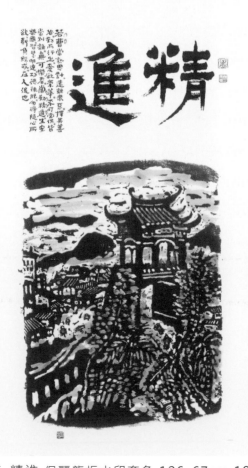

六度-精進 保麗龍板水印套色 126x67cm 1994

至誠 保麗龍板水印套色 126x67cm 1994

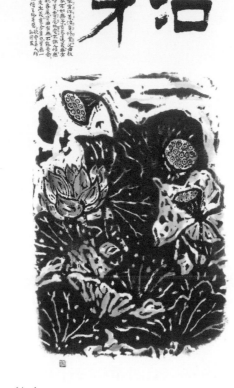

治身 保麗龍板水印套色 126x67cm 1994

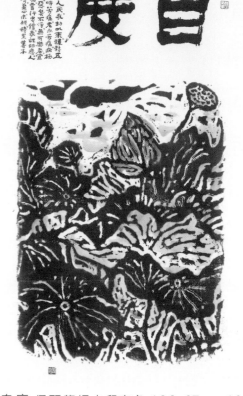

自度 保麗龍板水印套色 126x67cm 1994

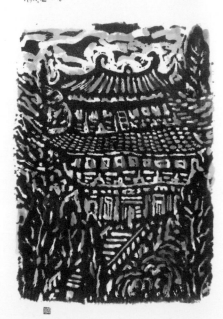

積德 保麗龍板水印套色 126x67cm 1994

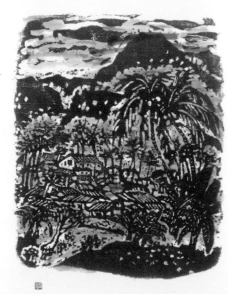

常和 保麗龍板水印套色 126x67cm 1994

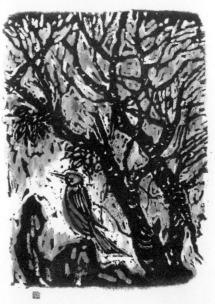

修善 保麗龍板水印套色 126x67cm 1994

版畫小品 保麗龍板水印套色 30x27cm 1994

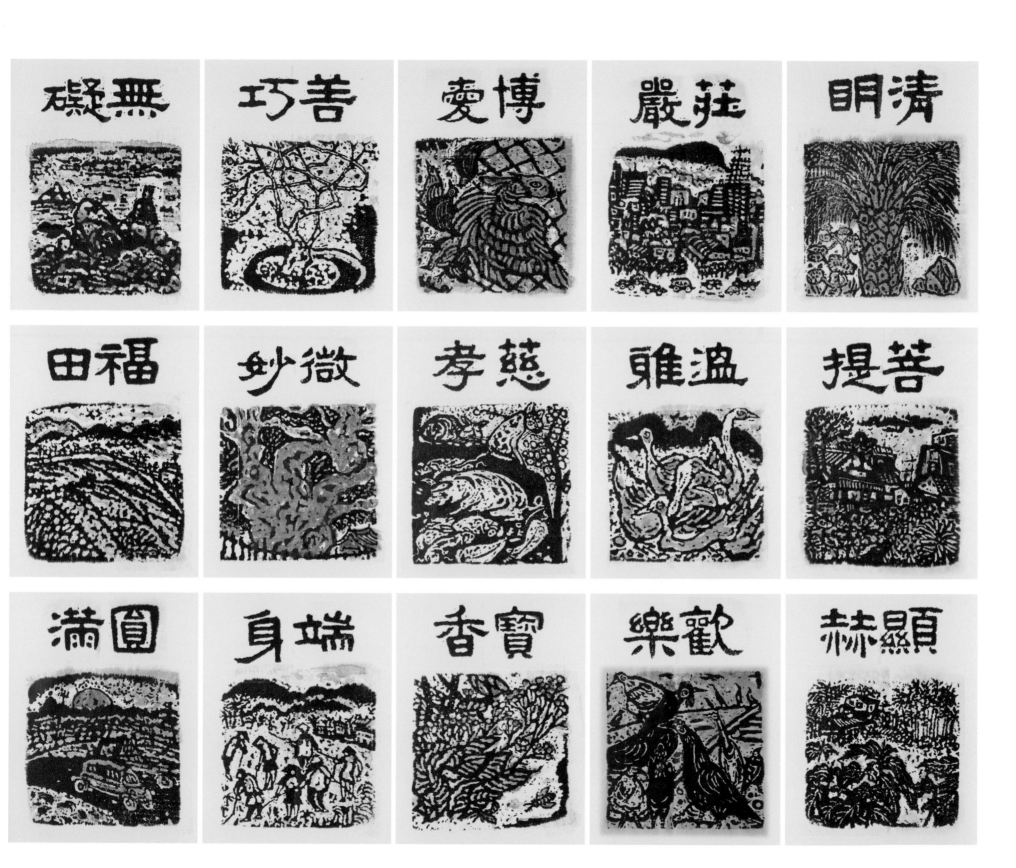

版畫小品 保麗龍板水印套色 30x27cm 1994

版畫小品 保麗龍板水印套色 30x27cm 1994

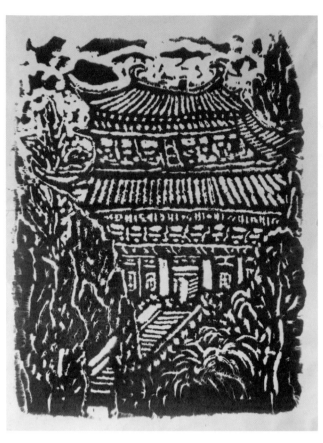

保麗龍板水印 90x60cm 1994

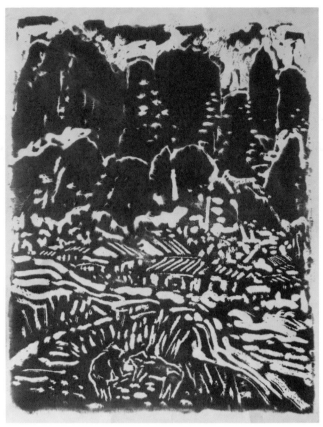

保麗龍板水印 90x60cm 1994

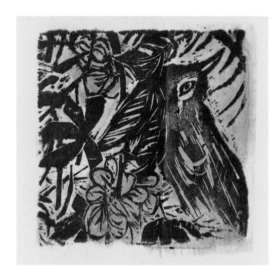

版畫小品 保麗龍板水印套色 30x27cm 1994

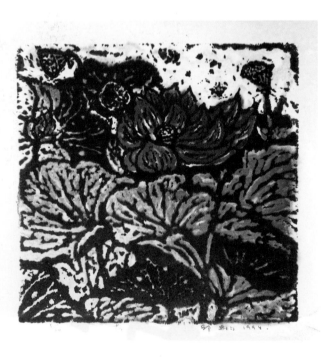

版畫小品 保麗龍板水印套色 48x41cm 1994

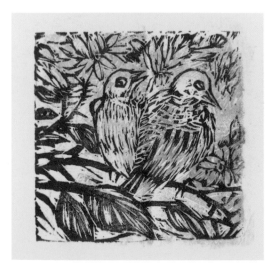

版畫小品 保麗龍板水印套色 30x27cm 1994

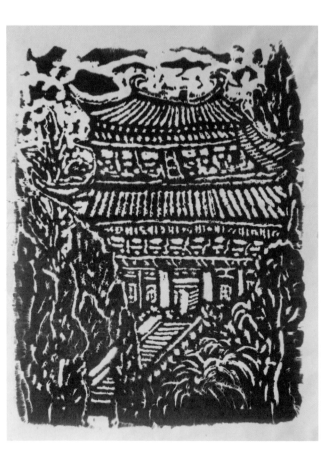

美濃九芎林 保麗龍板水印 90x60cm 1995

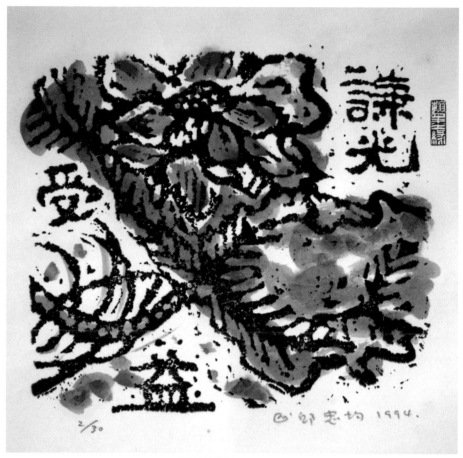

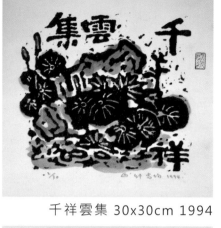

千祥雲集 30x30cm 1994

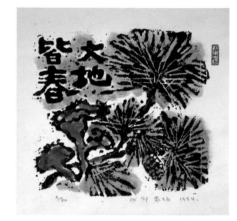

大地皆春 30x30cm 1994

謙光受益 保麗龍板水印套色 30x30cm 1994

乙亥吉祥 30x30cm 1994

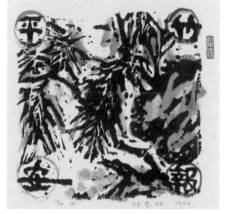

竹報平安 30x30cm 1994

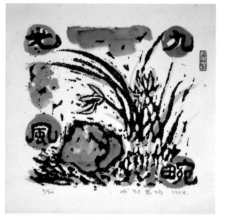

九畹光風 30x30cm 1994

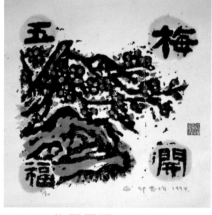

梅開五福 30x30cm 1994

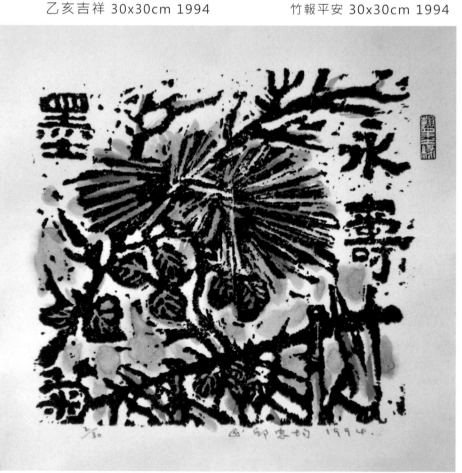

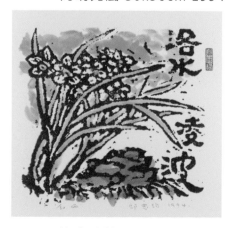

洛水凌波 30x30cm 1994

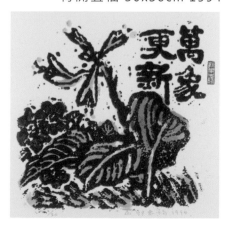

萬象更新 30x30cm 1994

永壽墨菊 保麗龍板水印套色 30x30cm 1994

栽培心上地、涵養性中天 90x35cm 1995

古籍雕版 木刻油印 40x35cm 1995

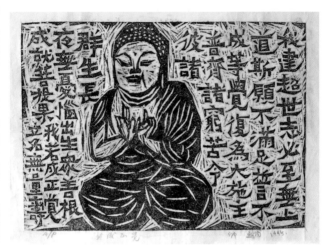

必成正覺 木刻油印 20x33cm 1995

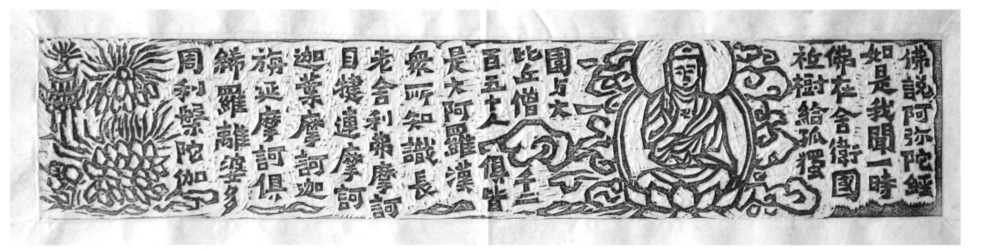

佛說阿彌陀經 木刻水印 10x45cm 1995

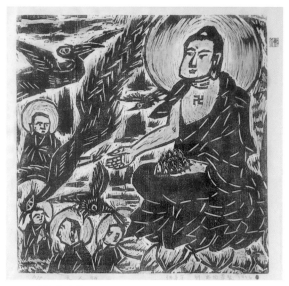

天人師 木刻水印套色 45x47cm 1996

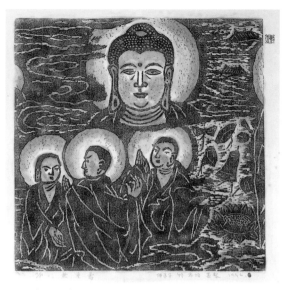

無量壽 木刻水印套色 45x47cm 1996

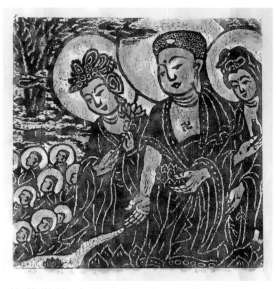

拈花微笑 木刻水印套色 45x47cm 1996

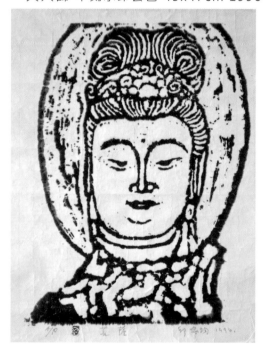

菩薩 保麗龍板水印 34x24cm 1996

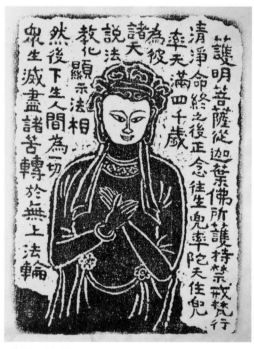

護明菩薩 保麗龍板水印 34x24cm 1996

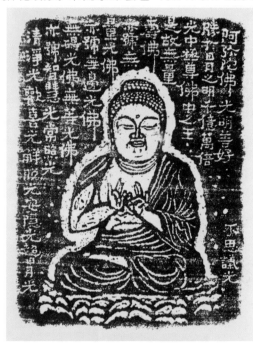

阿彌陀佛 保麗龍板水印 34x24cm 1996

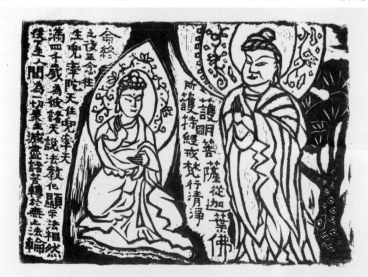

護明菩薩 保麗龍板水印 24x34cm 1996

一讀二讀塵念消 三讀四讀染情薄 45x45cm 1996

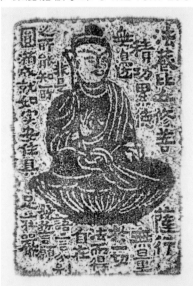

具足莊嚴 34x24cm 1996

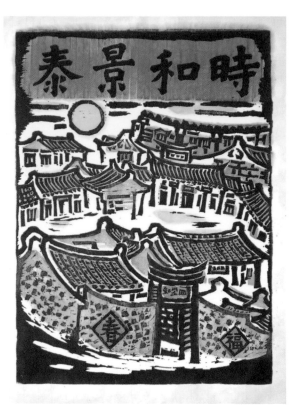

琴棋書畫 保麗龍板水印套色 52x38cm 1997　　時和景泰 木刻水印套色 52x38cm 1997　　見善 木刻水印套色 52x38cm 1997

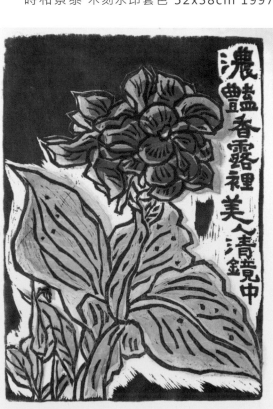
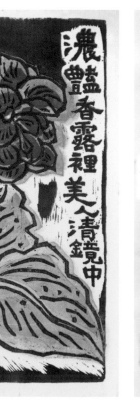

新雨清流 保麗龍板水印套色 52x38cm 1997　　濃豔香露裡美人清鏡中　52x38cm 1997　　康寧 木刻水印套色 52x38cm 1997

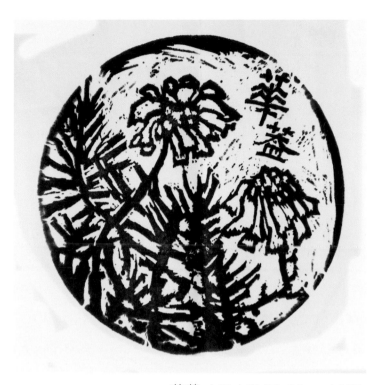

華蓋 木刻水印 30x30cm 1997

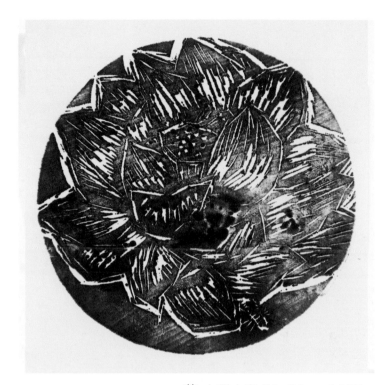

荷 木刻水印 30x30cm 1997

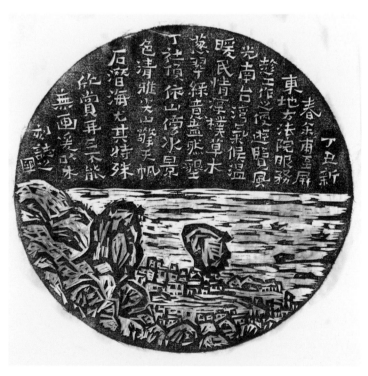

丁丑新春 木刻水印套色 36x36cm 1997

墾丁 木刻水印套色 36x36cm 1997

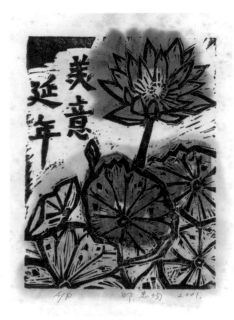
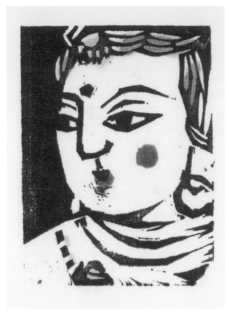
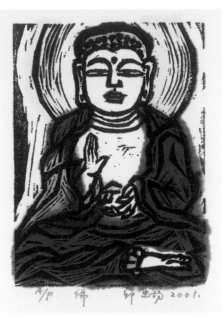

潔淨 15x11cm 2001　　美意延年 15x11cm 2001　　菩薩 15x11cm 2001　　佛 15x11cm 2001

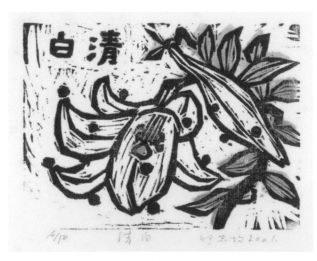
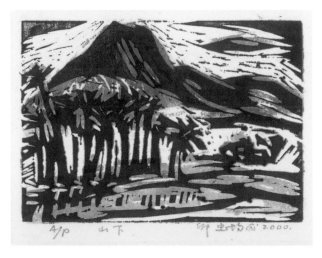
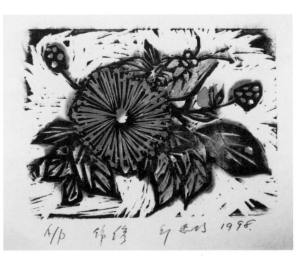

清白 木刻水印套色 11x15cm 2001　　山下 木刻水印套色 11x15cm 2000　　錦繡 木刻水印套色 11x15cm 1998

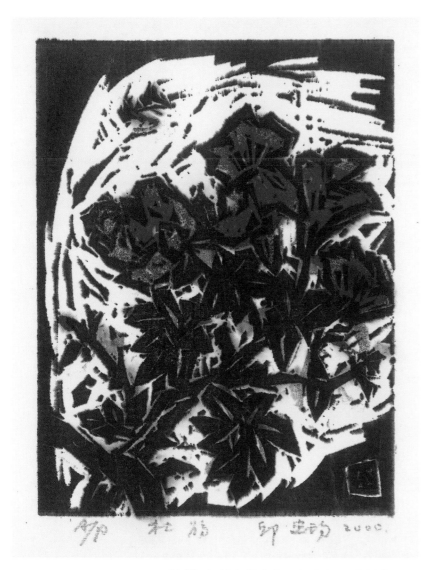

杜鵑 木刻水印套色 52x38cm 2000

海闊天空 木刻水印套色 47x45cm 1999

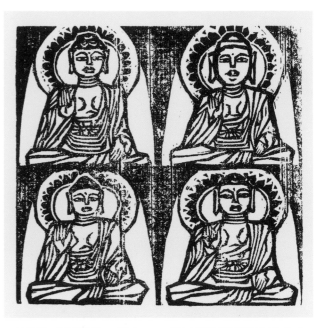

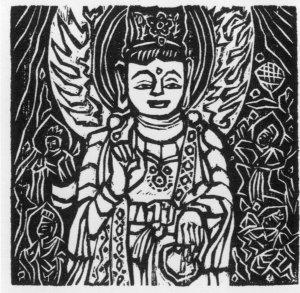

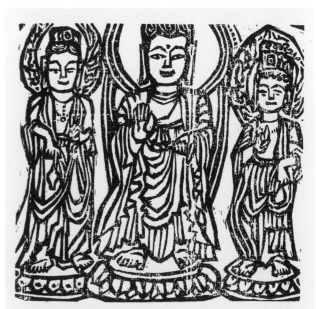

香光莊嚴 木刻油印 26x26cm 2001・共計30張

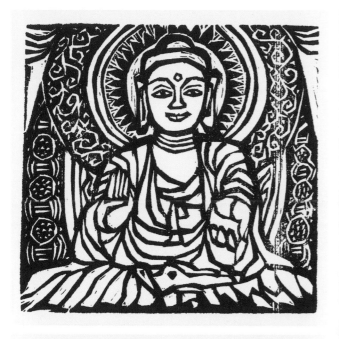

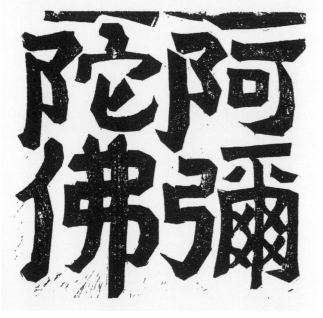

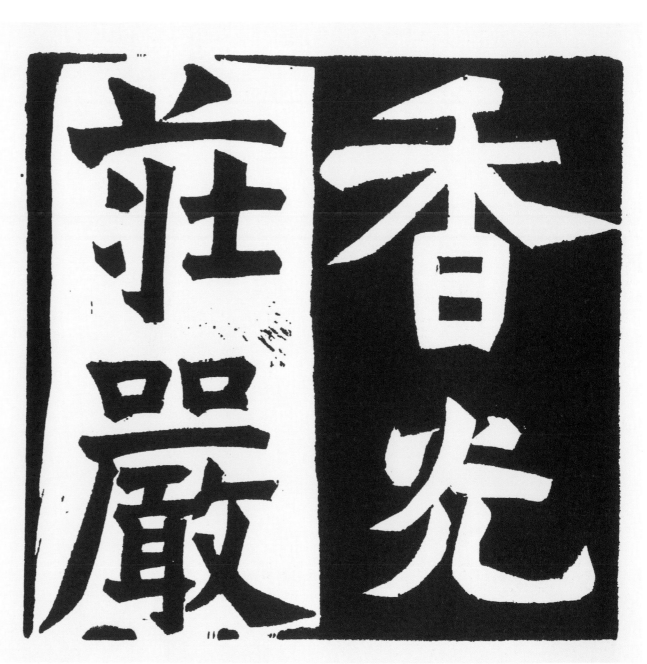

香光莊嚴 木刻油印 26x26cm 2001，共計30張

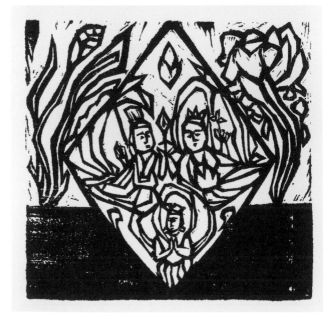
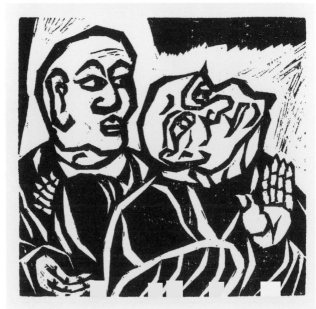
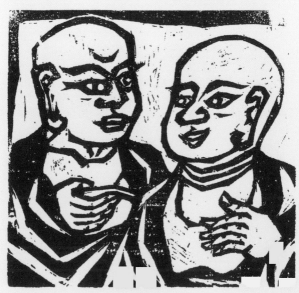

香光莊嚴 木刻油印 26x26cm 2001・共計30張

香光莊嚴 木刻油印 26x26cm 2001・共計30張

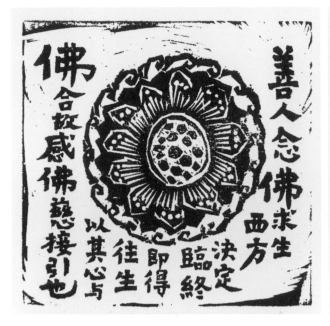

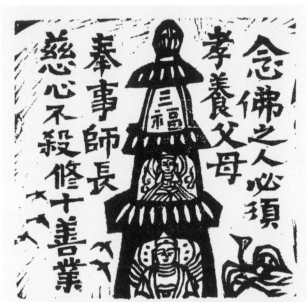
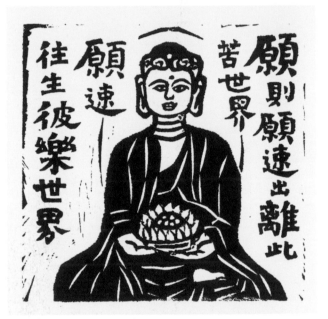
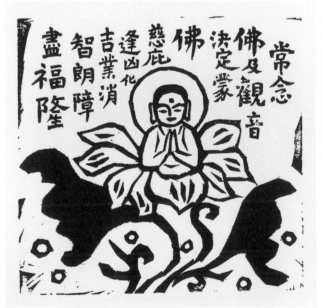

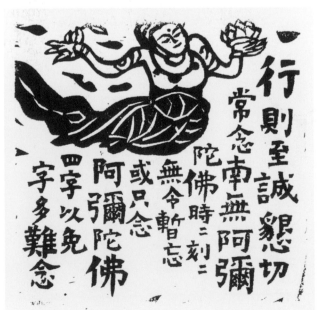

印光法語 木刻油印 26x26cm 2001・共計42張

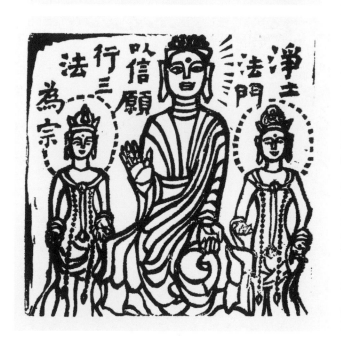

印光法語 木刻油印 26x26cm 2001．共計42張

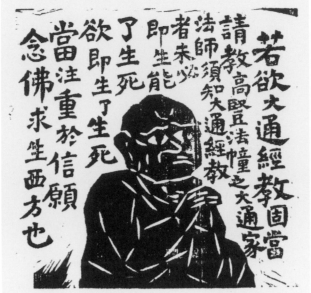
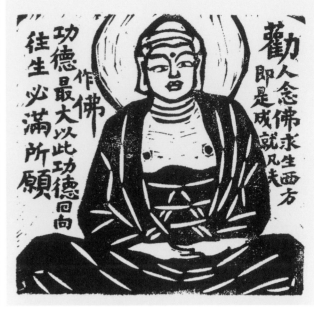
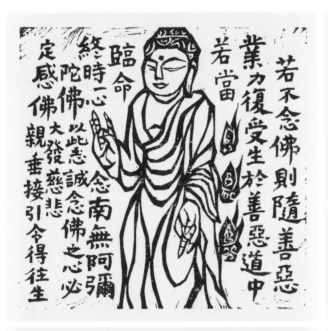
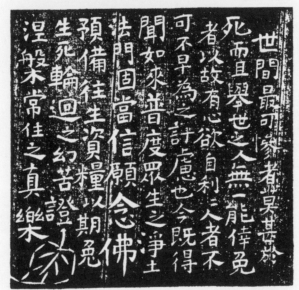
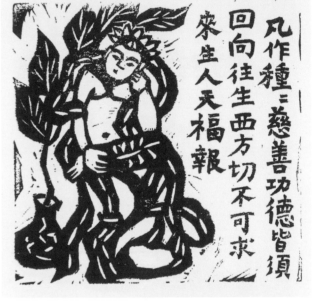
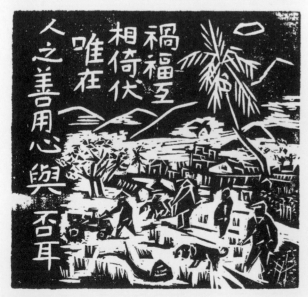
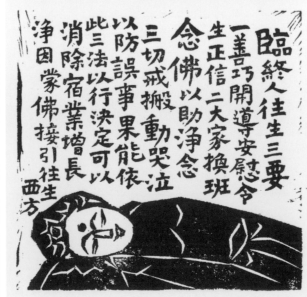
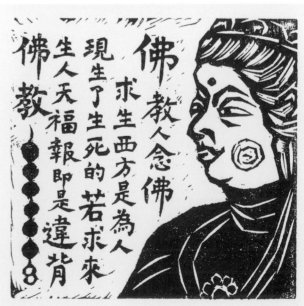

印光法語 木刻油印 26x26cm 2001．共計42張

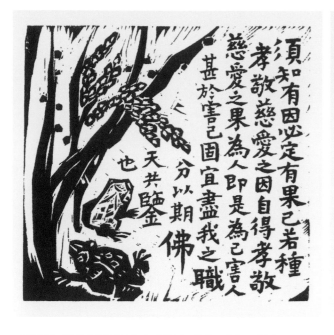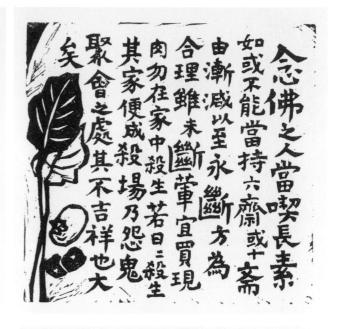

念佛之人當喫長素
如或不能當持六齋或十齋
由漸減以至永斷斷方為
合理雖未斷葷宜買現
肉勿在家中殺若日三殺生
其家便成殺場乃怨鬼
聚會之處其吉祥也大
矣

觀世音菩薩誓願宏深
尋聲救苦若遇刀兵水災
飢饉蟲蝗瘟疫旱澇賊匪
怨家惡曾犬毒蛇惡鬼妖
鬼怨業病小人陷害等患
難者能發改過遷善
自利利人之心至誠懇切念善
觀世音念念無間決定得
蒙慈護不致有何危險

須知有因必定有果已若種
孝敬慈愛之因自得孝敬
慈愛之果為人即是為己害人
甚於害己固宜盡我之職
分以期
佛
天共鑒也

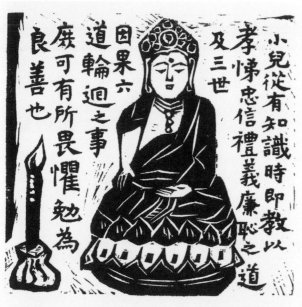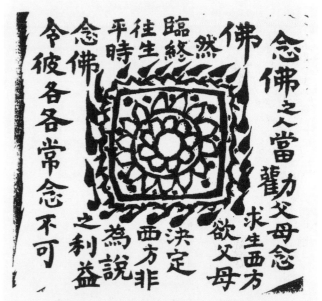

念佛之人當勸父母念
佛求生西方欲父母
令彼各各常念不可
念佛之利益為說
臨終往生平時決定西方非
然

念佛最要緊是敦倫
盡分閑邪存誠諸惡莫作眾
善奉行存好心說好話行
好事能為者亦當發此心或
不能為者為之切不可做假君子
勸有力者為此種心行實為之
活名釣譽此種心行實為之
天地鬼神所共惡有則改之
無則加勉

小兒從有知識時即教以
孝悌忠信禮義廉恥之道
及三世
因果六道輪迴之事
庶可有所畏懼勉為
良善也

古語云教婦初
來教兒嬰孩以
故當謹之於
習與性成其
天下之治亂
皆基於此切勿
以為老僧腐談無關緊要也

女人孝公婆安敬丈夫教兒
女惠婢僕教養恩
撫前房兒女實為世
間聖賢之道亦是此
佛門敦本之法具此
功德以修淨
名譽日隆
福增壽
佛臨終蒙
接引直登九蓮也
土決定

佛法法圓
通外道只執
崖理世人多只知
信外道所說
不知佛法正理
故致一切同人
不能同沾
法益也

印光法語 木刻油印 26x26cm 2001，共計42張

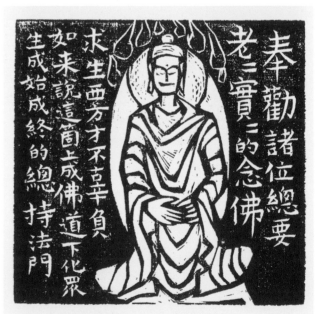

印光法語 木刻油印 26x26cm 2001．共計42張

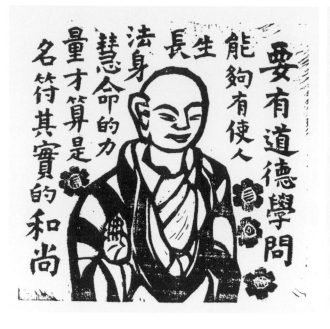

要有道德學問
能夠有使人
長生
法身
慧命的力
量才算是
名符其實的
和尚

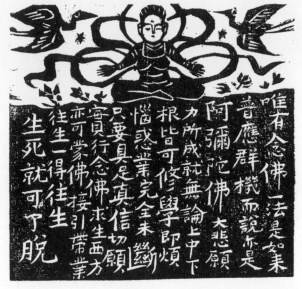

唯有念佛一法是如來
普應群機而說亦是如
阿彌陀佛大悲願
根皆可修學即煩
惱惑業完全未斷
只要具足真信切
願行念佛求生西方
而可蒙佛接引帶業
往生一得往生
生死就可了脫

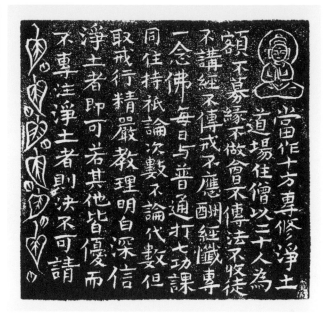

當作十方專修淨土
道場住僧以三十人為
不講經不傳法冬徒
一念佛每日與普通打七功課
同住持經祇論次數不論代數但
取戒行精嚴教理明白深信
淨土者即可若其他皆優而
不專注淨土者則決不可請
額不募緣不做會不傳法不應酬經懺專

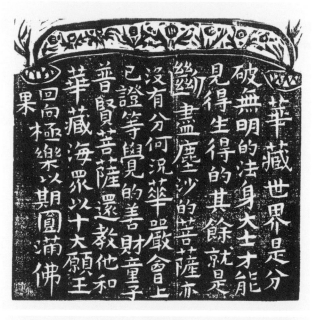

華藏世界是分
破無明的法身大士才能
見得生得的其餘
盡塵沙的菩薩亦
沒有分何況華嚴會上
已證等覺與見的善財童子
普賢菩薩教他和
華藏海眾以十大願王
回向極樂以期圓滿佛
果

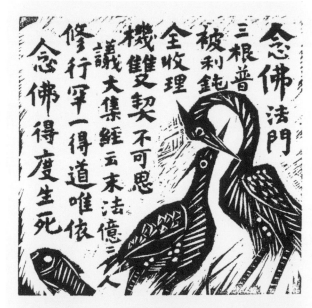

念佛法門
三根普被利鈍
全收理
機雙契不可思
議大集經云末法億
修行罕一得道唯依
念佛得度生死
人

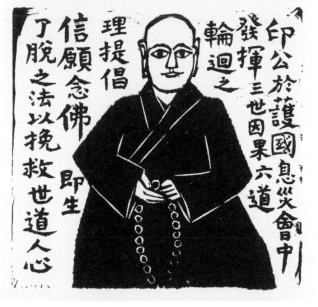

印公於護國息災會中
發揮三世因果六道
輪迴之
理提倡
信願念佛即生
了脫之法以挽救世道人心

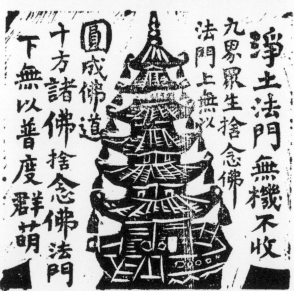

淨土法門無機不收
九界眾生捨念佛
法門上無以
圓成佛道
十方諸佛捨念佛法門
下無以普度群萌

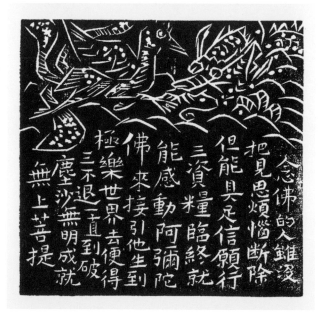

念佛的人雖後
把見思煩惱斷除
但能具足信願行
三資糧臨終
能感動阿彌陀
佛來接引他生到
極樂世界便得
三不退一直到
塵沙無明成就
無上菩提

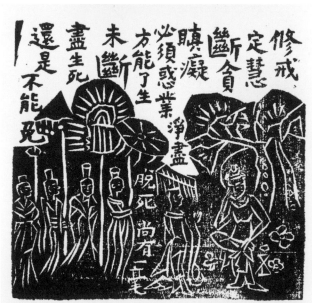

修戒定慧
斷貪瞋癡
必須惑業淨盡
方能了生
未斷
盡生死
脫死當有一毫
還是不能脫

印光法語 木刻油印 26x26cm 2001，共計42張

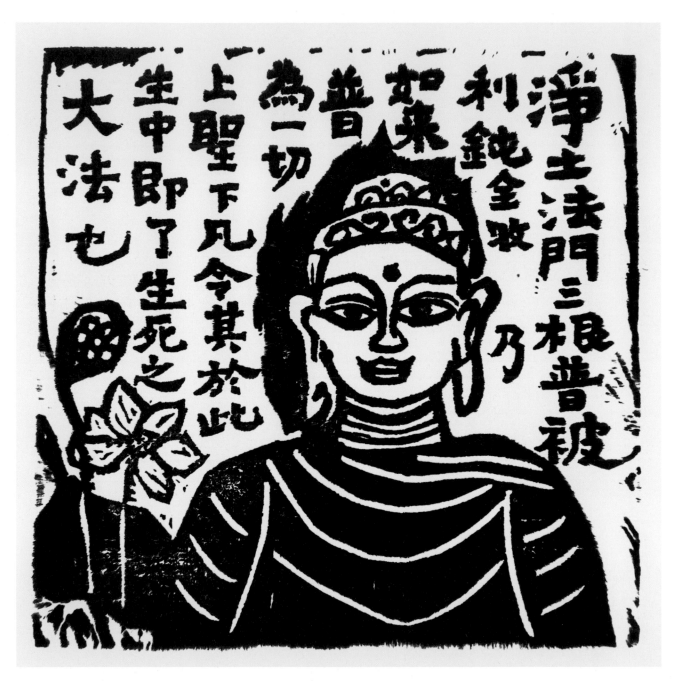

淨土法門 木刻水印 26x26cm 2001

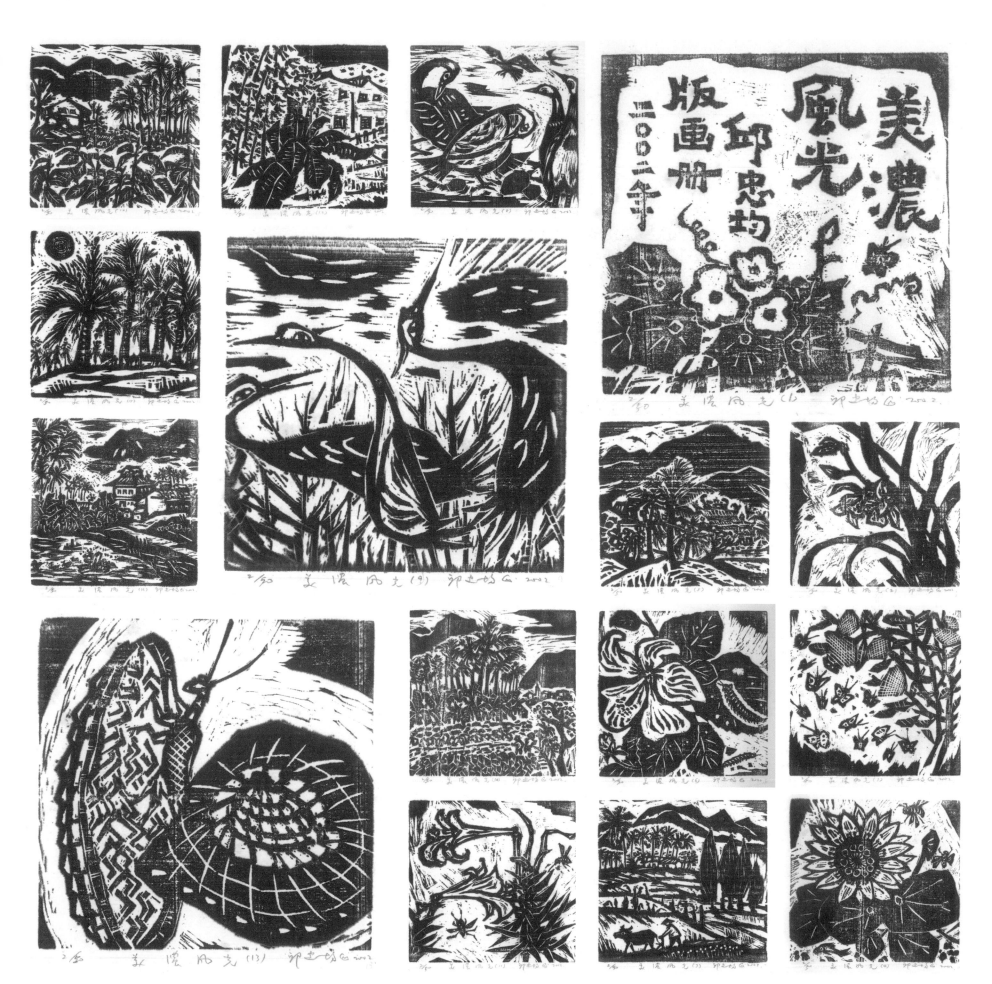

美濃風光 木刻水印　28x28cm 2002　局部 (1-16)

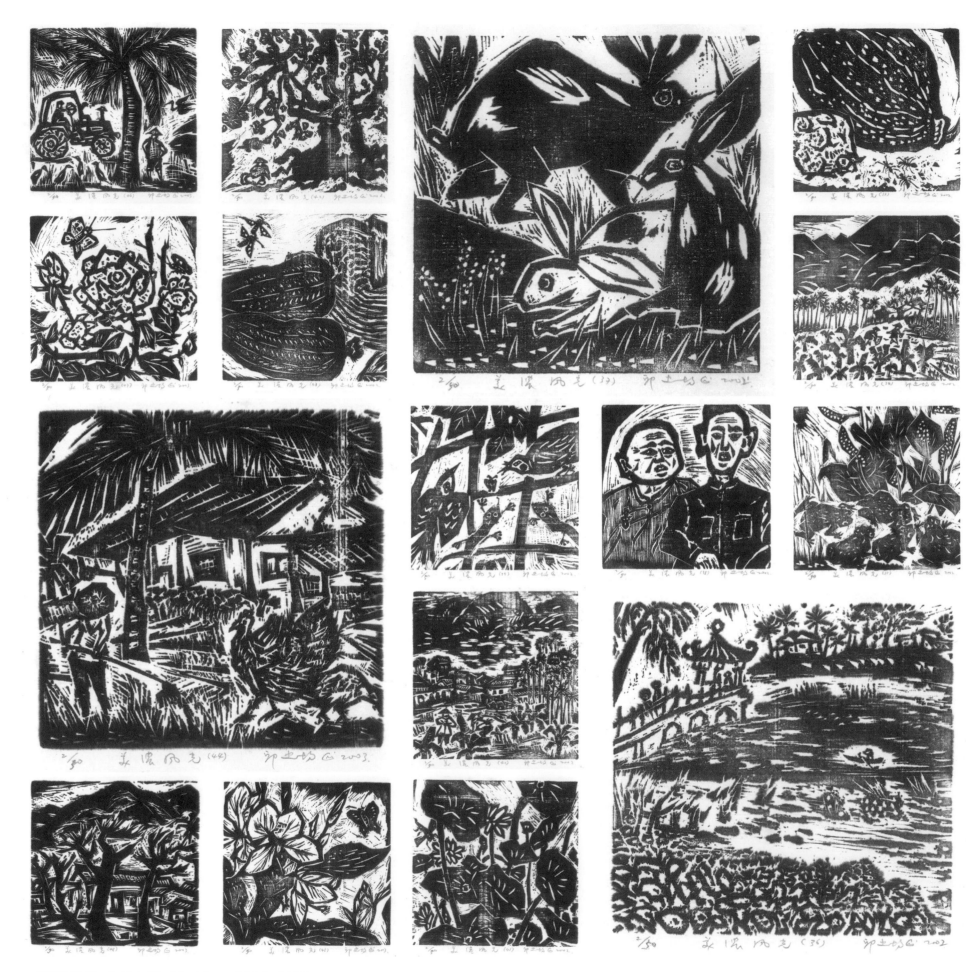

美濃風光 木刻水印　28x28cm 2002-2003　局部 (33-48)

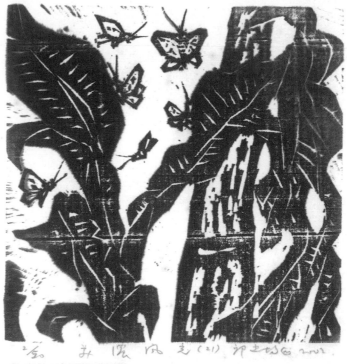
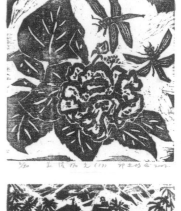
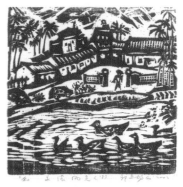
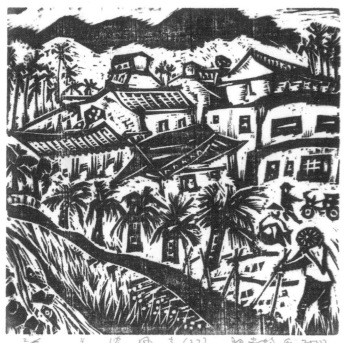
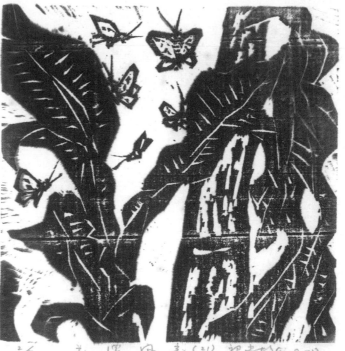
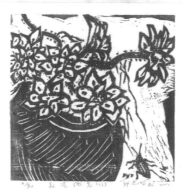
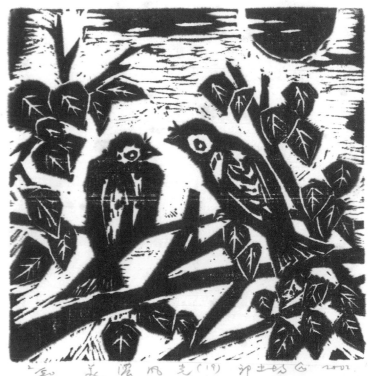
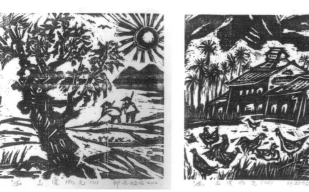
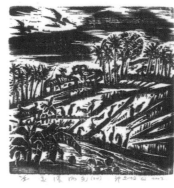
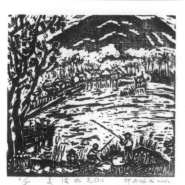
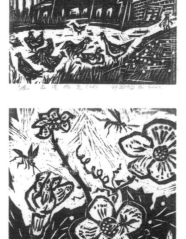
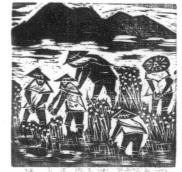
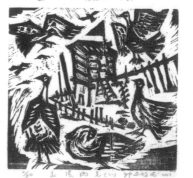

美濃風光 木刻水印　28x28cm 2002 局部 (17-32)

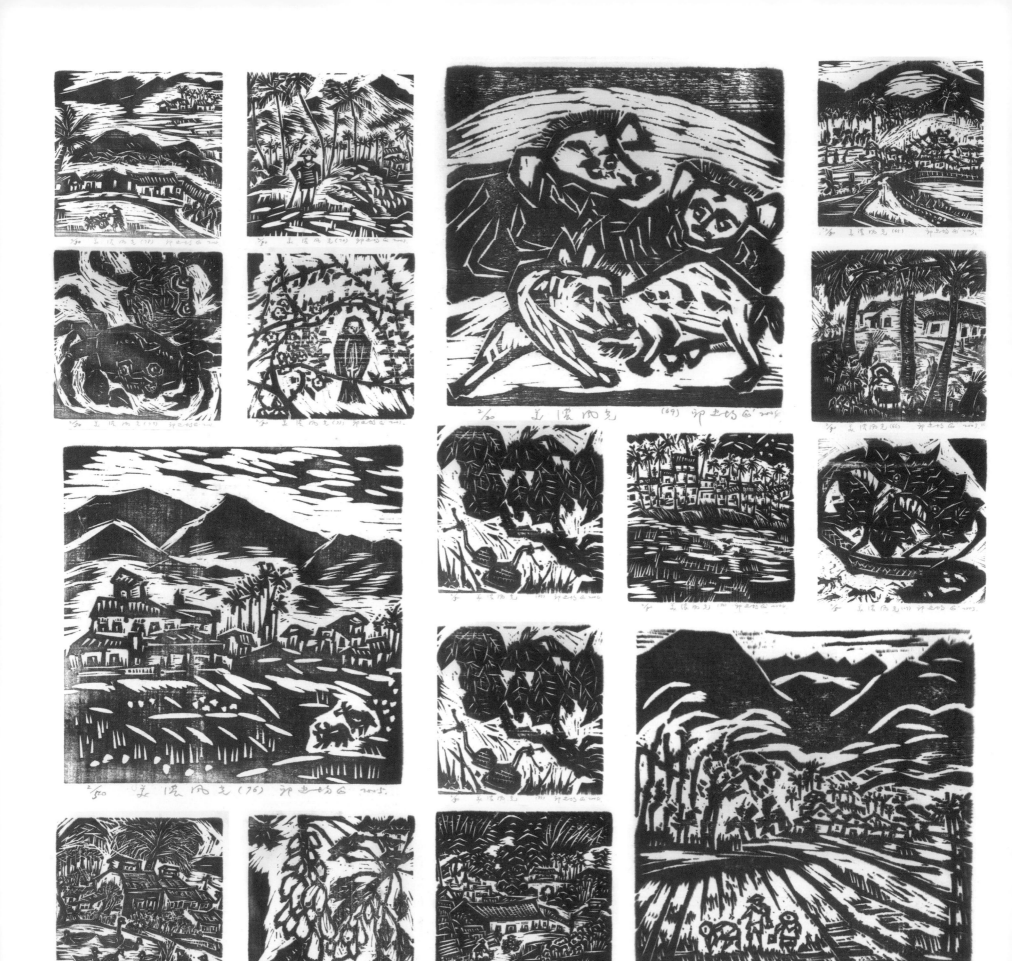

美濃風光 木刻水印　28x28cm 2007　局部 (65-80)

 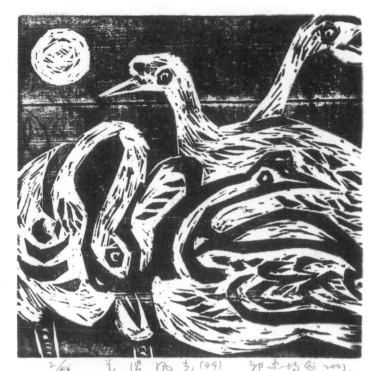

 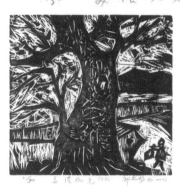 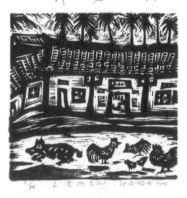

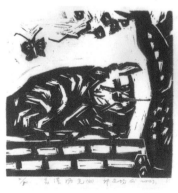 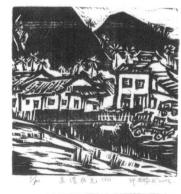 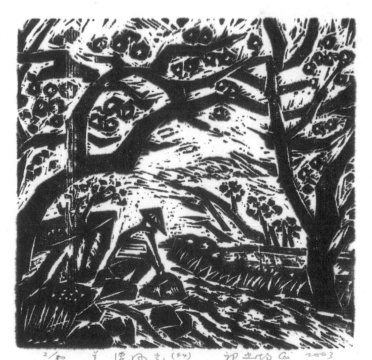

 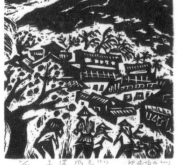

美濃風光 木刻水印　28x28cm 2003　局部 (49-64)

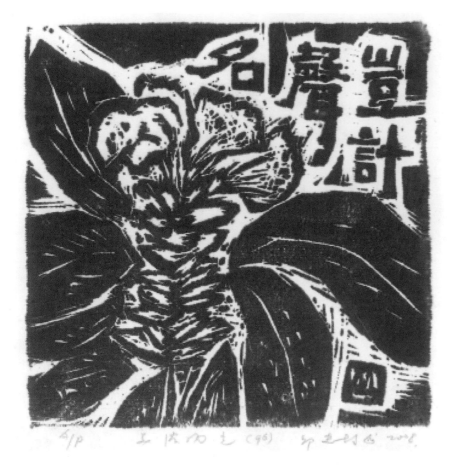

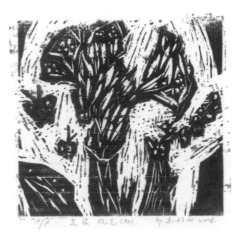

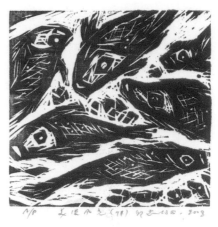

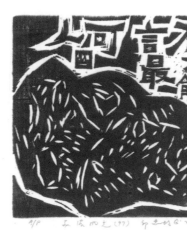

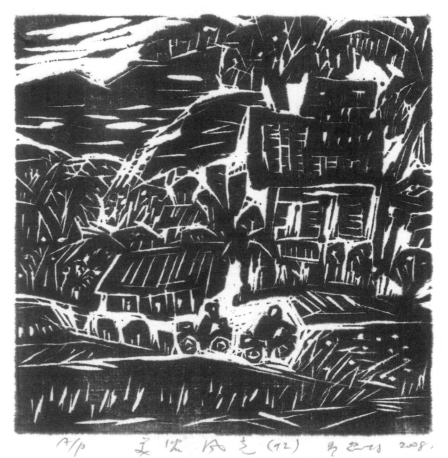

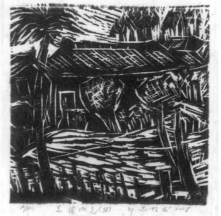

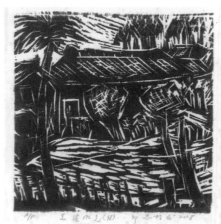

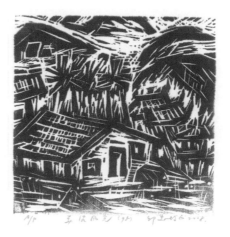

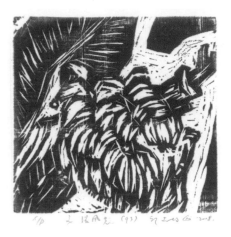

美濃風光 木刻水印　28x28cm 2008　局部 (90-100)

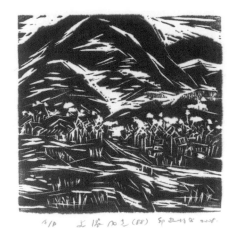
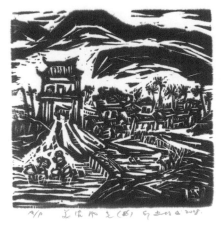
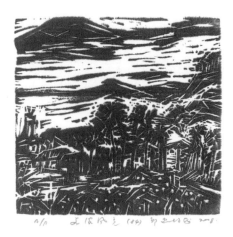
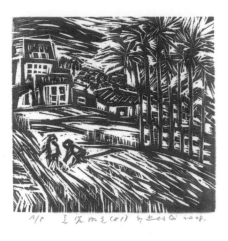
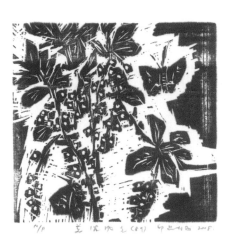
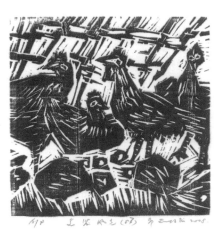

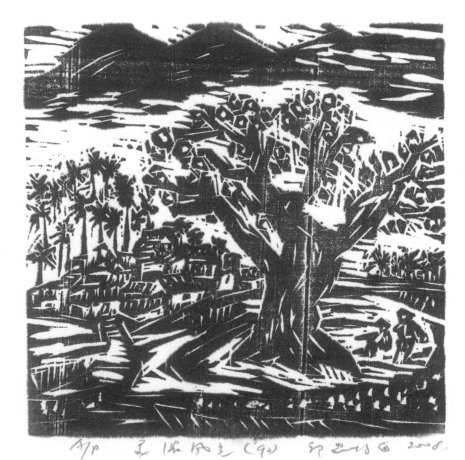

美濃風光 木刻水印　28x28cm 2008　局部 (81-90)

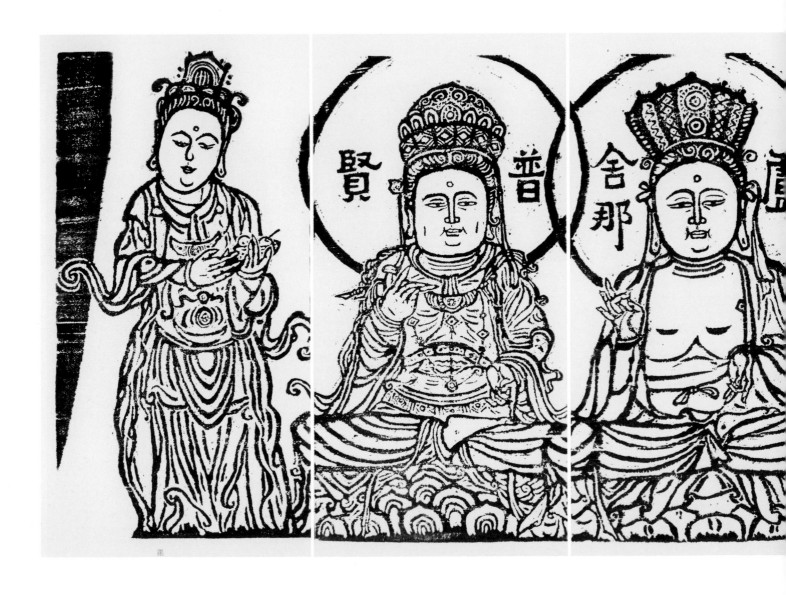

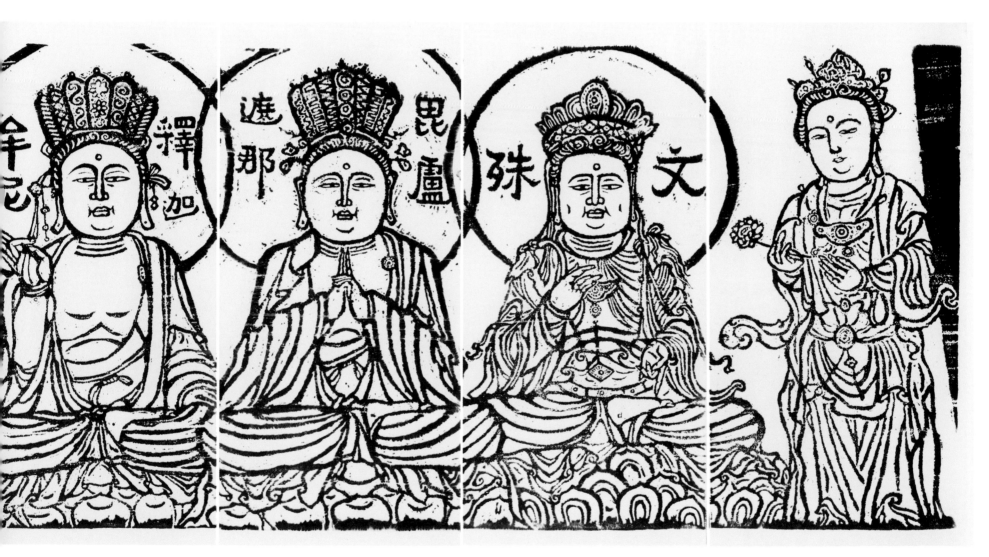

三身佛與菩薩 保麗龍板水印 120x78cm x7 2002，7聯幅

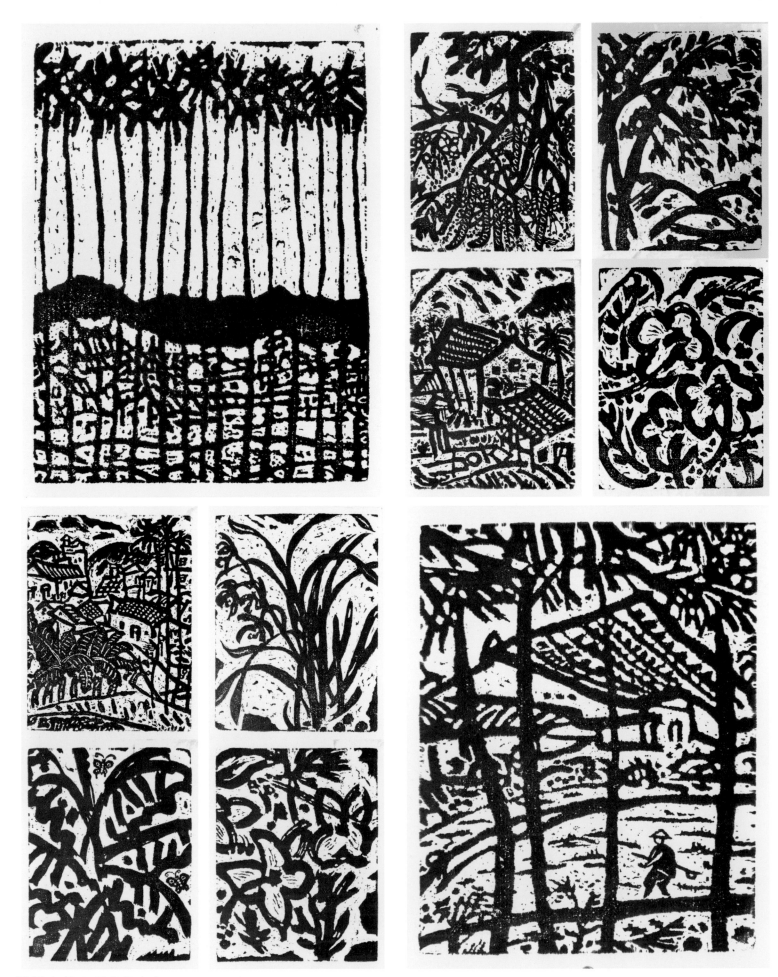

清淨本然 保麗龍板水印 70x54m 2002

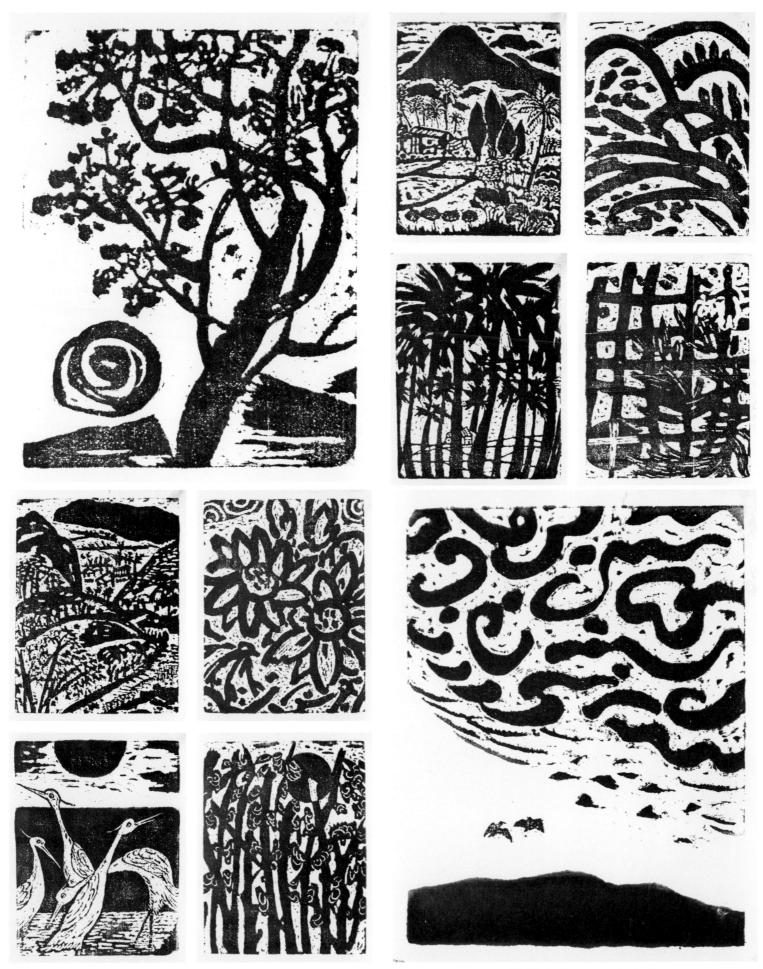

清淨本然 保麗龍板水印 70x54m 2002

願生我國
乃至十念
若不生者
不取正覺
唯除五逆
誹謗正法

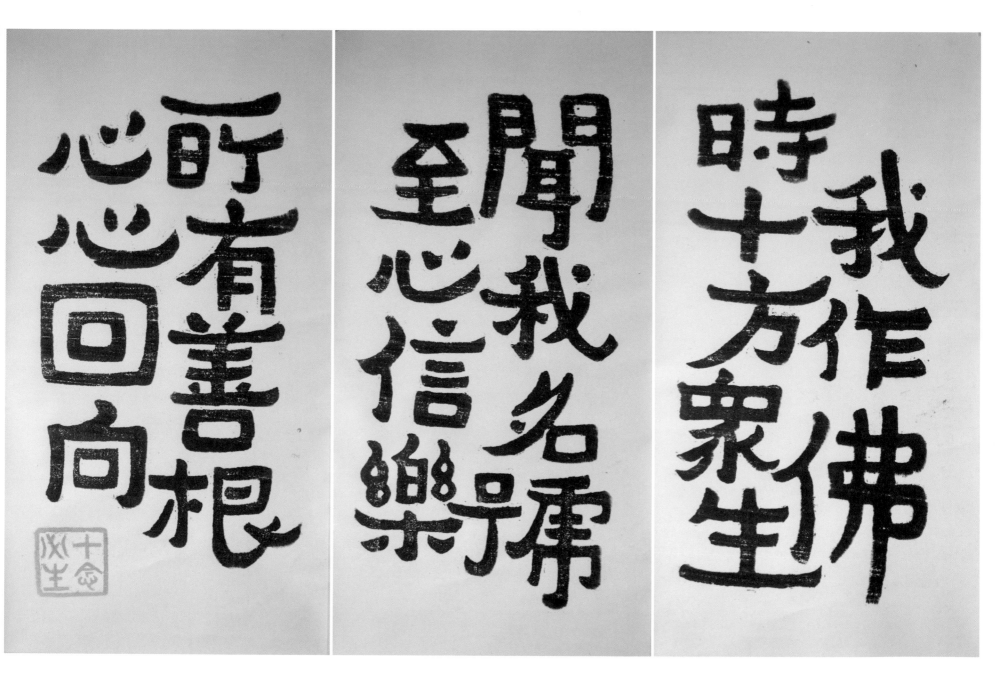

十念必生 保麗龍板水印 110x468m 2002，全開6聯幅

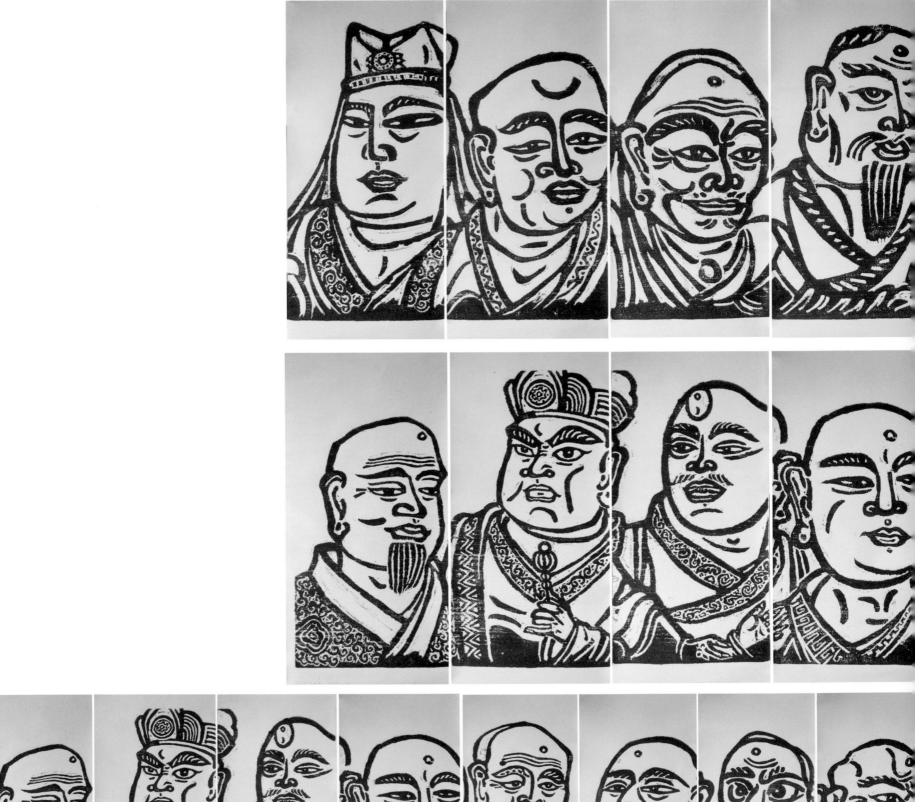

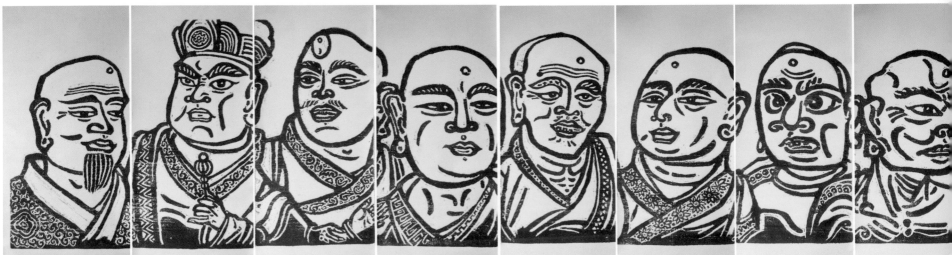

十六羅漢 保麗龍板水印 110x1248 cm 2002，全開16聯幅

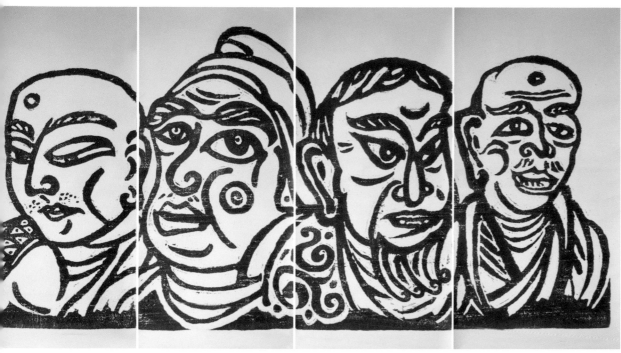

十六羅漢 保麗龍板水印 110x78 cm 2002，全開局部

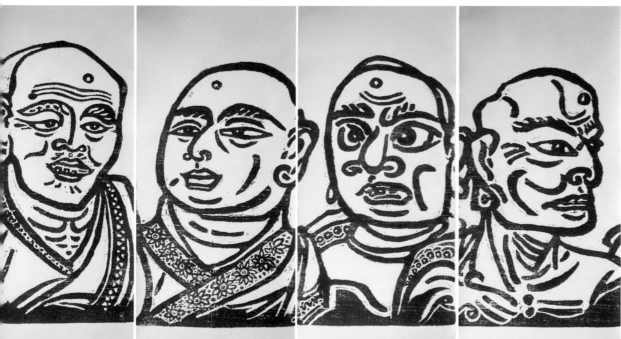

十六羅漢 保麗龍板水印 110x78 cm 2002，全開局部

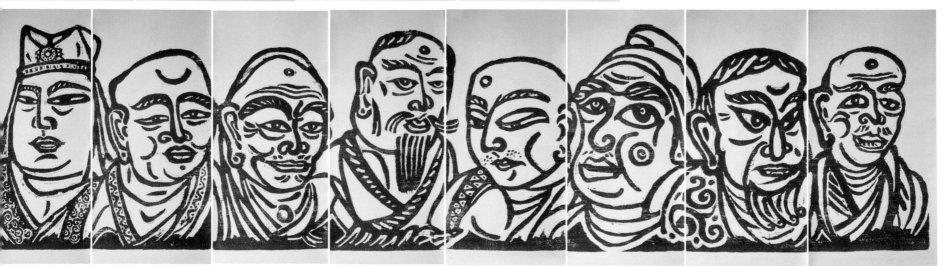

十六羅漢 保麗龍板水印 110x1248 cm 2002，全開16聯幅

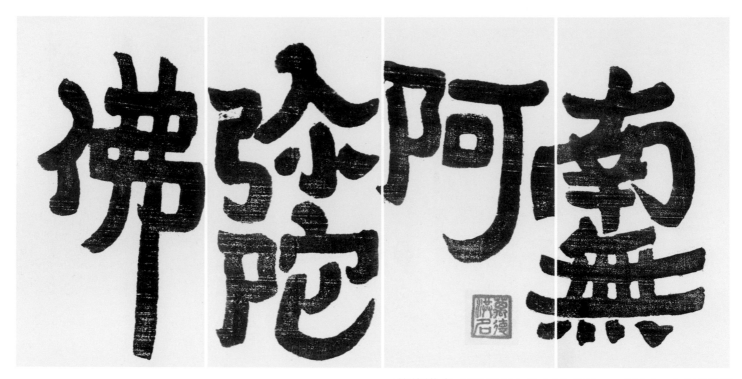

萬德洪名 保麗龍板水印 110x312cm 2002．全開4聯幅

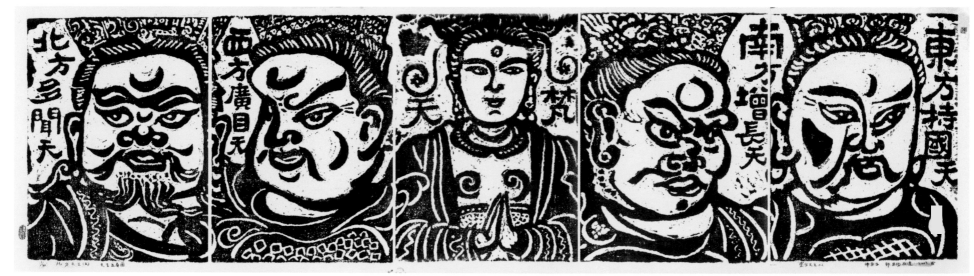

天王五屏圖 保麗龍板水印 65x45cm x5 2002．5聯幅

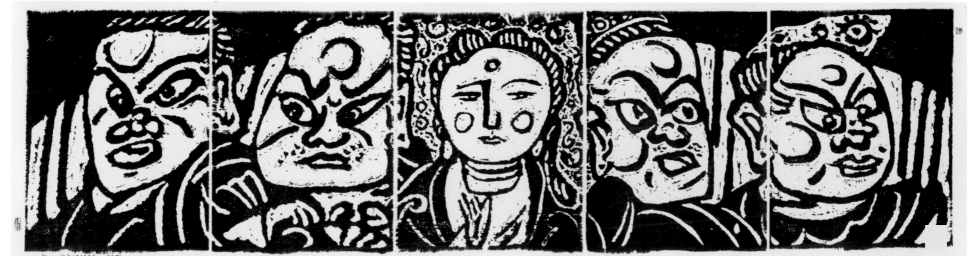

彌勒菩薩與力士五屏圖 保麗龍板水印 65x45cm x5 2002．5聯幅

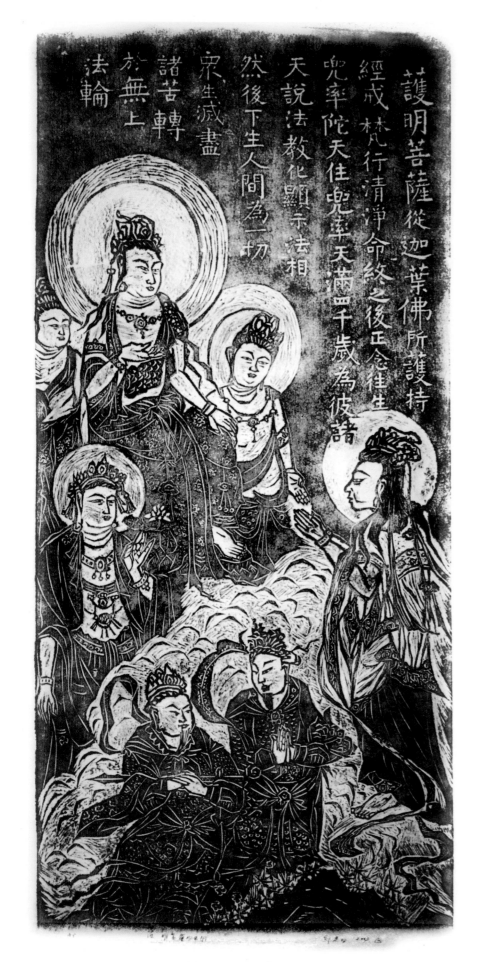

護明菩薩成佛圖 木刻水印 130x60cm 2003

佛有無量相 相有無量好 木刻水印套色 26x26cm 2003

咸共遵修普賢大士之德 木刻水印套色 26x26cm 2003

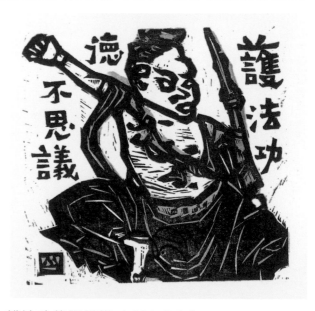

護法功德不思議 木刻水印套色 26x26cm 2003

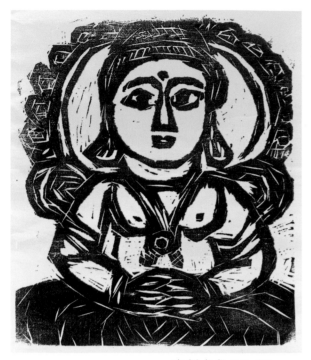

木刻水印 32x28cm

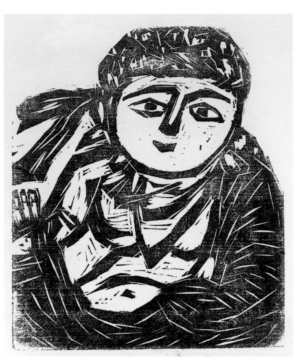

木刻水印 32x28cm

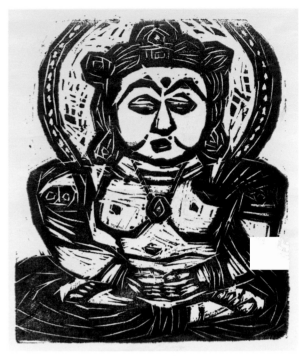

木刻水印 32x28cm

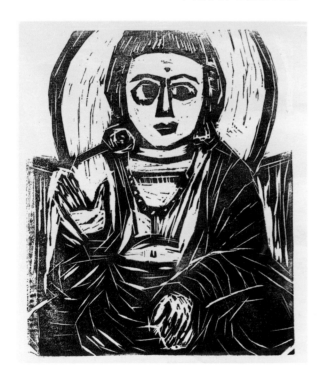

木刻水印 32x28cm

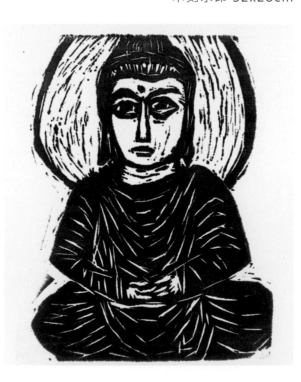

木刻水印 32x28cm

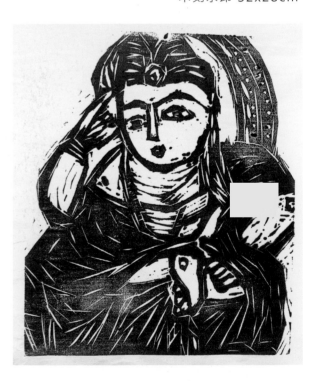

木刻水印 32x28cm

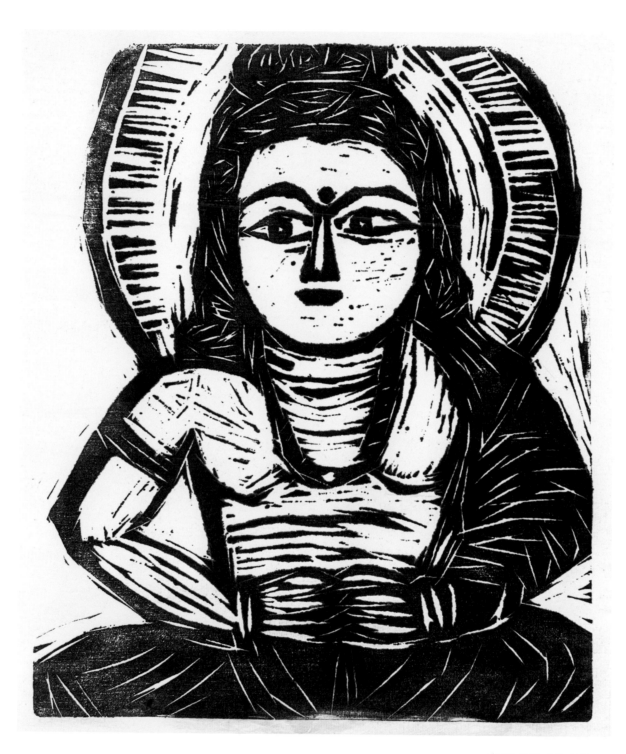

木刻水印 32x28cm

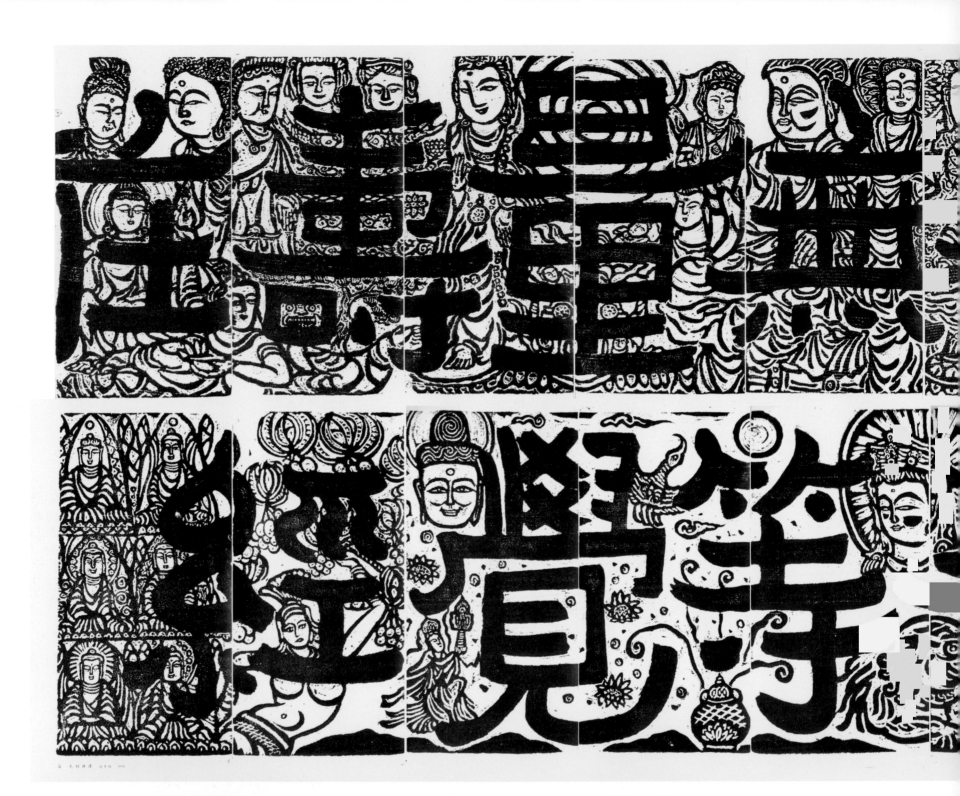

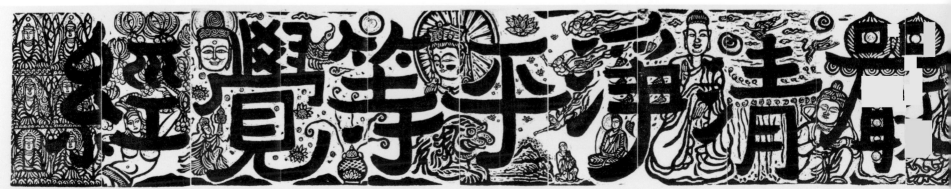

大經題讚 保麗龍板水印　110x1760 cm 2003．22聯幅

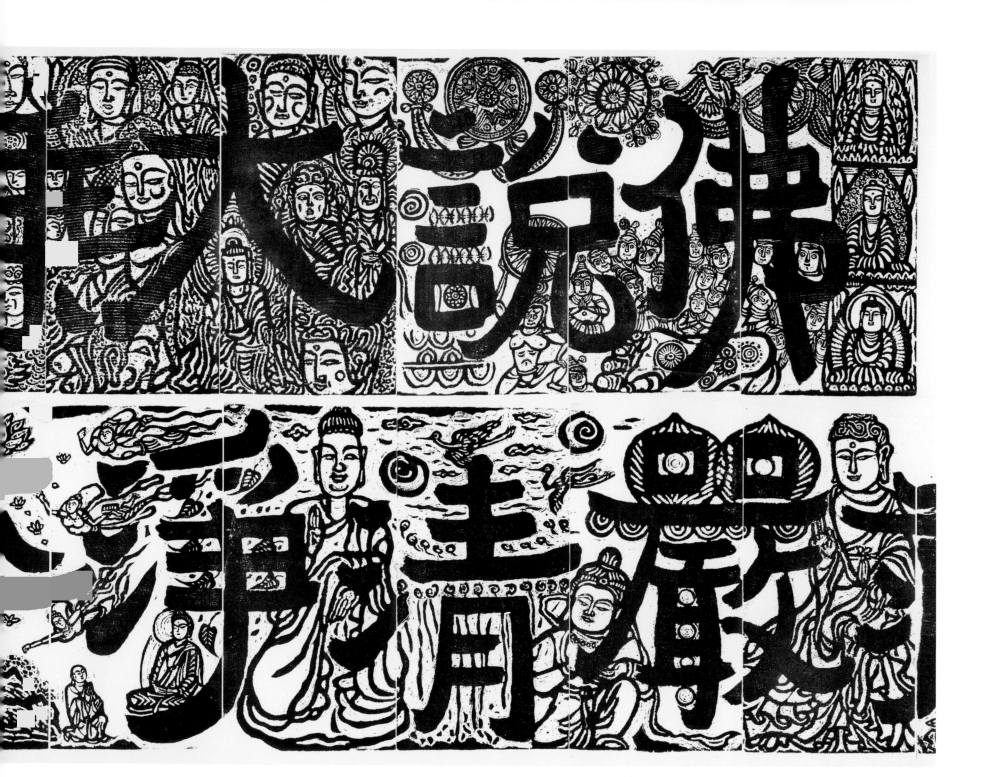

大經題讚 保麗龍板水印 110x78 cm 2003．局部

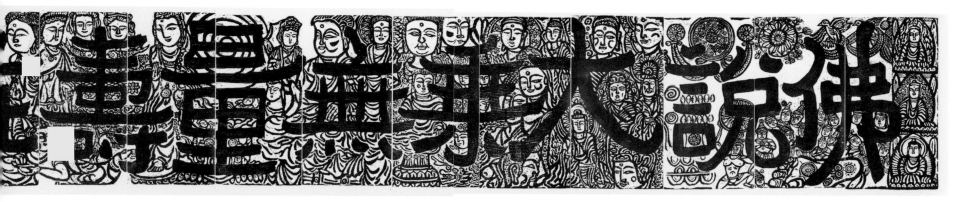

大經題讚 保麗龍板水印 110x1760 cm 2003．22聯幅

佛的故事08 路睹死屍 2003

佛的故事07 道見病臥 2003

佛的故事06 街逢老人 2003

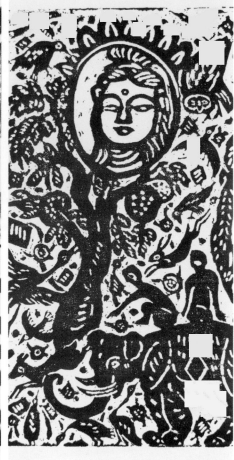

佛的故事05 園林嬉戲 2003

佛的故事16 淨空法語-認識佛教

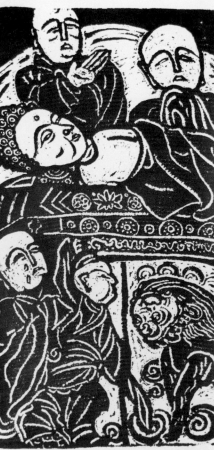

佛的故事15 鵲林入滅 涅槃 2003

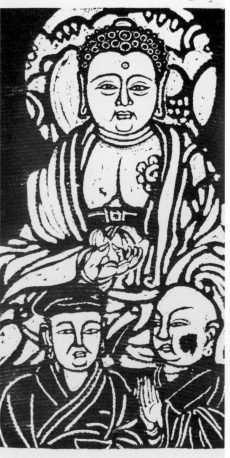

佛的故事14 法輪常轉 2003

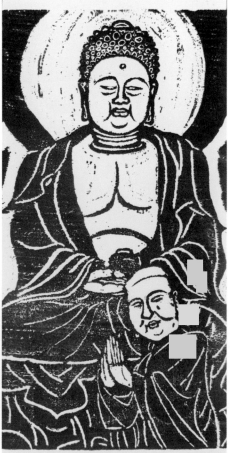

佛的故事13 定中說法　2003

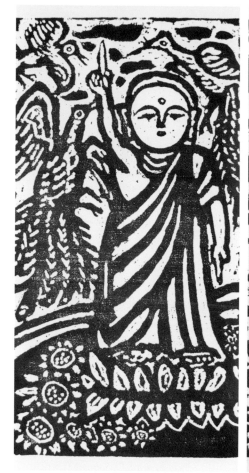

佛的故事04 吉祥誕生 2003

佛的故事03 演習武藝 2003

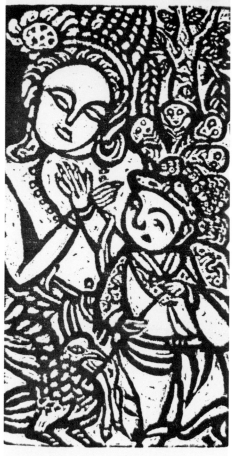

佛的故事02 姨母養育 2003

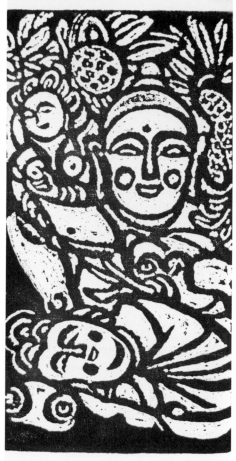

佛的故事01 乘象入胎　110x78cm 2003

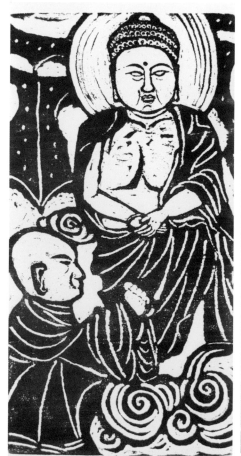

佛的故事12 迦業皈依 2003

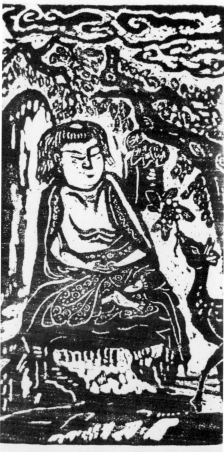

佛的故事11 六年苦行 2003

佛的故事10 夜半踰城 2003

佛的故事09 得遇沙門　110x78cm 2003

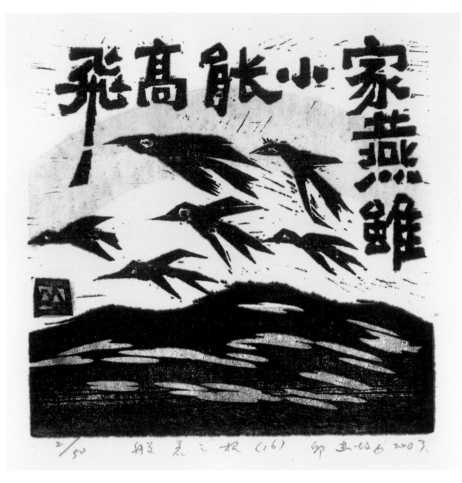

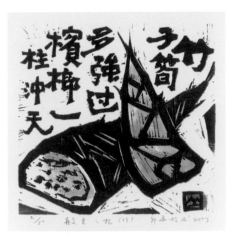

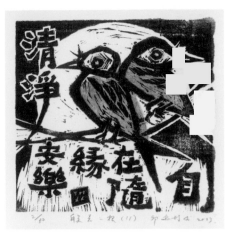

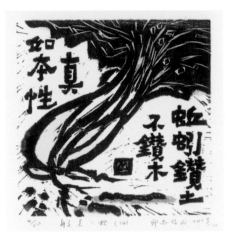

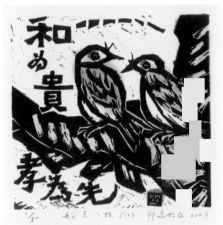

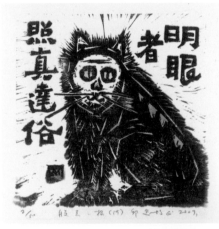

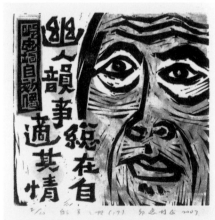

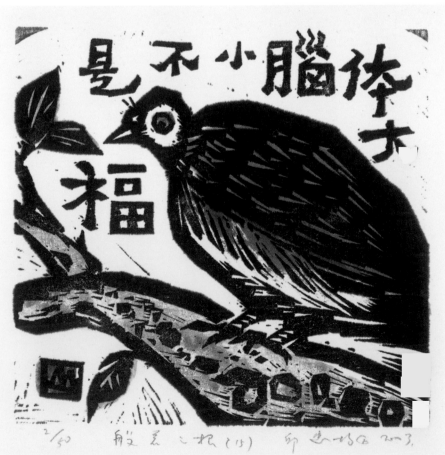

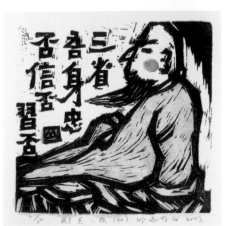

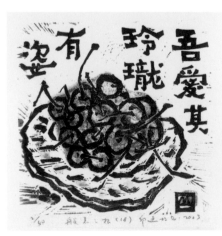

般若之根 木刻水印套色 25x25m 2003．局部(11-20)

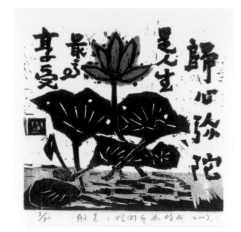

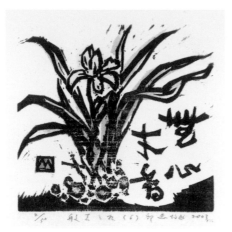

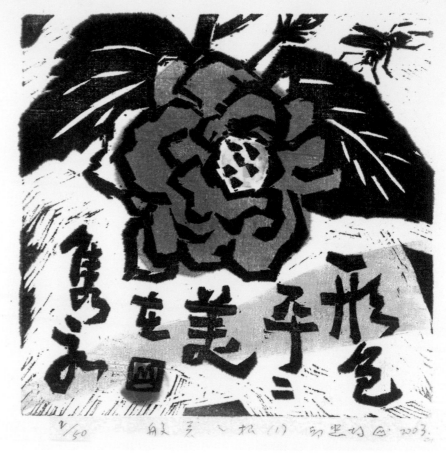

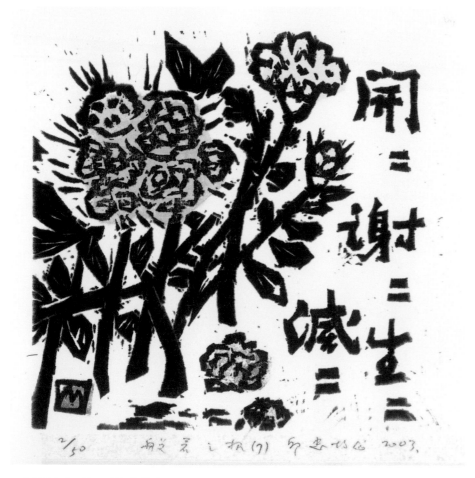

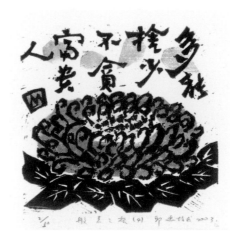

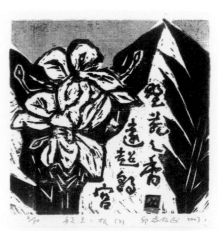

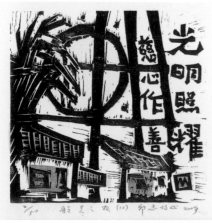

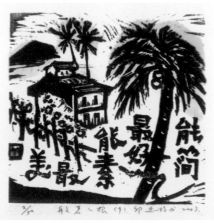

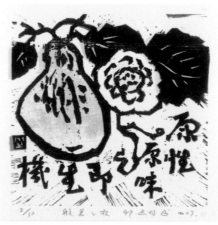

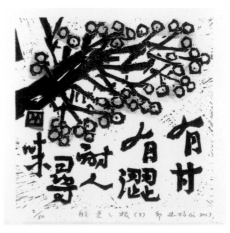

般若之根 木刻水印套色 25x25m 2003‧局部(1-10)

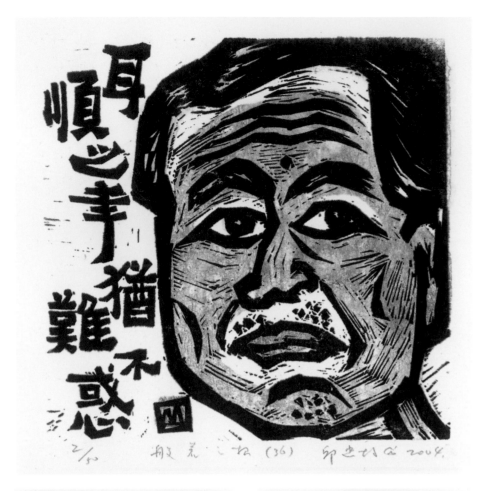
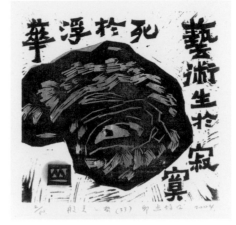
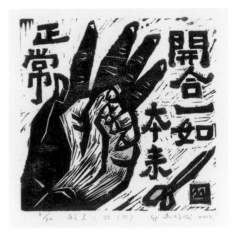
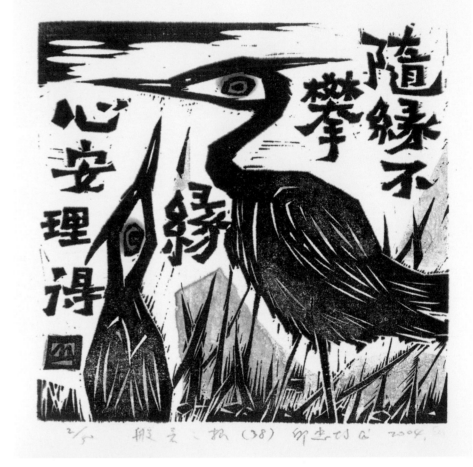
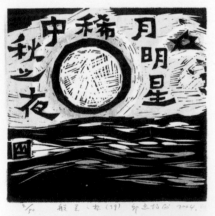

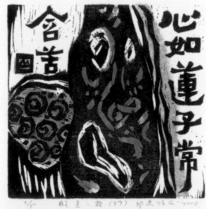
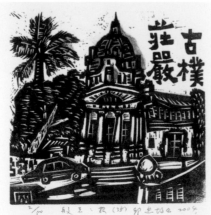
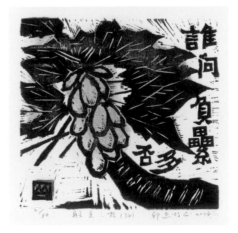
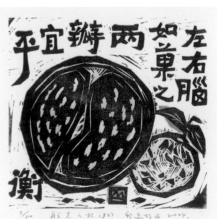

般若之根 木刻水印套色 25x25m 2004，局部(31-40)

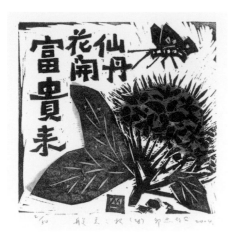

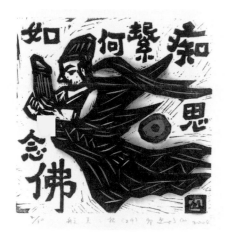

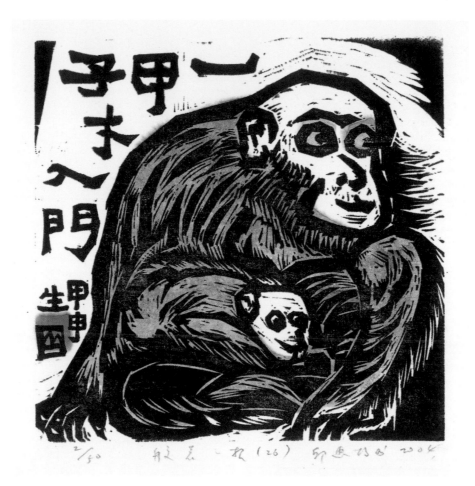

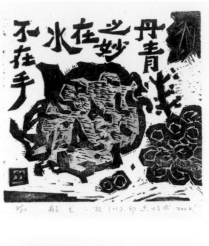

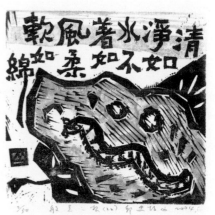

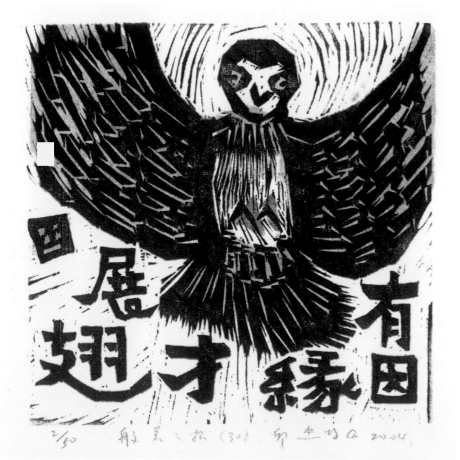

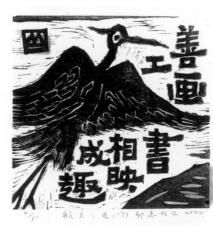

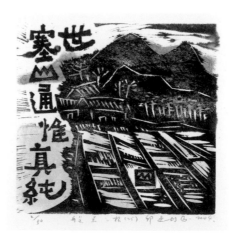

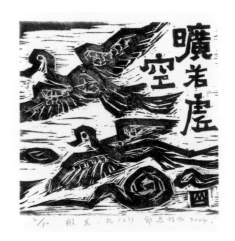

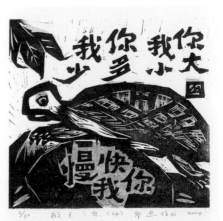

般若之根 木刻水印套色 25x25m 2004．局部(21-30)

兵戈無用 崇德興仁 務修禮讓 國無盜賊 無有怨枉 強不凌弱 各得其所

佛說大乘無量壽莊嚴清淨平等覺經

佛所行　國邑丘
聚靡不蒙　化天下和
順　風雨以時　日月清明
災厲不起　國豐民安

如貧得寶　保麗龍板水印　110x624cm　2004．8聯幅

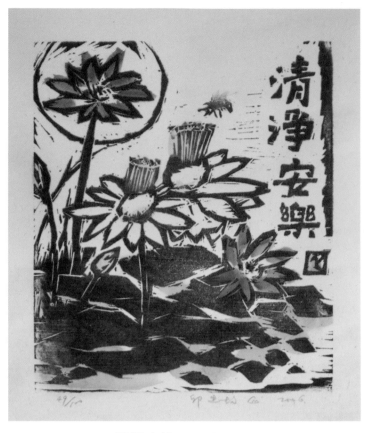

清淨安樂 木刻水印套色 35x30cm 2006

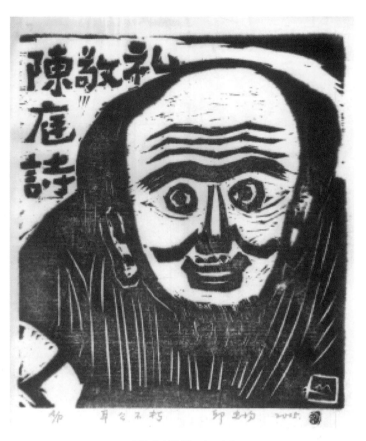

耳公不朽 木刻水印 35x30cm 2005

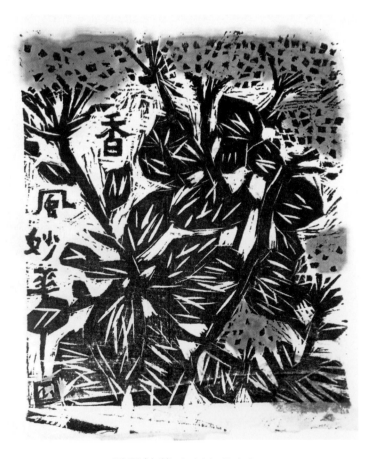

香風妙華 木刻水印套色 45x30cm 2006

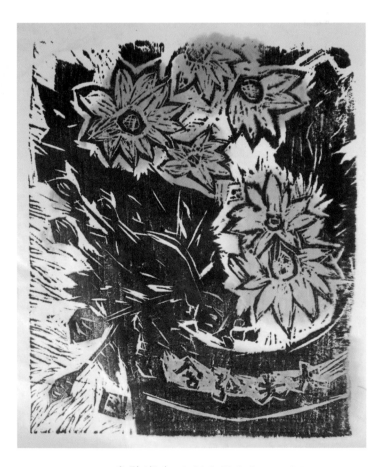

含弘光大 木刻水印套色 45x30cm 2006

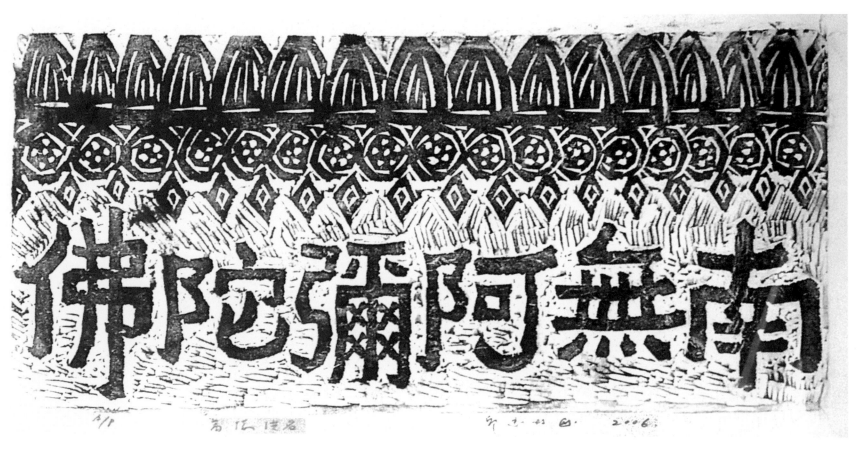

萬法洪名 石膏板水印 30x60cm 2006

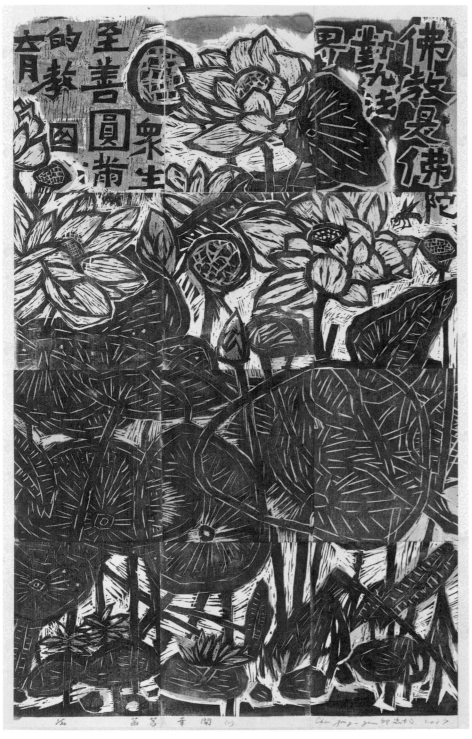

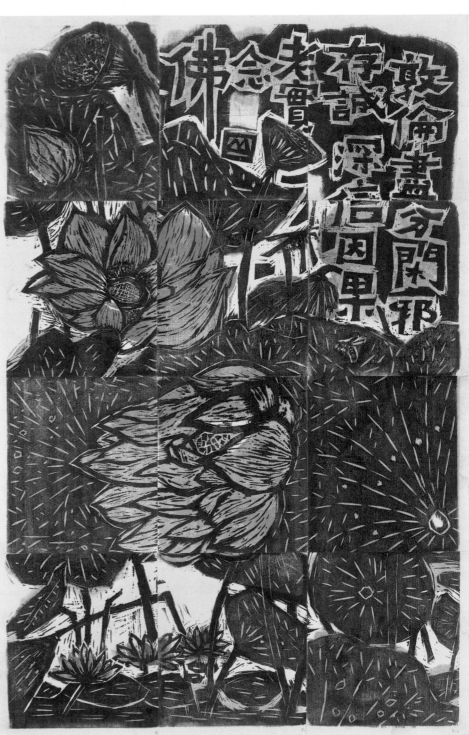

菡萏華開(三) 木刻水印套色 125x78cm 2007　　　　　　　　菡萏華開(二) 木刻水印套色 125x78cm 2007

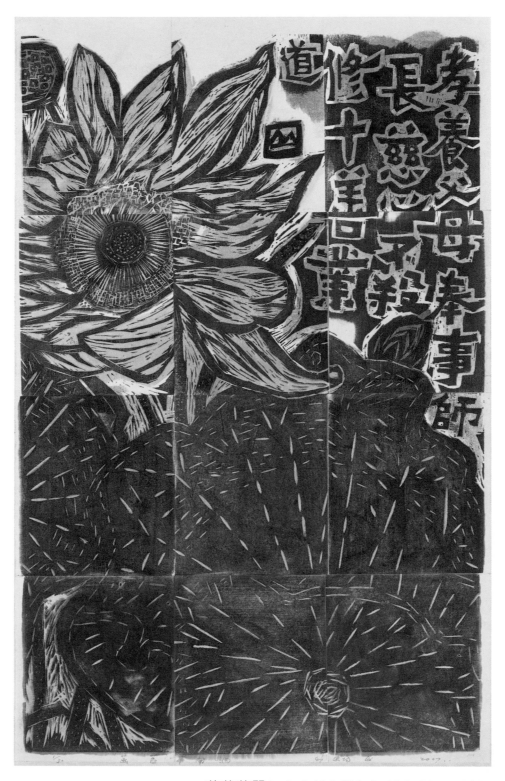

菡萏華開(一) 木刻水印套色 125x78cm 2007

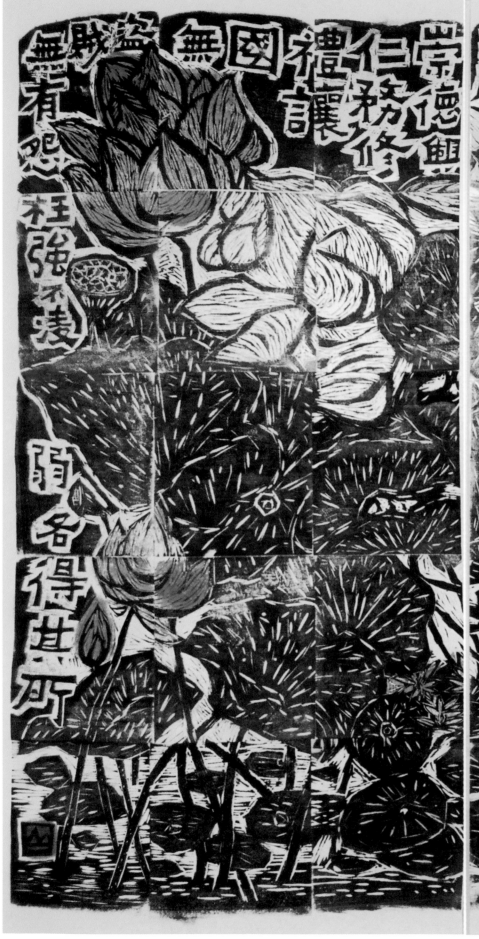
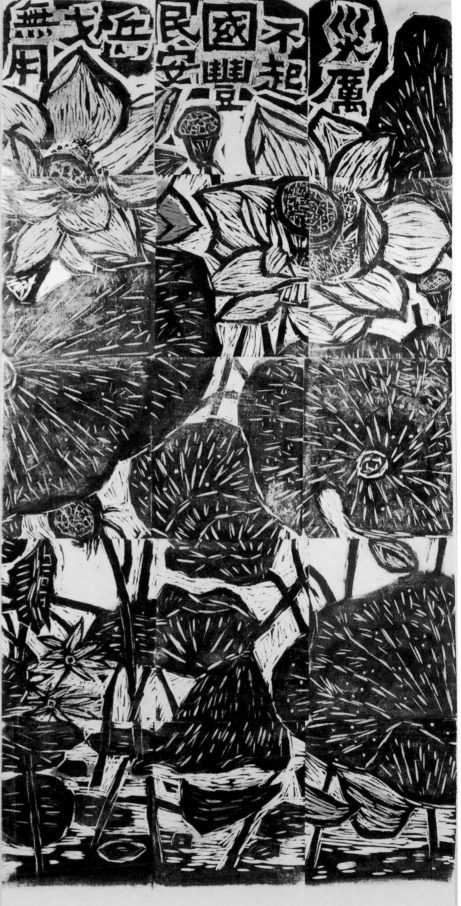

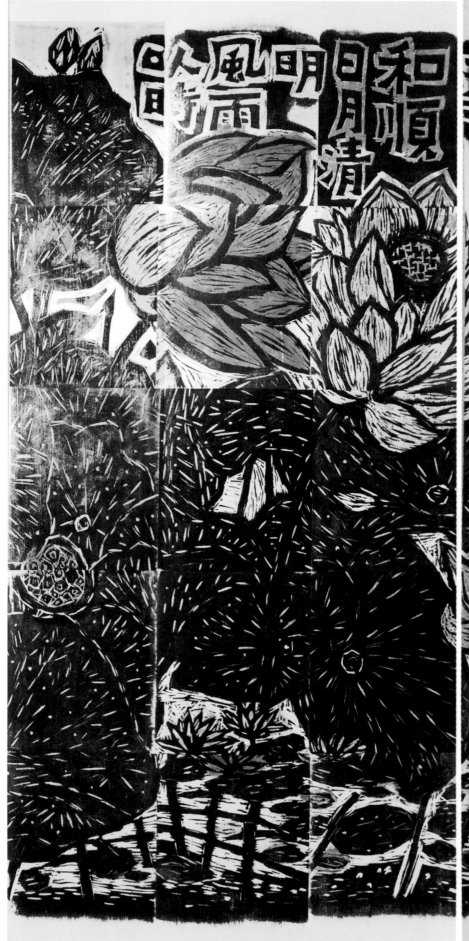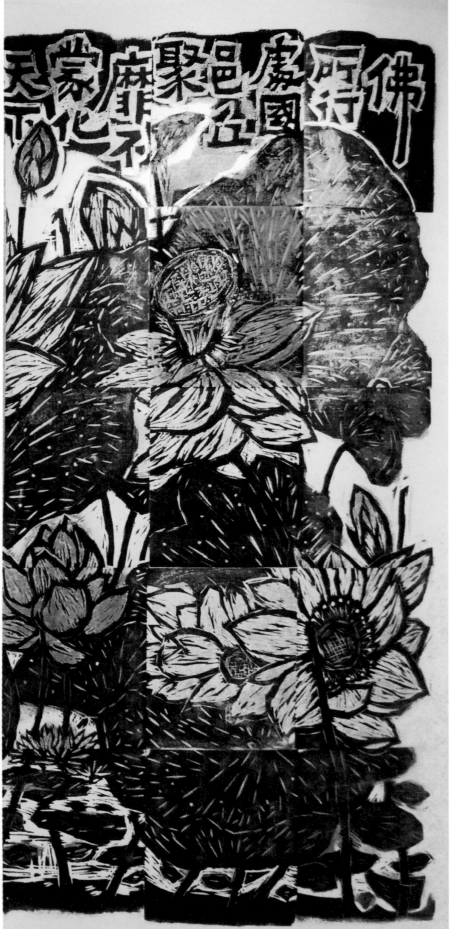

菡萏華開 木刻水印套色 312x210cm 2007

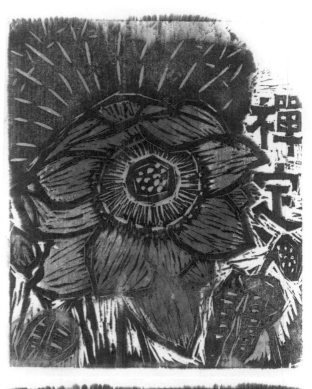
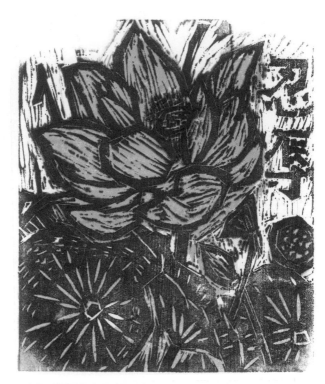
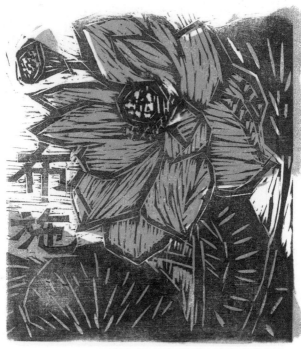
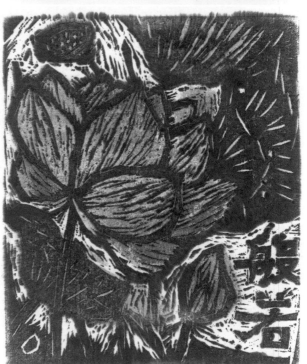
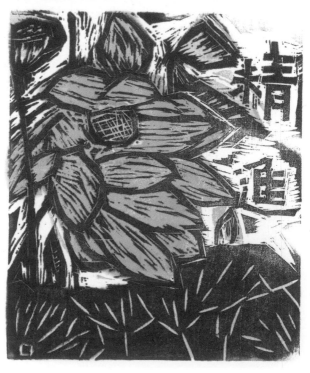
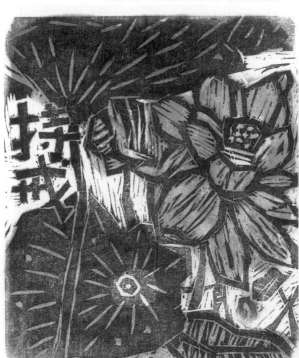

六度 木刻水印套色 32x28cm 2008

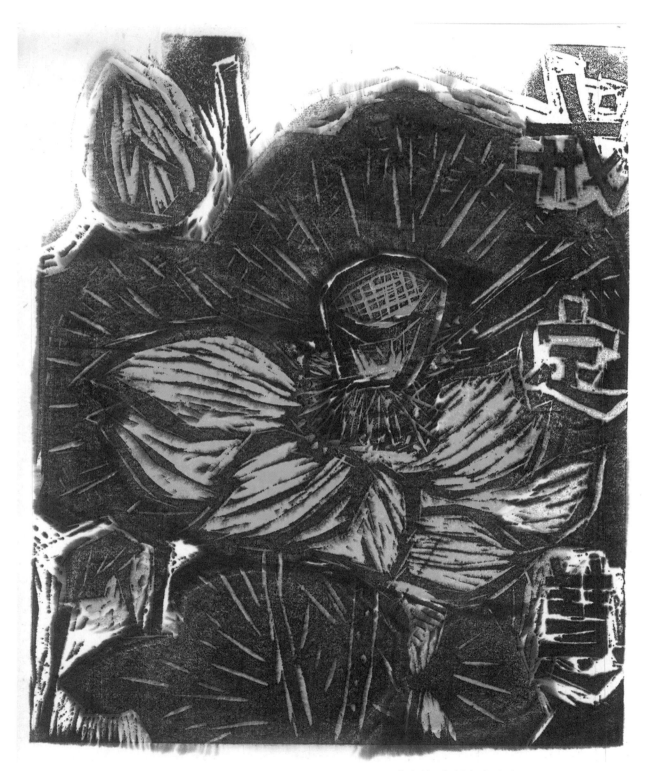

戒定慧 木刻水印套色 32x28cm 2008

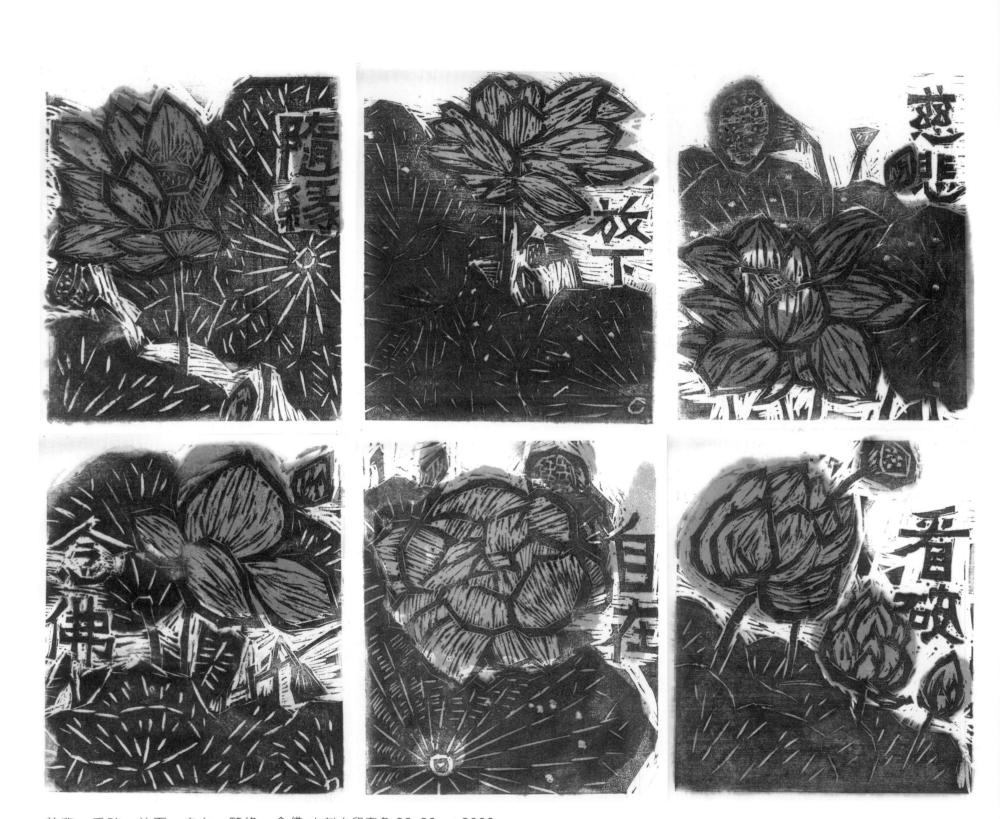

慈悲、看破、放下、自在、隨緣、念佛 木刻水印套色 32x28cm 2008

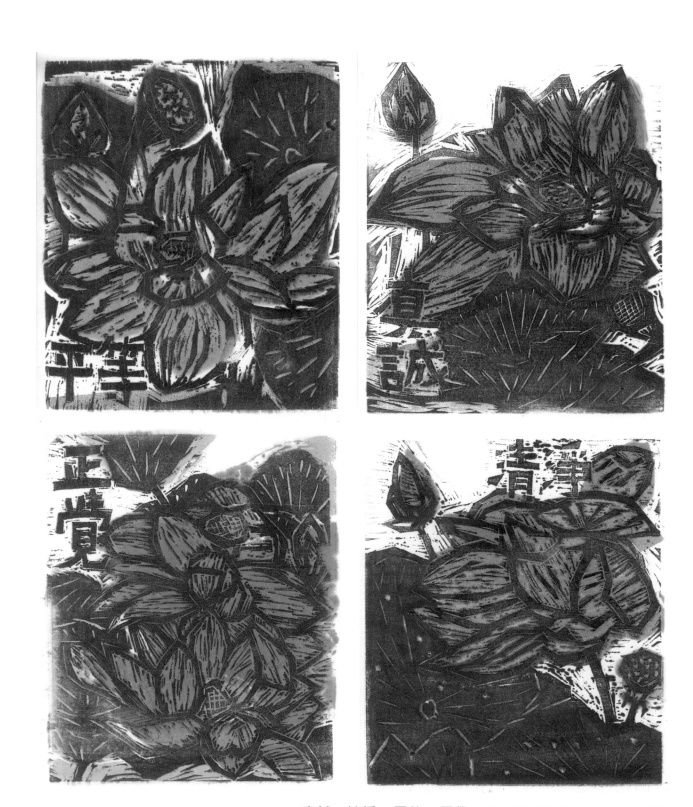

真誠、清淨、平等、正覺 木刻水印套色 32x28cm 2008

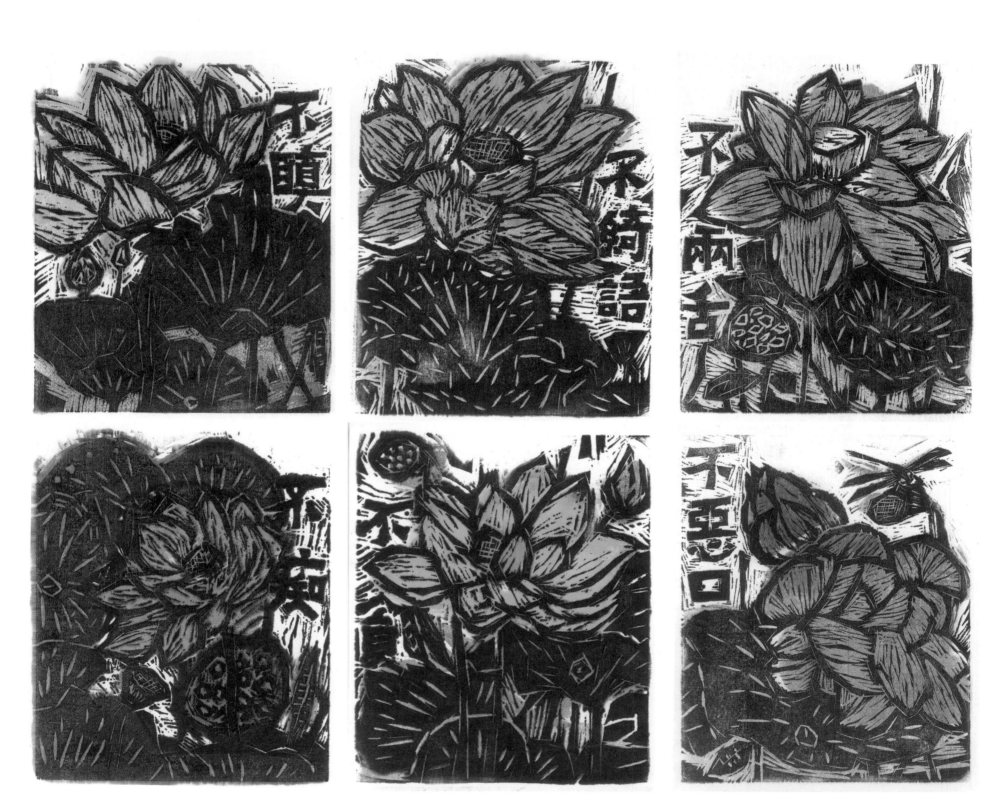

十善 木刻水印套色 32x28cm 2008

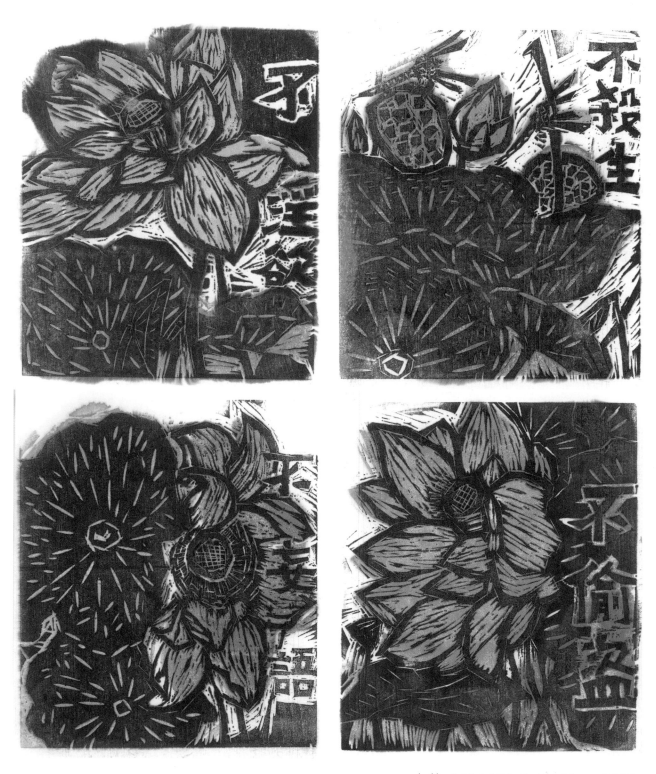

十善 木刻水印套色 32x28cm 2008

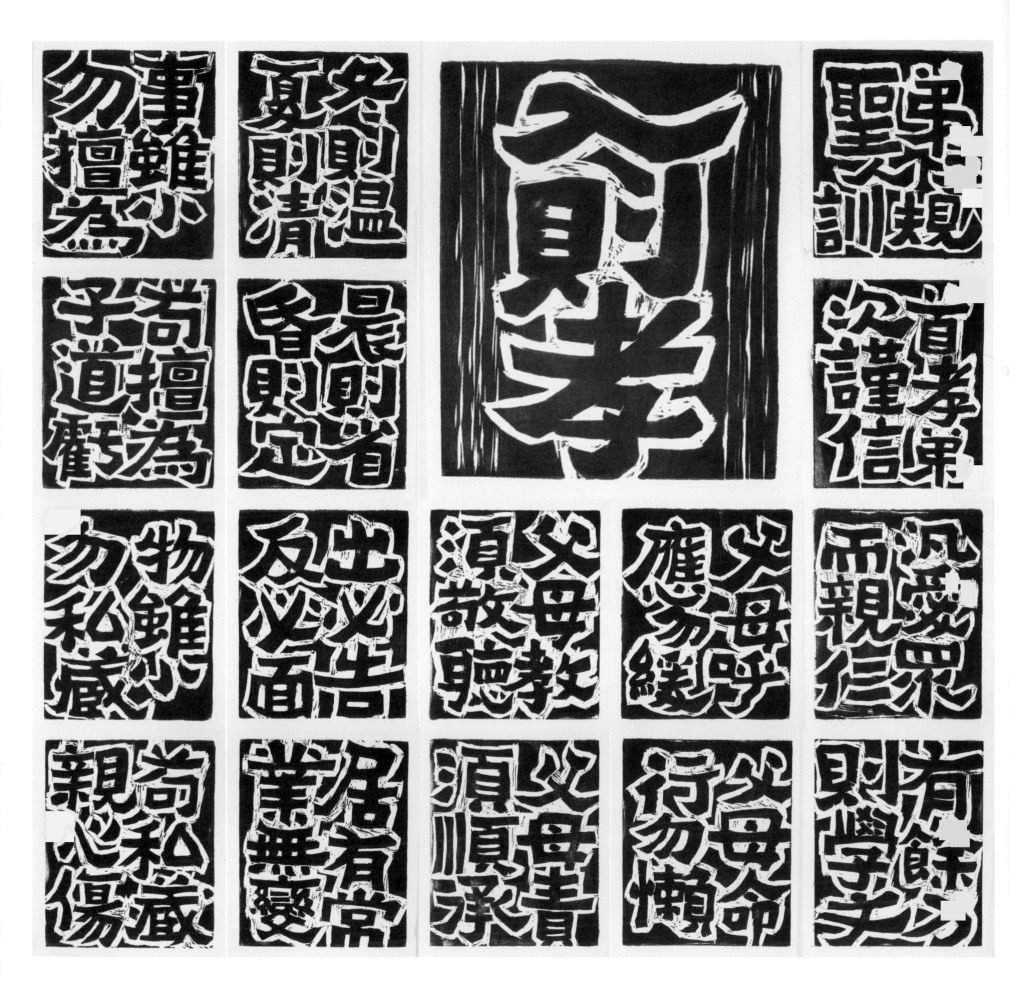

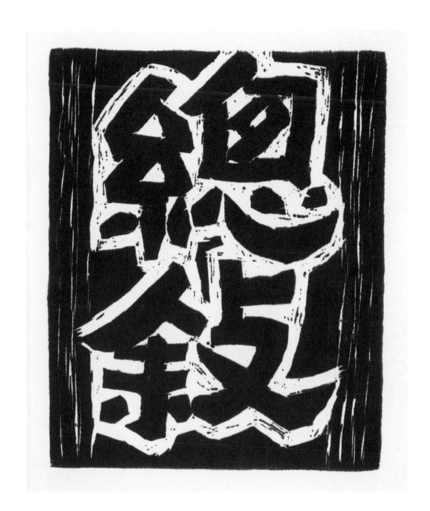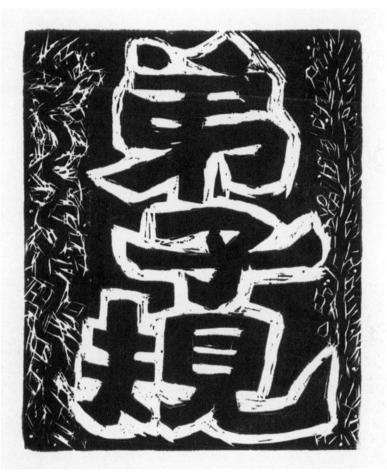

弟子規 木刻水印 50x40cm 2009．共計189張

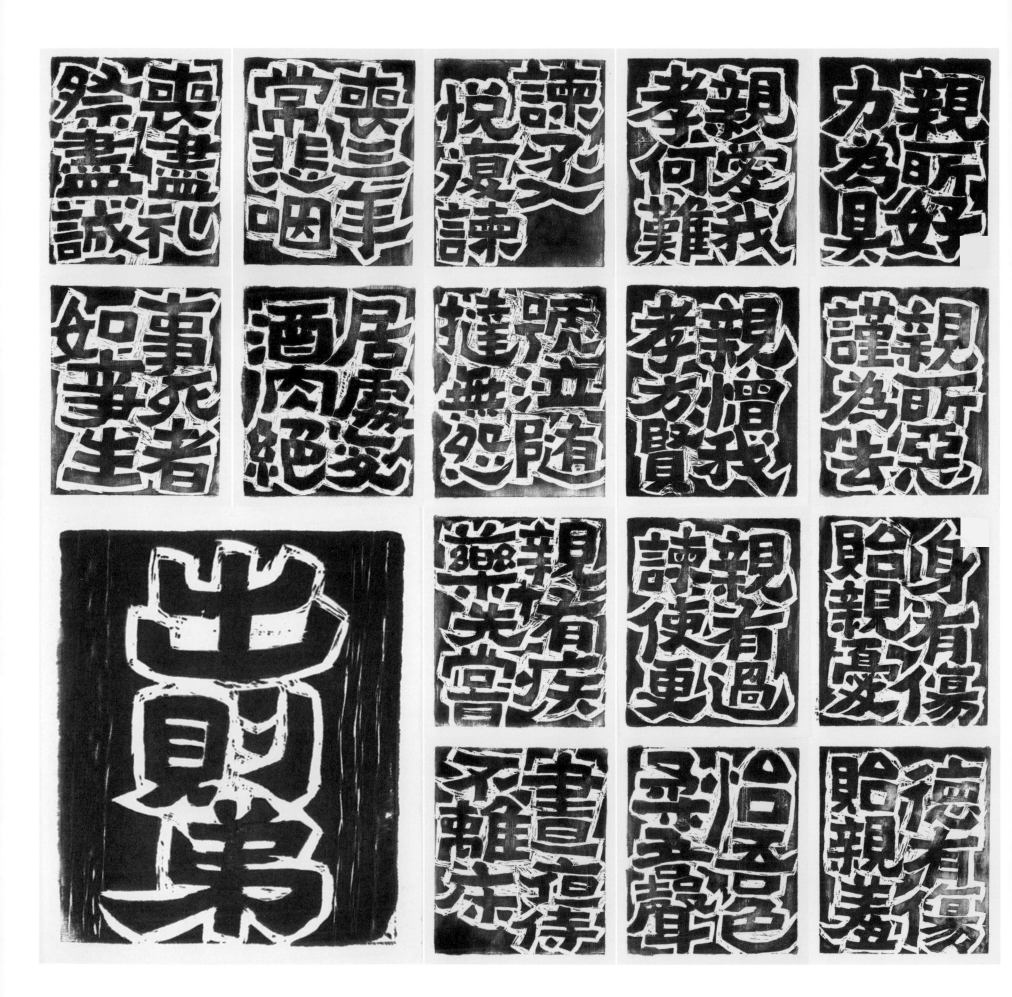

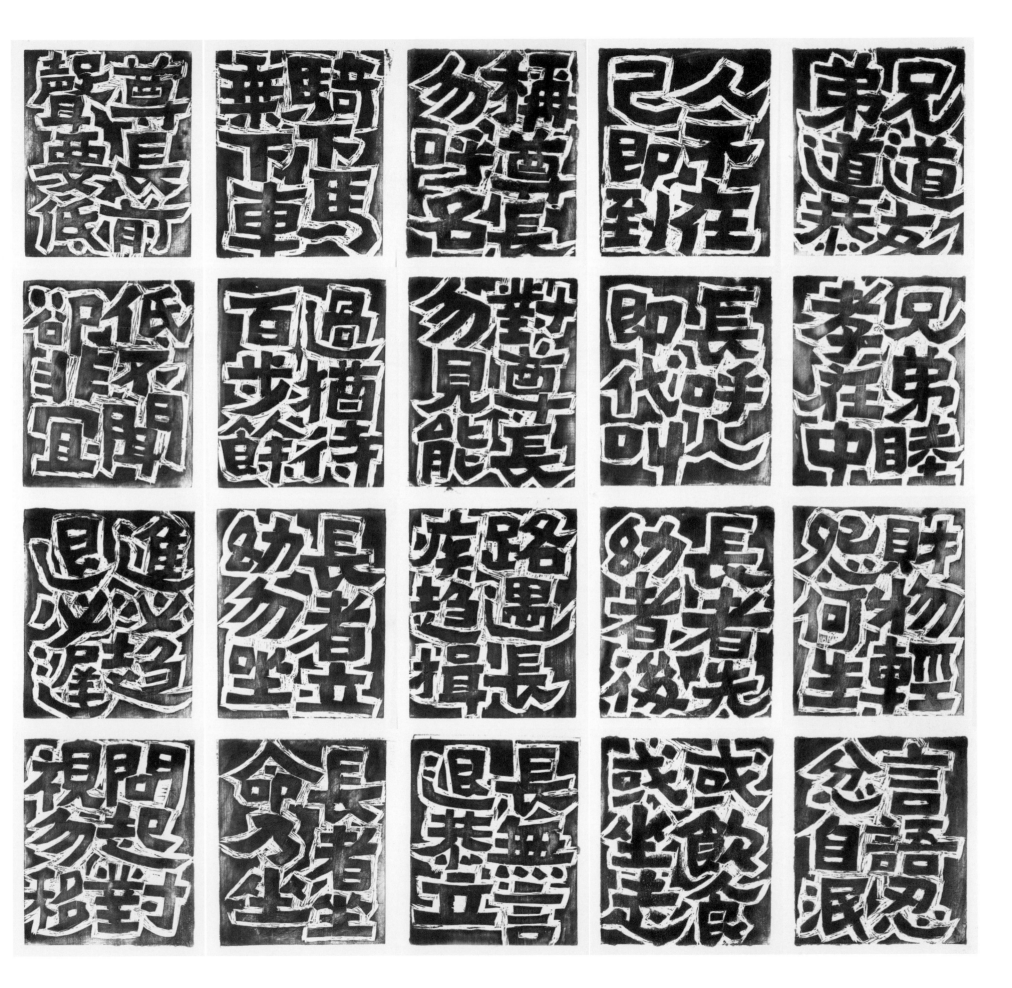

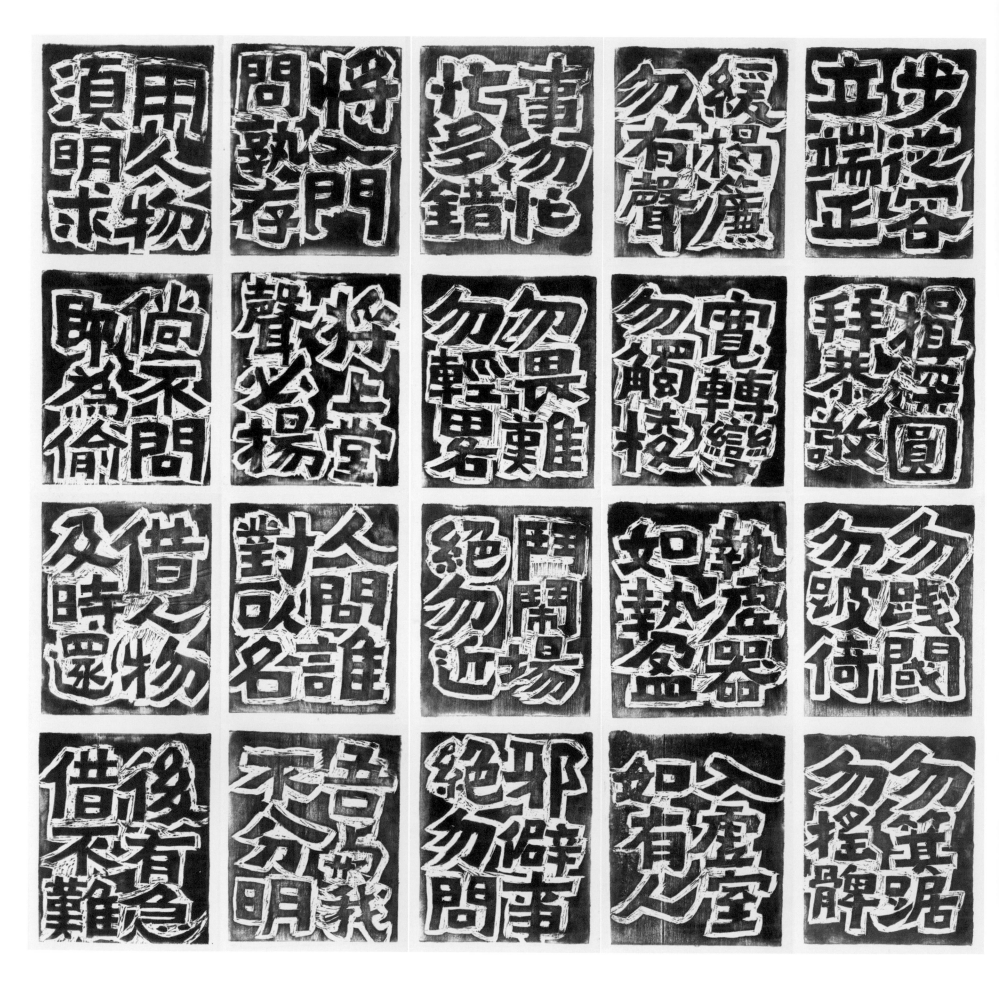

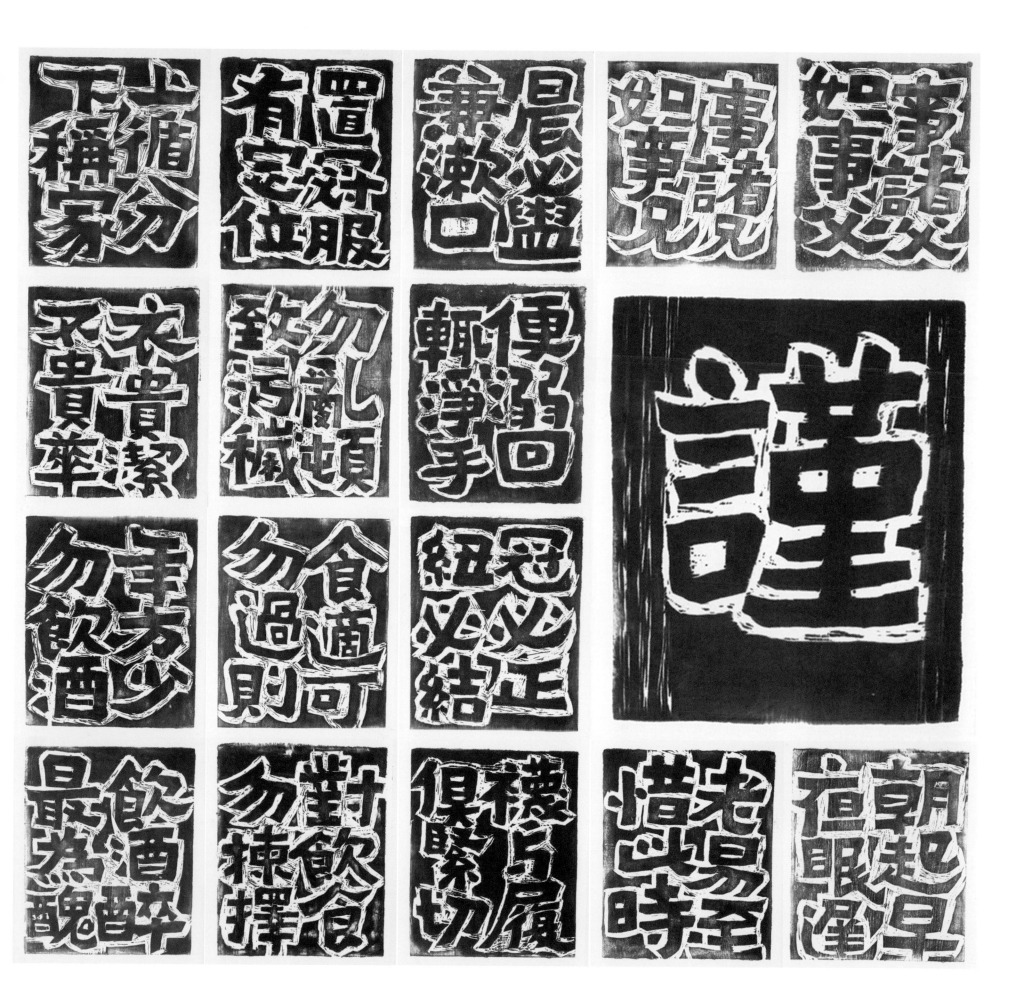

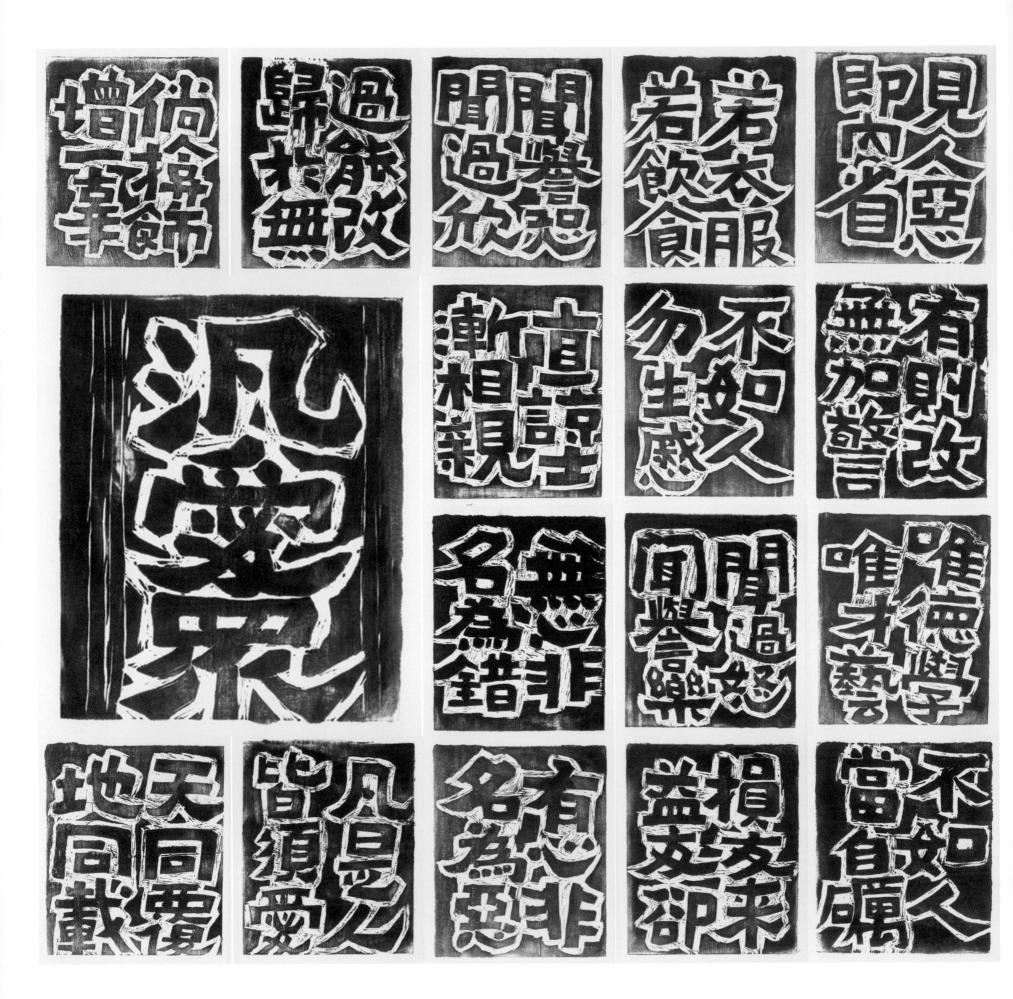

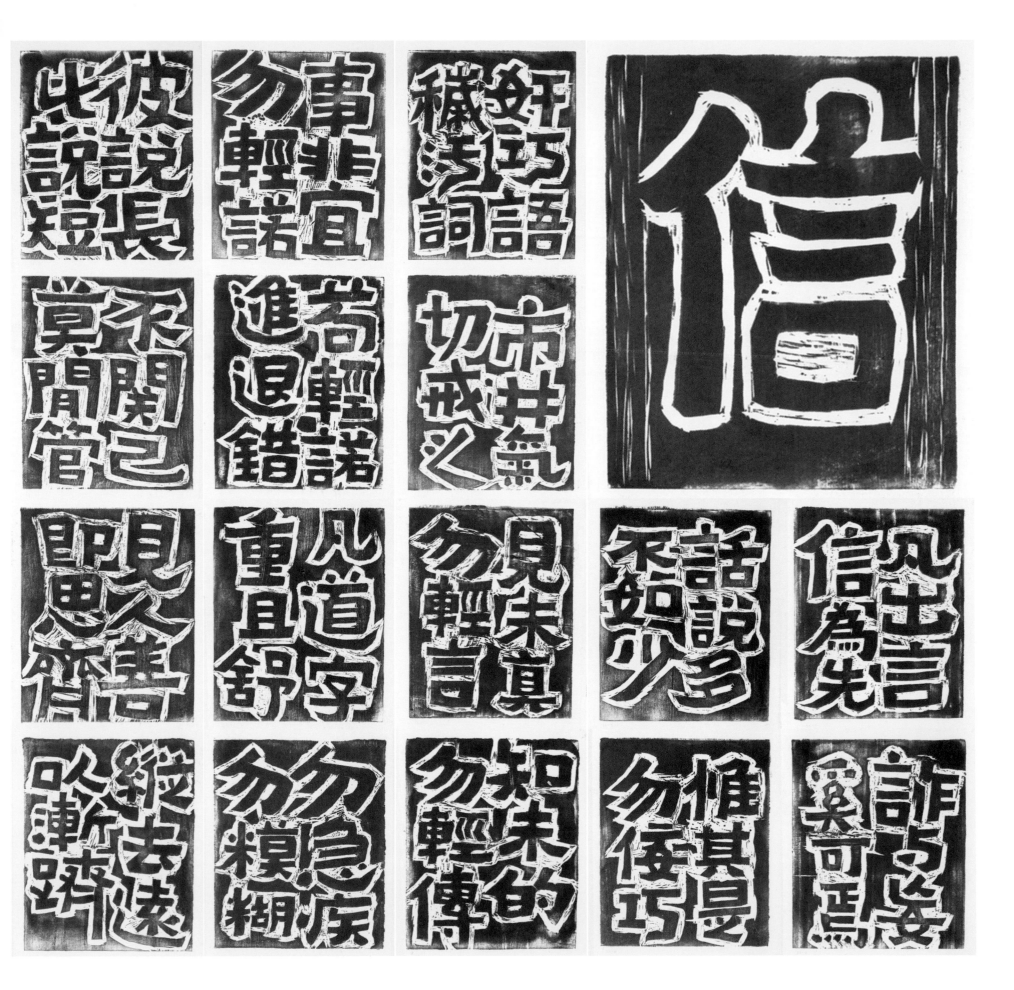

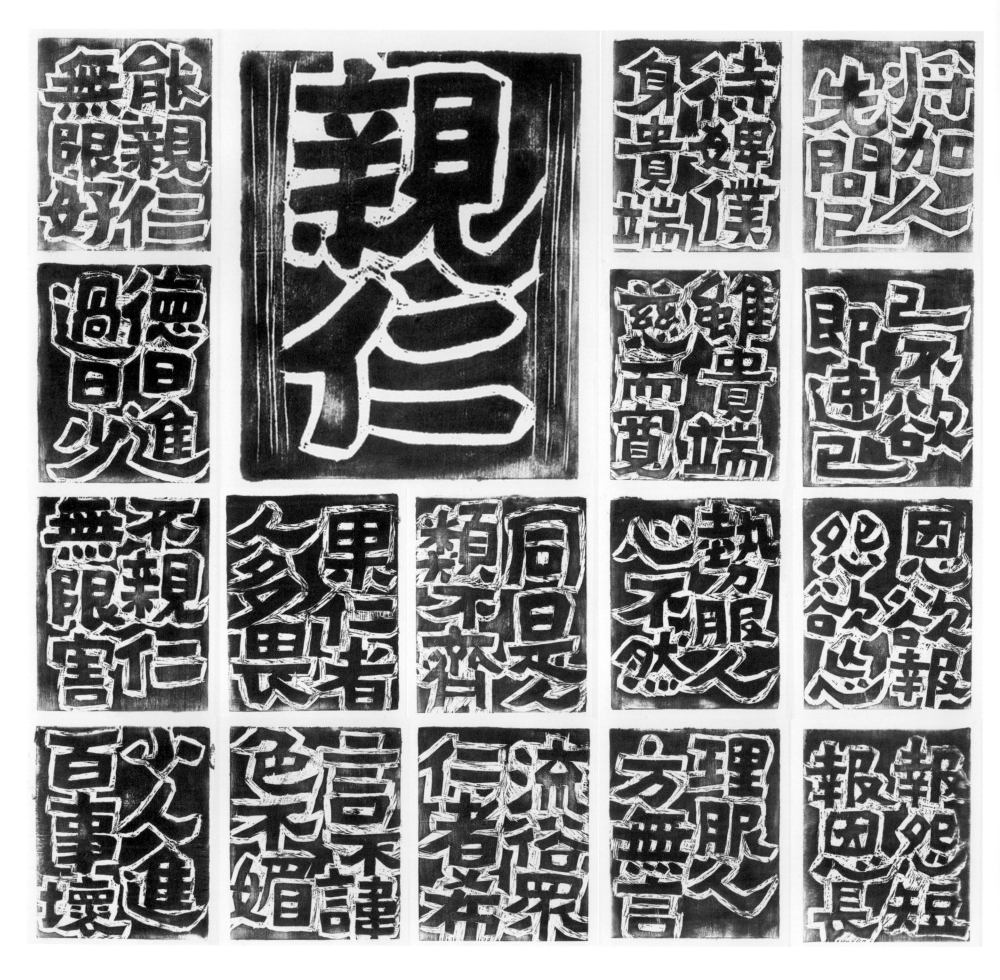

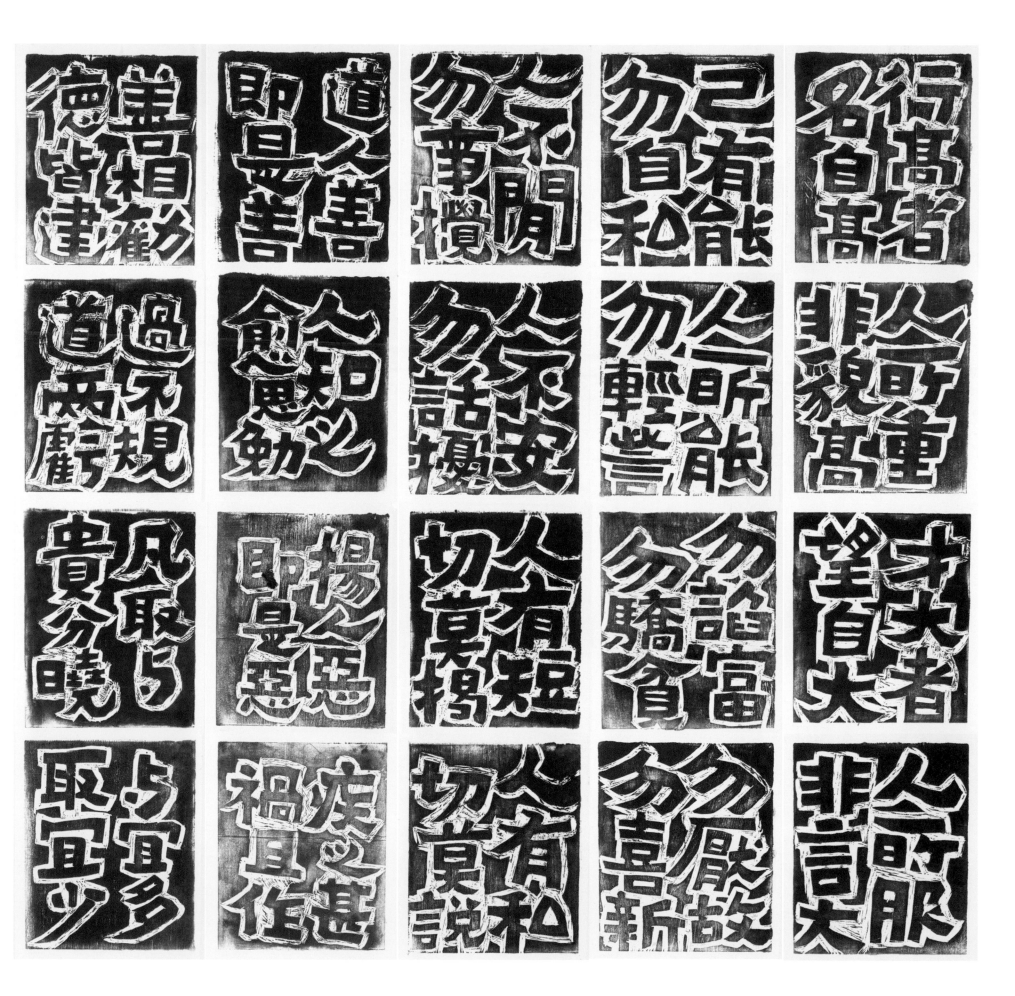

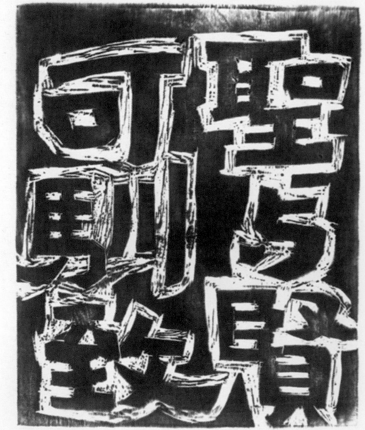
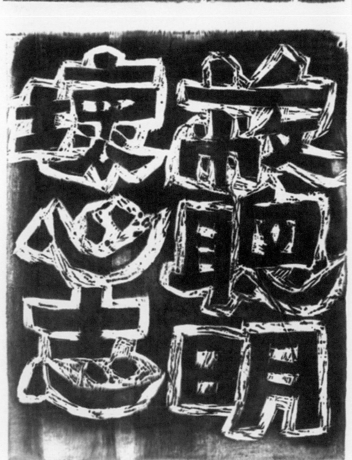

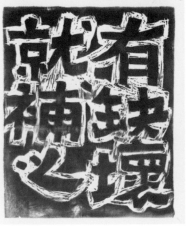

弟子規 木刻水印 50x40cm 2009．共計189張

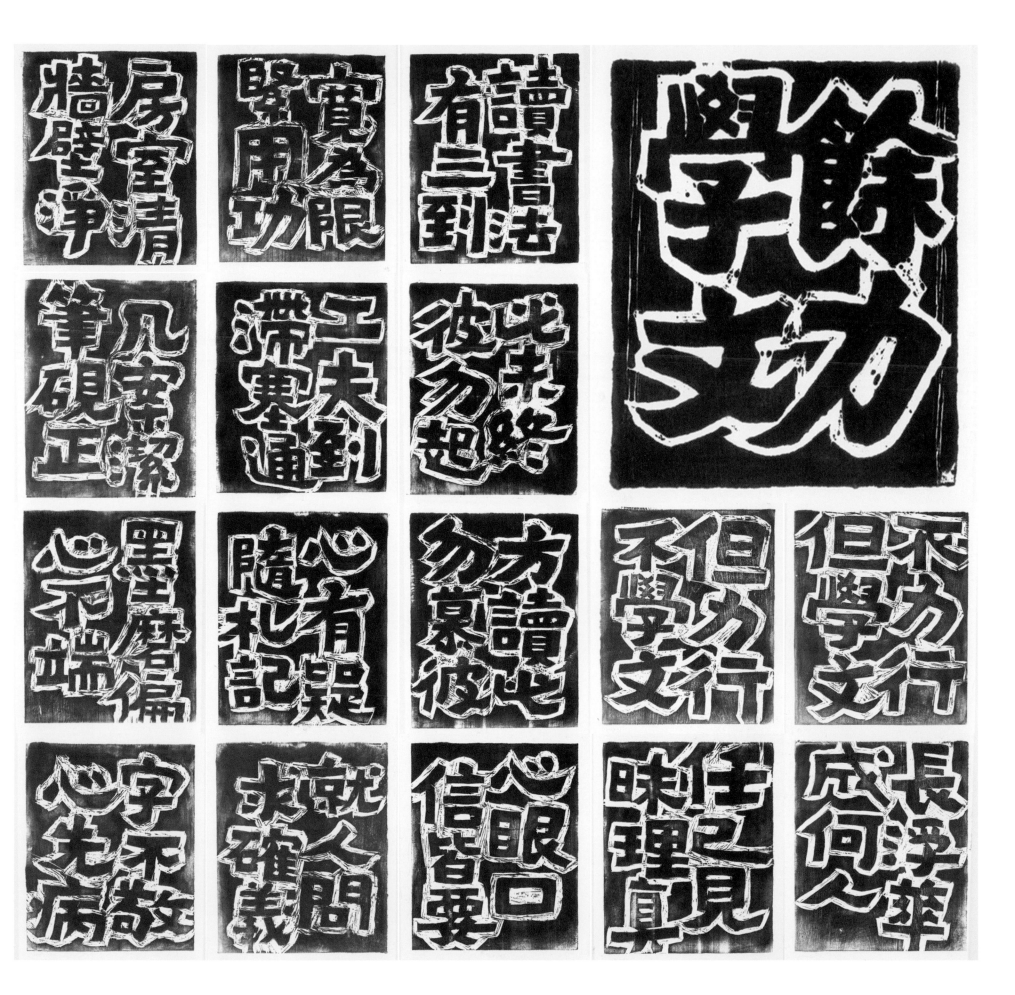

房室清　牆壁淨
几案潔　筆硯正
墨磨偏　心不端
字不敬　心先病

寬為限　緊用功
工夫到　滯塞通
心有疑　隨札記
就人問　求確義

讀書法　有三到
此未終　彼勿起
方讀此　勿慕彼
心眼口　信皆要

餘力學字功

不力行　但學文
但力行　不學文

長浮華　成何人
昧理真

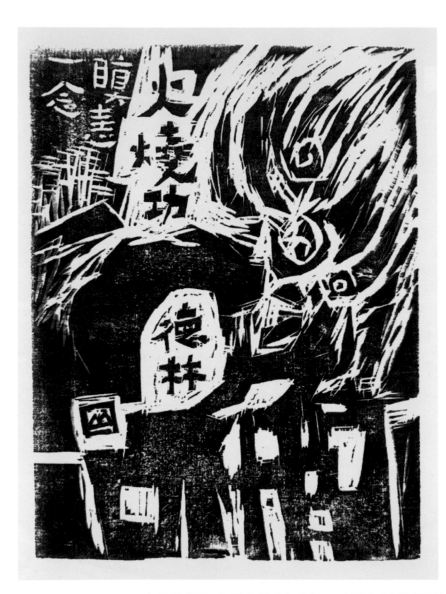

火燒功德林 木刻水印 32x28cm 2010 (南風劇團)　　　　　　　　　　山火 木刻水印 32x28cm 2010 (南風劇團)

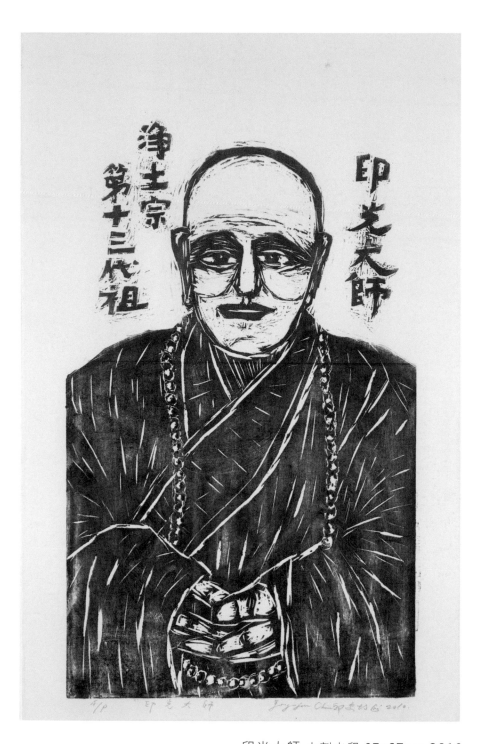

印光大師 木刻水印 97x67cm 2010

一串紅 木刻水印套色 32x28cm 2010

祥獅獻瑞(一) 木刻水印套色 40x30cm 2011

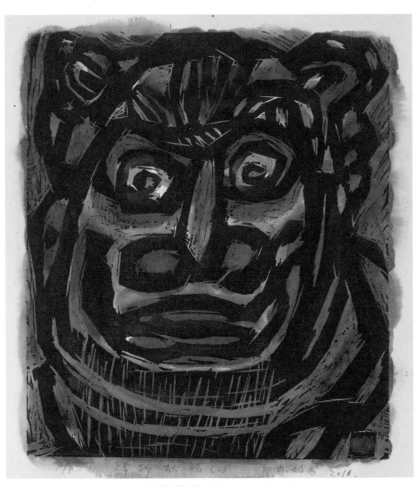

祥獅獻瑞(二) 木刻水印套色 40x30cm 2011

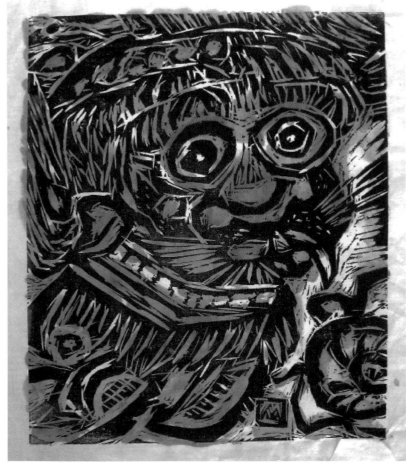

祥獅獻瑞 木刻水印套色 40x30cm 2011

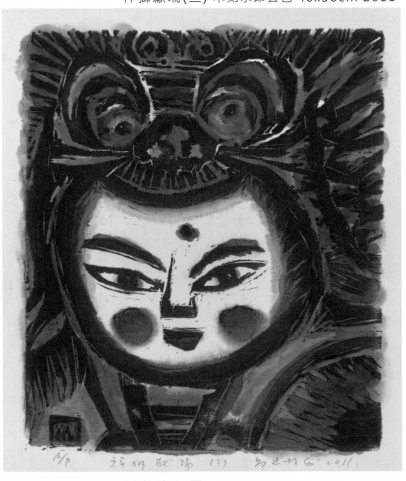

祥獅獻瑞(三) 木刻水印套色 40x30cm 2011

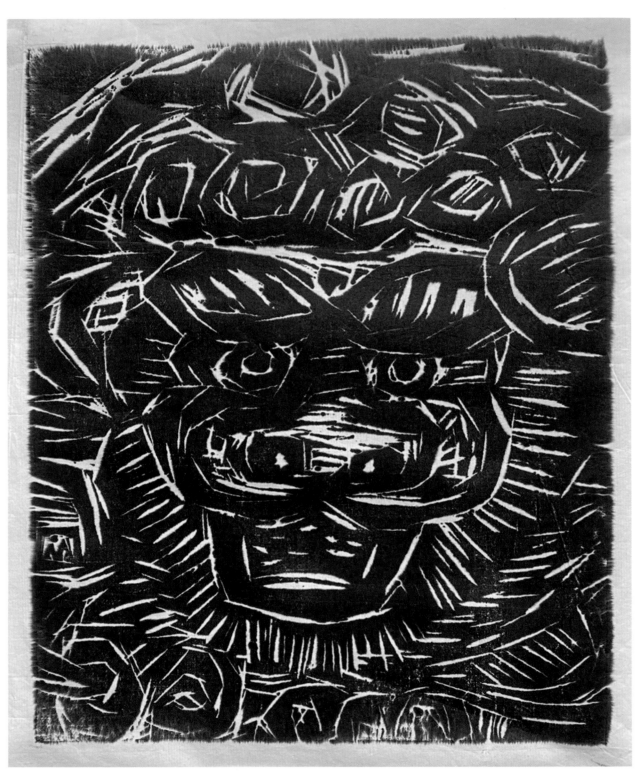

祥獅獻瑞 木刻水印 40x30cm 2011

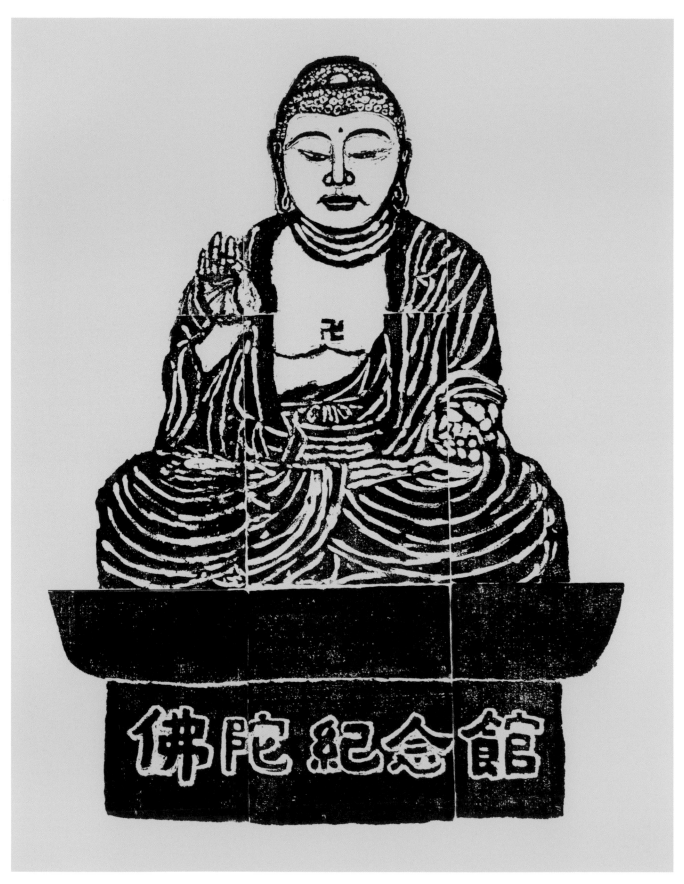

佛陀紀念館 保麗龍板水印 120x90cm 2012

真善美慧 保麗龍板水印 30x30cm 2013

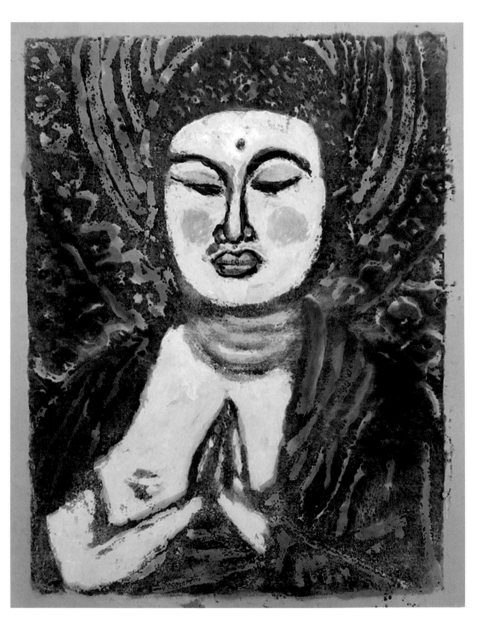

保麗龍板水印套色 60x45cm

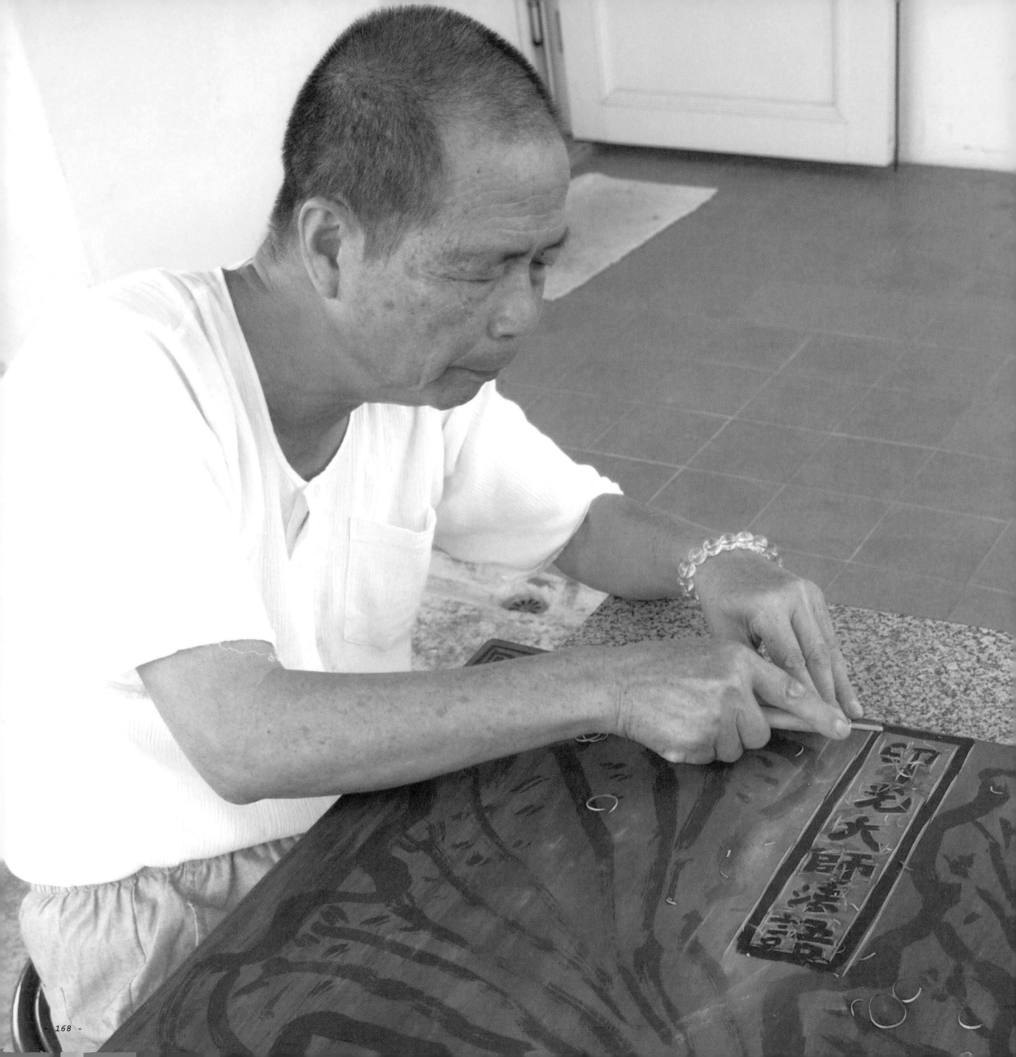

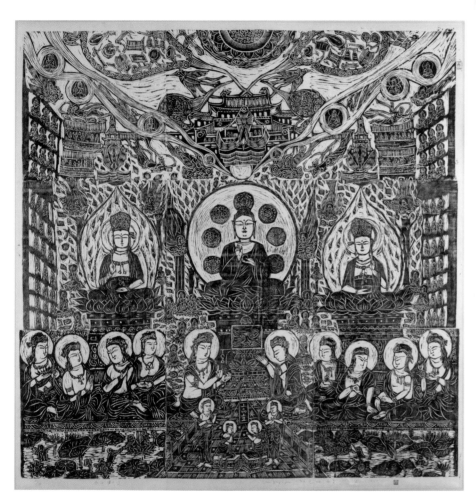

西方淨土變 木刻油印 148x148cm 1990

西方淨土變相創作　　　　　邱忠均

① 佛教各宗派中，唯淨土宗以其「難信易行，橫趯三界」的特質而卓具一格。在我國佛教發展史上，淨宗與禪宗雙峰並峙，相得益彰。唐宋以後，淨宗的力用益顯突出，日漸恢宏。迄至現代，一句「南無阿彌陀佛」，幾乎成為漢傳佛教的表徵和趨歸。

淨土宗的根本經典有三經一論，即佛說阿彌陀經、佛說大乘無量壽莊嚴清淨平等覺經（簡稱:大乘無量壽經）、佛說觀無量壽佛經，及往生論。無量壽經是西方極樂世界的詳細介紹，觀無量壽經是無量壽經的補充說明，內容包括理論、方法、和九品因果，而彌陀經中世尊三番苦口婆心勸勉我們應當發願求生西方淨土。

如來以無量因緣和無盡悲心，在我們這個娑婆世界示現成佛，無非欲令眾生「拔除勤苦生死根本，速成無上正等正覺」。然而，垢染深重的眾生，背覺合塵，迷戀世俗虛妄之樂，難以生起厭離渴望世穢土之心。因而，世尊便曲被根機，為鈍根眾生敷演小乘佛法，幾十年來，循循善誘，應病施藥。當世尊觀察到弟子們的根性成熟，能夠擔荷出世大法時，便和盤托出此一求生西方淨土的法門。

在無量壽經中，世尊因阿難的啟問而演說阿彌陀佛的因地修道，建立西方極樂世界的歷史。四十八大願是阿彌陀佛建立西方極樂世界的藍圖，也是本經的核心。其中「十念必生願」是阿彌陀佛救度眾生的悲心智慧，真實而具體地體現。經中詳細描述西方極樂世界清淨、微妙、綺麗、莊嚴的境界。諸如:泉池林樹、德風花雨、寶網靈禽、妙

香天樂、室蓮佛光、衣食自然等。正報莊嚴有：阿彌陀佛相好光明、威德巍巍、宣揚妙法、聖眾圍繞。諸菩薩眾容色微妙、寂定明察、願力宏深、俟佛如意等。西方極樂世界依正莊嚴悉是阿彌陀佛真如自性之流現，舉體是不可思議解脫境界（一真法界）。恆常以極樂世界的淨妙境觀薰習自心，就能潛通佛智，暗合道妙，即凡心成佛心。經中又開示往生淨土的正因（信願持名）及其三輩往生的品位（上中下），隨其伏斷煩惱的程度而有四土（凡聖同居土、方便有餘土、實報莊嚴土、常寂光土）的境界。以上種種經中之人、事、物、境，皆是西方淨土變相創作上具体而微的殊勝景緻。而阿彌陀經，則在勸信勸願中，也顯示極樂世界較抽象籠統的概況，給淨土變相創作提供了充分而完美的想像空間。

　　觀無量壽經，以其「義理深邃，境相勝妙，一心妙觀，理事圓融」的特質而見重。本經緣起頗具戲劇性。其大意是：王舍城太子阿闍世聽從惡友提婆達多的唆使，把父王頻婆娑羅王囚禁起來，國太夫人韋提希非常傷心，她用蜜麵塗在身上，把葡萄酒盛在瓔珞中，秘密帶給國王食用，太子得知後憤怒，执劍欲殺其母，經月光、耆婆二臣直諫慎莫害母，太子乃打消惡念，但又把母親囚禁深宮。韋提

希夫人悲痛欲絕，於是從深宮遙拜釋迦牟尼佛，感嘆自己罪孽深重，生此逆子，哀請世尊慈悲救助。世尊在靈鷲山即時了知，便帶著目揵連與阿難從空而來，現身在韋提希面前。韋提希跪泣稟佛，謂厭惡此穢惡的世界，願生到沒有憂惱的佛國。世尊即放眉間光，遍照十方無量世界，光明又旋住佛頂，化為金色的光台（猶如影幕），十方無量諸佛國土皆在光台中顯現。韋提希在佛力加持下，一一明見，從無量佛剎中，選中了阿彌陀佛的西方極樂世界，並懇請世尊開示觀想往生西方淨土的方法。以上「未生怨」關政變始末，故事性和繪畫性極濃。

　　佛所傷說的往生十六觀想，次第是：①日觀（觀落日，破娑婆暗宅，顯自性光明）。②水觀（觀水、冰、琉璃，顯自性湛然）。③地觀（觀淨土地上地下莊嚴）。④樹觀（觀七寶林樹）。⑤寶池觀（觀七寶池、八功德水）。⑥寶樓觀（觀地面與虛空的寶樓宮閣）。⑦華座觀（觀阿彌陀佛的蓮華寶座）。⑧像觀（觀西方三聖像）。⑨真身觀（觀阿彌陀佛的真身）。⑩觀音觀（觀想觀世音菩薩色相）。⑪勢至觀（觀想大勢至菩薩色相）。⑫普觀（觀自心生於西方極樂世界）。⑬雜觀（觀阿彌陀佛丈六八尺的應化身）。⑭上輩觀（觀善根深厚者往生淨土、析分三品）。⑮中輩觀（觀善根次於上輩者往生淨土、析分三品）。⑯下輩觀（觀五逆十惡者往生淨土、析分三品）。以上「十六觀」，內容豐富精彩。它與「未生怨」，往往在描繪西方淨土變相的佈局上，安排畫面兩側或下側外緣，用來襯托和莊嚴中台的極樂世界。

經變（轉變經典本質精義為畫圖相也），在唐代前期已相當發達，其中以阿彌陀經變和觀無量壽經變為多，即畫造西方淨土莊嚴變者，占經變總數約一半（另有福田經變、法華經變、藥師淨土變、彌勒淨土變、金剛經變等）。一般而言，觀經變相是在中台的莊嚴極樂淨土的兩側，加上外緣，且繪上序分的未生怨和十六觀的圖案。如果省略外緣，只有中台描有主尊阿彌陀佛和脇侍菩薩、賢眾菩薩圍繞，且有十方諸佛於四圍旋遶讚歎的極樂精景者，則是阿彌陀經變（亦即無量壽經變）。不過，事實上也很難嚴格分辨。因此，廣義而言，凡描繪淨土三經內容的變相，無論全部或局部，或僅西方三聖，也都可稱之為「西方淨土變」。

目前我國佛教藝術遺產中，常見較完整的西方淨土變相，約有：敦煌第四三三窟「西方三聖」（隋）、第二二○窟「阿彌陀淨土變相」（初唐）、第二○九窟西壁南側「觀無量壽經變」（初唐）、第三三二窟東壁南側「阿彌陀三尊五十菩薩圖」（初唐）、第二一七窟北壁「觀經變相」（初唐）、第四四五窟「阿彌陀淨土變相」（盛唐）、第四五窟北壁「觀經變相」（盛唐）、第一七二窟北壁「觀經變相」（盛唐）、第一七一窟北壁「觀經變相」（盛唐）、第一四八窟東壁南側「觀經變相」（盛唐）、第一一二窟南壁東側「觀經變相」（中唐）、第一五九窟南壁「觀經變相」（中唐）、第一八窟南壁西側「觀經變相」（晚唐）。四川大足北山第二四五窟「觀經變相」等。新疆庫木吐喇第一六窟主室南壁「觀經變相」（九世紀末）。

日本法隆寺金堂舊壁畫第六號「阿彌陀淨土變」（白鳳時代）、當麻寺「觀經曼荼羅圖」（1503）、知恩寺「觀經曼荼羅圖」（鐮

倉時代），光明寺「阿彌陀佛來迎圖」（天平寶字七年）、禪林寺「立像式當麻曼荼羅圖」（鐮倉時代）、知恩院「阿彌陀經曼荼羅圖」（鐮倉時代）、聖光寺「觀經曼荼羅圖」（享保十一年）、蓮華三昧院「阿彌陀三尊像」（平安時代）、平等院鳳凰堂「來迎圖壁」（鐮倉時代）、瀧上寺「九品來迎圖」（平安時代）、葛縮寺「觀經二河白道圖」、元興寺「觀經智光曼荼圖」（鐮倉後期）、診滿院「傳智光曼荼羅圖」（鐮倉後期）、德川美術館「阿彌陀淨土曼荼羅圖」（鐮倉後期）、本願寺「九品來迎圖」（十三世紀）等。

我本人從事佛教版畫藝術創作十多年，由於專修淨土法門，在創作題材上絕大部分皆以淨土經典為範疇，所描繪的法相，包括西方三聖、佛說阿彌陀經、彌陀四十八大願、九品讚頌、和西方淨土變等，約三十件。其中，西方三聖一圖，曾經多次刻畫，或大或小，或水印或油印，或細緻或粗獷。佛說阿彌陀經一圖，則先後以經文與三聖像配置表現過三次：有中間三分之一為三聖，前後各三分之一為經文（圖像採陽刻為主，經文以陰刻呈現），長達二十尺，高三尺者；有五尺正方，中間下方部分為三聖像，經文則圍繞圖像，以彩色套印，大半陽刻表現者；有經文與圖像各分以橫卷，長14尺高1尺半，利用拓印方式表現者（經文部分已完成。圖像部分依經文演述次序景相組合為架構，除聖相外，配有淨土風光，此部分正進行中）。

至於，彌陀四十八大願系列，則依無量壽經（夏蓮居老居士會集本「佛說大乘無量壽莊嚴清淨平等覺經」等文品），完成廿四幅，上文下圖中堂式，文部分為各種字體陽刻，圖部分為佛、菩薩、羅漢配上背景襯托，套色水印。九品讚頌圖，為一幅描繪觀無量壽經九品往生，阿彌陀佛來迎，諸佛菩薩撒菝讚歎，饒富氣勢況的巨幅水印版畫。

若論構圖細密，內容豐富及刻工精緻，則「西方淨土變」一幅，最足以說明極樂世界的清淨莊嚴和宏偉殊勝。因此，特將本圖詳論如下：

形式上，本圖參考四川大足北山石窟第二四五號及日本當麻寺的淨土變的構圖，採正方形，由九塊一尺半正方木

板組合而成，以油印拓摩方式印出。陽刻為主，陰刻交融，黑白單色表現，使產生對比、拓印和樸拙的趣味。

內容上，因兼攝淨土三經義理，可統稱為「西方淨土變」。圖中主像為阿彌陀佛，結跏趺坐於蓮台上。佛頭布螺髮，身著圓領袈裟，双手在胸前，左手捧珠，右手作說法印，身後有大圓形背光，背光上有七個圓盤，盤內呈各種蓮花瓣紋。佛蓮座下為束腰須彌座，座前有一俊桌，上置香爐一尊。佛背光左右上側，各有寶樹一株。佛頂上懸一八面形七寶蓋。蓋兩側各有飛天一身。蓋中吊有大牟尼珠，有三層妙真珠網飾作蓋幔。牟尼珠內射出毫光四道，分左右向上橫貫，上二道直行，二下道則繞四小圓後向上發射，而每光圓內均有一小坐佛。幔上方有一展翅孔雀口啣寶蓋

頂，孔雀身後為一方形亭台，台後為一双層樓閣。樓閣正中尖頂各有彩雲一朵，雲上坐一佛二菩薩，雲下有鳥如雁，雁的左右还有一飛翔孔雀。樓閣正中尖頂向兩側上方各射出毫光一道，光圓化成五彩祥雲，雲中有天樂。左邊雲內有箏、笛、笙、排簫、銅鈸、琵琶、拍板、法螺、圓鼓、方響、編鐘、鞀鞞；右邊雲內有箏、笛、笙、銅鈸、琵琶、法螺、圓鼓、笙簧、羯鼓、拍板。樂器上均繫有彩帶。兩雲內外二側各有青鳥一隻。兩雲之間正中央，繫有蓮花形大寶蓋，有四飛天互相頭足相連，環繞在寶蓋週邊。

主像兩側，左為觀音，右為大勢至，皆結跏趺坐于蓮座上。二菩薩均頭戴高花冠，身著天衣，袒胸，頸下飾滿瓔珞，身後有蓮瓣形身光和圓形火焰頭光。觀音右手於腹前

⑧

捧缽，左手舉胸前持楊柳枝。大勢至左手攬置膝間，右手持蓮苞負於右肩上。觀音、勢至的背光之左、右上側各有宝樹一株。二像頭上方，亦各懸有一七宝蓋，蓋周飾以三層珠幔，蓋中有牟尼珠一顆。宝蓋左、右下側，各有飛天一身，名迦陵頻伽，又名好聲鳥或妙音鳥，其上身為人，下身為鳥，後施長羽尾，背生五彩双翼，頭朝下尾朝上，双手持樂器，展翅在祥雲上，其雲尾上飄如焰。幔上各有一層翼孔花口御觀音與勢至頂上的宝蓋，而孔在屏的尾後，為一兩層塔形宝樓，宝樓外側有三道長欄廊與中央之大宝宮殿樓閣相連。最上層欄廊頂上的有飛天作向下飛狀，且正以各種樂器演奏天樂。欄廊外側則為從基辰升起多層千佛坐相。

主像與二菩薩之間，各有一八面形經幢，每幢外側各有一童兒，端坐於帶梗蓮花上，各幢的基座周圍亦各有三尊佛坐像。各經幢上有一飛天，面向主像，全身籠罩五彩祥雲，其視尾隨風飛拂，雲尾上飄似火焰。經幢之下，有多位供養菩薩，簇擁於三聖像座前及座側周圍。由於畫面需要，並在三聖像蓮座下，左右各安排五尊姿態不同的供養菩薩，或合十或结手印，各個身後皆有圓形頭光，燦爛奪目，適足莊嚴道場。

主像蓮座正下方刻畫「三品九生」之「上品上生」圖，作為表法，左右分主觀音、勢至，二脇侍菩薩間又左右各有一跪姿供養菩薩。華麗的欄楯外，則是八功德水池，池中遍生蓮荷，有小兒正從蓮花內生出，或坐或立，或手扶

⑨

足蹬爬上欄杆，姿體各異，極其可愛。

此幅「西方淨土變」版畫作品，約五尺正方，畫面大而複雜。雖然如此，也僅能表現極樂世界珠勝恢宏實相的千萬萬分之一毫端而已。而且，在現代藝術視覺感受的考慮下，有關觀無量壽經中「未生怨」和「十六觀」的故事，以及「三品九生」的全景，各自足以構成獨立而豐美的畫面，所以在本作品中並未特別強調。

從事佛教藝術創作，西方淨土變相之種種，是取之不盡用之不竭的題材，它是集人物、山水、翎毛、走獸、花木和建築之大成，為十方世界中取長補短、完美无缺的藝術宝庫。与論選擇平白或立體、擷取具象或抽象、應用工筆或寫意，也不管用何種媒材，不限於版畫，凡油畫、水墨、粉彩、膠彩、剪紙等，都可以有无限想像空間和創作自由。若欲開拓藝術領域，提昇藝術境界，深信嚮往淨土風光是一條決定可以寄修學於創作的光明大道。

重現唐宋雕版印畫的光芒

陳清香（文化大學藝術研究所教授）

版畫的發展，在中國起源雖很早，若要以刻劃形式而言，早在新石器時代的大汶口文化遺址（約西元前5000～2300年），便已普及陶器表面上有刻劃的文字畫，那是被公認中國最早的刻畫文字符號，可視為印畫的起源，由刻印而到拓印，由拓印而至木刻，便是印畫發展的軌跡。

◎懇辭花籃

敬請

蒞臨指教

高雄市立
社會教育館
館長　陳順成　敬邀

「邱忠均佛像版畫與彩墨個展」

謹訂於中華民國八十年四月十三日（星期六）
至四月十八日（星期四）假本館展覽室舉辦

邱忠均佛像版畫與彩墨個展　中華民國八十年四月十三日/高雄市立社會教育館

我國古代版畫的起源與銅器紋樣、畫像石刻、瓦當、封泥、肖形印等有密切關係，隨著複印流通的印刷觀念產生而有版畫製作。從最早印佛使用到六世紀拓碑方法，都是雕版印刷的版畫雛形。

我國最早的版畫起於什麼年代雖不確知，但就目前發現者而言，有唐肅宗（至德二年）時刊行的「陀羅尼經咒圖」（公元七五七年）及唐懿宗咸通九年的金剛經扉頁畫「祇樹給孤獨園」（公元八六八年），後者印佛說法圖，是幅相當成熟的版畫作品。可見在此二圖之前必定有一段發展過程。而這兩幅作品題材皆為弘揚佛教教義，可謂最早期的佛教木刻版畫。

從新石器開始，民間美術就廣泛地出現在百姓的生活之中，包括信仰、祭祀、吉慶、娛樂等內容，繪製方式則不外彩畫、木雕、石刻、泥塑等。其中最能反映民情的是木刻版畫，因為它取材簡便雕刻容易。最能表現簡練概括、素樸古拙且富有裝飾性的線條美，又有特殊趣味造型的「版味」，可以充分表現我國傳統厚實含蓄的藝術氣質。古來版畫題材在時地推移變化中可說是五花八門，而在林林總總之中刻劃正統佛教文字圖相的木刻版畫，就以藝術創作眼光來看是最具規模和優使的。

佛教自東漢從印度傳入我國以後，到了隋唐已進入全盛

时期，佛教藝術逐漸本土化與時代化。佛教教義弘化不限於「變文」，还以「變相」圖解經文，達到圖文並茂藝術化與流淺化的地步。版畫正好適合這種需求，戴一版即可印千萬幅流通各方，普利象生，有效地達到弘法利生的目的，這就是佛教版畫得以發展的主要原因，也是它較其他版畫殊勝所在。

歷代重要佛教木刻版畫，除前述二幅外，有唐「无量寿陀羅尼輪圖」及「千轉陀羅尼輪圖」；五代「大慈大悲救苦觀世音菩薩像」、「大聖毗沙門天王像」、「大聖文殊師利菩薩像」、「聖觀自在菩薩像」及「四十八願阿彌陀佛像」；北宋「俊菴佛像」、「大隨求陀羅尼輪曼陀羅圖」、「靈山變相圖」及「大佛頂陀羅尼經」扉頁畫；南宋「佛國禪師文殊指南圖讚」、「妙法蓮華經」扉頁畫及「磧砂大藏經」扉頁畫；元「金剛般若波羅蜜經」扉梵筴插圖、「梁皇寶懺」扉頁畫、「妙法蓮華經」扉頁畫及「金剛經注」(最古的二色版畫)；明「觀音經菩門品」插圖、「佛說阿彌陀經」(上圖下文)、「大佛頂心陀羅尼經」扉頁畫、「金剛經」扉頁畫(長卷)、「釋迦如來應化事蹟」、「牧牛圖頌」及「觀音菩薩三十二相大悲心懺」；清「善窄五十三現圖」(即善財童子五十三參)、「莊嚴劫千佛」、「佛說造像量度經」及「佛祖正宗道影」等。

隨著時代的變遷、生活背景、藝術概念及对佛法的認識

的差異，佛教木刻版畫的表現方式也有不同。大体而言，就绘畫點線面的筆法来看，古来的版畫線多於點，點又多於面。一般皆以铁线描来鈎勒，无論人物、動物、器物或布景都一筆鈎到底，顯現刀筆剛勁流利氣勢，這自然與中國書畫向以講究筆氣墨韻的特色有關。其次，在造形上，圓形多於方形，方形多於三角形，無論眼臉、服飾、雲紋、水波、花葉，甚至主要輪廓，莫不呈現圓形或橢圓形，這意味著我国追求美滿圓詳的民族性和佛教崇尚圓融自在的精神。

構圖方面，唐代佛教木刻版畫，承受隋代書畫「細密精致而臻麗」風格的影响，較注重平鋪直敘和反覆对稱的美感，極富原始裝飾味。五代則上承唐朝餘脈下南宋代新風，佛畫一如仕女畫都因脫胎於盛唐人物畫名家尉遲乙僧和吴道子風挽，体態上比較「豐肥」，表情有「生意活動」，裝扮則「天衣飛揚，滿壁飛動」，其藝術感染力已逐漸提昇，同时，由於世俗化圖像，發心供養人開始在佛像下方記述祝願祈請的因緣和年代，雕刻匠人姓名也一併刊具，形成圖文並重的生動畫面。宋代的绘畫特別強調「成教化，促人倫」的「祝墜」作用，因此佛教版畫的刻製尤其興盛。它的佈局明顯地縱向發展，畫面拉高後在背景上配置山水行雲，產生遠近、疏密、大小的透視效果，富有現實的立体感。這

想必是受了当時最為輝煌突出的山水畫風直接地影响。元代版畫有唐人遺意，筆传刚健，神情生動，格調清雅。衣紋多用来着大畫家顧愷之游絲描法，工穩而不板滯，蘊情多於古拙。佈置則有横向開展趨向，與当時山水畫家势显頻採用的「平遠法」構圖相類似。明代的版畫白描功夫頗深，雖仍有唐宋工筆畫的传度，但已逐漸從嚴謹凝重步向舒朗開放，繫有文人畫的特質。元代開展式佈局到了明代更加發揮，形成空前壯潤氣势，儼然精彩連環，生動感人。清代版畫在传統基礎上，因受碑學與起和西洋绘畫观念影响，畫面出现陰陽黑白交錯及身段比例的效果，顯得堅実厚重，符合现实视覺感受。

内容方面，包括大乘佛传諸經典，如金刚经、无量寿经、阿弥陀经、法華经、華嚴经、首楞嚴经等。表達方式有單尊的有成組，有像是挂月式，有中堂直立式，有横披佈置式，有梵箧連卷式等。利用各種適当的木刻版畫方式来刻剝佛经中的佛菩薩聖像，描寫他们感化事蹟和十方世界種種殊勝景相。顯示自古以来佛陀教育在我國的重要性，同時反映出佛教木刻版畫在我國藝術發展上具有相当輝煌的成就。

至於技传方面，由「粉本」刺孔漏印，到雕刻木版捺印，是個不小的發展；由一尊或一組小佛像上下左右依序捺印成「千佛

像」，刻上圖下文的佛名经，是一大發展；由独幅经咒圖，供養持咒、菩薩像，刻列於经文之首的靡頁畫，則是一次應用上的大發展；從陽刻铁線描到陰陽交錯重视黑白对应的塊面效果，是一段漫長的經驗累積；從單纯的圖案符箓構圖方式，到複雜的背景襯托的立体畫面，是版畫創作觀念上随著時代進步的轉變；從單一色彩（黑色）到二色（朱墨）或彩套印，是版畫印刷技術上的一大突破。從不受瞩目的刻工匠人，到刊布製作年代和出具姓名，是作品藝術性提昇和藝人漸受肯定的心路歷程。以上種種製作源流和歷史现象，正足以說明佛教木刻版畫確是我國歷史文化上珍貴且豐富的遺產。

一般而言，古来的雕版印刷所採用的木板多为坚硬細密的木頭，常用的有梓木、梨木、棗木、桂木和黄楊木等。佛教木刻版畫所用的形式，大致可分为大、中、小三種。大的为便於單独張挂和流通供養，尺寸達高八十公分宽四十公分，中的为便经卷闡述经義插圖之用，面積在高三十公分宽十三公分以内，梵箧本則可数版連接刻一圖或数圖，宽度得視需要延長。小的則如肖形印，約掌心大小，便於同一印模按行次重覆捺印，以成千佛圖。

中國佛教木刻版畫的最大特色是運用传統纸與墨相暈染的效果，以「水印」方式施印。由於木版能含水分，纸又能吸墨（彩

的特性，方便徒手印出富有墨色淋漓的氣韻。一張好的木刻版畫作品，讓人感到充滿「木味」(木紋)、「刀味」(彫痕) 和「水味」(墨暈)。這種異於西洋油印版畫的印刷方法，除佛畫外，還被廣為運用在其他題材上。宋元時代版畫發達，手工業進步，上至國子監，下至民間書坊，無不大量從事木版水印來印製曆書、醫書、文集等。明初為迎合社會大眾需求，一些表現民間文學、戲曲、傳奇小說的版畫作品應運而生，而民間木版年畫到了明末已相當流行，取材廣泛，主要是反映民間的喜好與思想。印刷方式，由單一墨線的陽刻插圖發展為朱墨二色雙印，甚至五色套印的故事畫。另外，由於人書畫家參與（如：仇英、唐寅、陳洪綬等）繪稿，木刻版畫乃由原先繪刻二者均一人兼任的方式，轉變為繪刻分司，刻工專職雕版，繪刻分工合作，使得版畫空前發達。日本浮世繪的多彩套印，也曾吸收我國水印套色方法，其影響至為深遠。

本人從事佛教木刻版畫十數年，一直專注研習，堅信在古人既有的輝煌基礎上，必定可以走出更光明的路子。因此提出幾點感想和期望：

一、創作者首先要建立信心，生起使命感。如同學佛，要先認清目標，對自己的能力要有信心，對佛教要有信心，對古德要有信心，對文化寶藏要有信心。換言之，必須好佛教藝術創作當作修行，在學菩薩道的根本存心上，要真正能信己、信佛、信史，還要信因果和信輪迴。既為佛藝創作，無論如何應當隨力隨分肩負起以藝術自行化他的責任。學習祖師「以出世精神做入世事業」的抱負。

二、有了真信，然後必須有切願，立定志向往一定方向去創作，始終不改變，中途難免遇到險阻和困難，也不畏懼，決定逐一克服，雖有外面境界引誘也不動心，不媚俗，不為名聞利養所迷惑。我修學淨土法門，深信娑婆實實是苦，極樂實實是樂，發願專修淨業，念佛求生極樂。所以多年來的木刻版畫即以淨宗經典為內容，希望藉此達到勸化作用。

三、經云：佛有三十二相，八十種好。又謂：佛有無量相，相有無量好。卻又說：凡是有相皆是虛妄。其中道理值得深思。若不專精修持，力求圓解，想刻劃清淨、平等、慈悲和莊嚴的佛菩薩聖像，又談何容易？所以我們要多讀誦經典，多探討古今作品，多了解佛教的時代意義，多研究現代美學的趨向，以創造具有承先啟後價值的作品。

四、為效法弘一大師「念佛不忘救國」及以書法宣揚佛法的精神，在選擇木刻版畫藝術語言之後，決定在創作的菩薩行上，心無旁騖，戮力以赴。但願有更多的藝術家發心參與佛教木刻版畫的創作，共同為宣揚佛法、淨化人心及保存、研究和弘揚國粹而奉獻心力。

今天是公務員生涯卅三年正式退休前夕，往後日子應如何安排極為重要，大署生活中心在學佛學藝，用以修心修身，過一個有意義的晚年。因此，我規劃了以下日課表做為自己自我剔勵的準則，不可怠忽。惝晨起四時即應簡單嗽洗開始禮佛，拜八十八佛懺悔文，為時約一個鐘頭，五時寫六字洪名佛號，之後準備早點，用過簡餐，晾衣物，然後揹畫具往茶頂山健行寫生，七時卅分返家研讀佛典暨祖師大法，語錄一個半小時，九時至十時練習書法，從篆書開始，十時至十一時臨摹名家畫作，從一木一石打基礎。十一時後整理家務。中午用餐後休息片刻，一時半繼續做雜事，二時半讀書畫史或畫語錄，四時至五時聆聽佛經講解，五時外出看風景寫生，約一小時後返家洗澡用餐，七時至八時散步。十時就寢前讀誦經典，從無量壽經開始，三年不改。以上日課表，謹記不懷疑，不夾雜，不間斷三不要領，遵行不輟，想堅持數年必有好寫。

佛子淨均　書於二千
年二月廿九日晨五時

報戰年青　四期星　中華民國六十七年五月四日

十九屆文藝獎章
得獎人評定公布
今在文藝節大會中頒發

【本報訊】中國文藝協會昨（三）日公佈第十九屆文藝獎章得主，計有黃瑩、馬瑞雪等等廿四位獲獎，並定於今日下午二時卅分在台北實踐堂舉行的五四文藝節大會中頒獎。茲誌得獎者名單如下：

文學——歌詞創作獎：黃瑩；散文創作獎：馬瑞雪；小說創作獎：張鳳岐、保眞、喬木；報導文學獎：施鎮遠，翻譯獎：閻振瀛。

音樂——作曲獎：徐景漢。

美術——兒童美術教育獎：潘元石；書法獎：董陽孜；國畫繪畫獎：何懷碩；水彩繪畫獎：張榮凱；油畫繪畫獎：吳炫三；漫畫繪畫獎：唐健風；版畫創作獎：邱忠均。

攝影——黑白藝術攝影獎：謝其燉。

戲劇——話劇編導獎：

戲曲——國劇表演獎：宋岡陵；電視劇表演獎：王正民；話劇表演獎：汪勝光、魏海敏；舞蹈——舞蹈編導獎：許惠美。

論評——文藝論評獎：林柏燕。

和美籍的施鐵民，昨天在會場中很引人矚目：汪勝光是出身陸光的小武生，他是本屆年齡最小的得獎人；施鐵民是旅居台灣的美國人，他因翻譯當代中國小說而獲獎，是歷屆得獎的第三位外籍人士，本屆中唯一的外國人。

四月中旬前往馬尼拉教舞的許惠美，前天專程趕回台北，昨天又將於今天領獎後，搭晚班飛機前往馬尼拉，指導當地一場舞蹈公演。十五歲的汪勝光。

以上廿四位得獎人，平均年齡卅二歲，最高四十五歲，最小十五歲，其中女性五位，軍中文藝工作者七位，本省籍者七位，美國籍一位，該會會員四位。

今年文藝獎章評審委員為何志浩、張大夏、鄧靜山、吳若、瞿君石、王藍、李辰冬、鄧綏寧、王銘、王集叢、朱嘯秋等十二位，採用無記名投票方式。

文協昨天下午由常務理事王藍主持茶會，向新聞界介紹得獎人。

旅美反共女作家馬瑞雪，昨天沒有出現在茶會上，她的獎由代領。

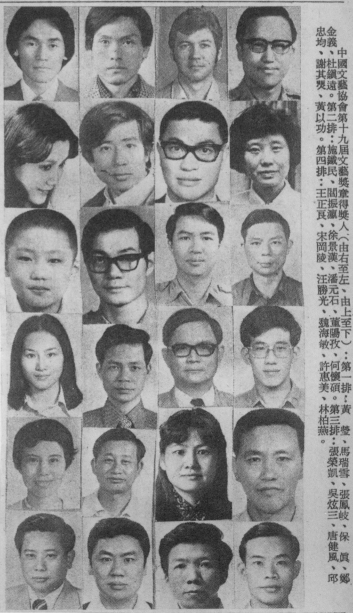

中國文藝協會第十九屆文藝獎章得獎人（由右至左、由上至下）：第一排：黃瑩、馬瑞雪、張鳳岐、保眞、鄭金義、杜鎮遠、謝其燉、黃以功；第二排：施鐵民、閻振瀛、徐景漢、黃以功：第三排：何懷碩；第四排：王正民、宋岡陵、汪勝光、魏海敏、許惠美、林柏燕。

出席第十九屆文藝獎章的獲獎人。（本報記者楊慶宣攝）

中華民國六十七年五月四日

報晚族民

今慶祝文藝節
頒發文藝獎章

【本報訊】今天是五四文藝節，中華民國六十七年文藝節，中國文藝協會成立廿八週年紀念大會，今天下午二時半在實踐堂舉行。大會由文工會主任楚崧秋主持，並頒獎給第十九屆廿四位文藝獎章得獎人。

今年文藝獎章得獎人廿四位分別為：

文學類：歌詞創作獎：黃瑩。散文創作獎：馬瑞雪。小說創作獎：張鳳岐、保眞、喬木。報導文學獎：施鎮遠。翻譯獎：閻振瀛。

音樂類：作曲獎：徐景漢。

美術類：兒童美術教育獎：潘元石。書法獎：董陽孜。國畫繪畫獎：何懷碩。水彩繪畫獎：張榮凱。油畫繪畫獎：吳炫三。漫畫繪畫獎：唐健風。版畫創作獎：邱忠均。

攝影：黑白藝術攝影獎：謝其燉。

戲劇——話劇編導獎：

戲曲獎：國劇表演獎：宋岡陵。電視劇表演獎：王正民。話劇表演獎：汪勝光、魏海敏。舞蹈——舞蹈編導獎：許惠美。

論評：文藝論評獎：林柏燕。

	保存年限		速別	最速件
	檔 號		密等	密

行文	單位	受文者	邱忠均先生
副本	正本	解密條件	
中正文化中心管理處（知會） 高雄市實驗國樂團（知會） 高市交響樂團（知會）	第八屆文藝獎（含佳作獎）得獎人	公布後解密 附件抽存後解密	

批示		擬文	
解		字號	高市教育四字第一四四二八號
		發日期	中華民國七十八年五月十五日 附件

主旨：台端以「佛陀降生」作品經評選榮獲本市第八屆文藝獎（佳作獎），請於本年五月廿日（星期六）晚上參加「第九屆文藝季開鑼之夜暨第八屆文藝獎典禮」，函請查照。

說明：
一、領獎及開鑼之夜時間：民國七十八年五月廿日（星期六）下午七時卅分。
二、頒獎及開鑼之夜地點：中正文化中心至德堂。
三、隨函檢附佳作獎獎金十萬元之收據乙張，請填妥後（貼足千分之四印花）連同台端個人上半身二吋照片十張及個人簡介百字以內等資料於五月十八日前親自送達本局四科。
四、請各受獎人於當日下午七時前報到（至德堂前廳）並入座於樓下第一排第十四號至廿八號間。
五、請中正文化中心管理處於活動當天患派人手協助會場佈置（版畫作品及得獎文學作品）及報到引導入座。（樓下座席中第一排請貼示貴賓席）

局長 羅旭升

校對 李莉
監印 鄭景源

78.5.50,000張

文藝獎得獎名單揭曉
王玉珮等三人獲殊榮

星期五　中華民國七十八年五月十九日

【高雄訊】高雄第八屆文藝獎得獎名單揭曉，由王玉珮等三人榮獲，將於廿日文藝季開鑼之夜中，接受高市長的頒獎表揚。

第八屆文藝獎舉辦項目有散文、兒童文學、戲劇、美術等四項，其中應徵作品最多，計散文五件、兒童文學二件、戲劇一件、美術二件，計收十件作品。

經過評審，評議出各得文藝獎得主三人，為鼓勵文藝界人士參加，又錄取五位具有創作潛力的「佳作獎」得主，各得獎金十萬元，各得主名單及獎金茲誌各得主名單及簡述如下：

散文類—王玉珮，現任正修工專講師，得獎作品為「深情」。

兒童文學—郭鈴惠，現任和平國小教師，得獎作品為兒童劇「尋善」。

美術類—邱忠均，現任高雄地方法院觀護人，得獎作品為「陀佛隆生」等十件版畫。

戲劇類—郭鈴惠，現任和平國小教師，得獎作品為兒童劇「尋善」。

獲佳作獎得主如下：
散文類—林仙龍、張德本。兒童文學—謝武彰、許漢章。美術類—楊國台。

郭鈴惠　邱忠均　王玉珮

高市第八屆文藝季作品評選完成

散文類：王玉珮以「深情」奪獎。
美術類：邱忠均以版畫佔鰲頭。
戲劇類：郭鈴惠以兒童劇奪魁。

【高雄訊】高雄市第八屆文藝獎應徵作品評選著完成，散文類王玉珮、美術類邱忠均、戲劇類郭鈴惠分別在三項文類中脫穎而出，獲選為三位文藝獎得主將於本屆文藝季開鑼典禮接受表揚，各人應徵作品如下：（一）散文類：共五件，其中選一件（大家散文）；（二）兒童文學：共收二件，其中取一件（尋善）；（三）美術類：共收二件作品（佛陀降生、菩提道場）。

上：王玉珮
中：邱忠均
下：郭鈴惠

邱忠均的水印版畫 樸實渾厚清新脫俗

69.1.2

【台北訊】青年版畫家邱忠均，於今（二）日至十三日，在台北龍門畫廊舉行版畫展，展出水印木刻版畫作品三十件。

邱忠均為高雄美濃人，自幼喜愛美術，未曾拜師學過畫，目前服務於台中地方法院，但課餘潛心研究繪畫，與國畫的氣韻相近，一改時下抽印版畫的缺失，並將水印木刻技法提昇成現代創作的地位，十餘年來專攻版畫，他以水印木刻版畫作品，自今（二）日到目前的水印木刻版畫，均有優異成就，他的作品技法多異於我國固有剪紙、版畫、木刻，尤其目前的水印木刻版畫，更是清新可愛，為即將失傳的水印版畫開拓新的途徑，他這種不斷的研究精神，令人感到親切。

邱忠均的此次展覽，一方面重視我國固有的水印木刻版畫，進而希望能加以發揚光大，另方面呈現現代版畫，必須發揮重黑白對比的明暗關係，以線條來表現，漆上充分發揮黑，必有民族風格，富有民土風情，令人感到親切，和的水印木刻版畫所具的「刀味」及「木味」的雙重藝術性。

邱忠均版畫作品「蓮池圖」

邱忠均的水印木刻是應用大塊三分夾板刻劃，然後以水性墨汁及顏料拓印在宣紙上，再加以套色或染色而成。此次展出作品，內容有「荷」、「蓮」、「海濱景色」及「花卉」等，充分日在台北市中華路國軍文藝活動中心舉行。

宋建業水彩畫近作 八位畫家水墨精品 今日起將舉行展覽

△中校畫家宋建業，作品聯展，至十二日止。此次個展的畫家有汗及顏料拓印在宣紙作品上，特別展出畫家李石樵的「三美圖」及謝孝德的「禮品」。

漢、歐豪年、陳其寬等聯展的畫家有李文於今（二）日至八日止。

發育期

Waterlily prints

An exhibition of prints by Chiou Jong-jiun will be held from Jan. 2 through Jan. 13 at the Lung Men Art Gallery on Chung Hsiao E. Road. More than 20 print paintings will be exhibited.

Chiou, a native of Kaohsiung, has loved drawing since childhood.

He studied prints at his leisure time for 10 years and has never studied prints at school; he learned it all by himself.

He has tried many kinds of print painting including silk print, brass, and paper, woodblock as well. His works are more inclined to ruralism.

Chiou worked at Taichung District Court since his graduation from the law department of National Chengchi University. Though he has never studied painting, he is zealous in promotion of all kinds of arts activities.

He contended that fine arts could cultivate one's character, and help to improve one's spiritual life.

Though he is not a professional artist, his works have many times been recommended to exhibitions both at home and abroad. He has been presented a literary medal by the Republic of China Literary Association for his print creation two years ago. Now he is a member of China Print Painting Association.

Seen above is his waterlily print.

(1980.1.2)

中華民國八十六年七月六日 星期日

邱忠均版畫 承襲古代即將失傳絕活

無師自通 自娛娛人 作品在藝術界佔一席之地 辦過多次展覽

記者宋耀光專訪

屏東地方法院觀護人室主任邱忠均無師自通，繪版畫自娛娛人，他的作品已被藝術界評為「永遠佔一席之地」，如今已在藝術界佔一席之地，作品有二、三百件，如今已舉辦過二次全國巡迴展，十餘個展及不計其數的聯展。

邱忠均曾走上版畫這條路，要從小時候說起。

他說，當年念法律的他，並非版畫，當初念念看喜歡的圖或寫好的字，印在木板上，刻去空白處，再畫雄的興趣。他最喜歡的圖案是繪畫、雕刻，現任高雄美展評審員，市中正文化中心美術館典藏委員、高雄縣、市中正文化中心審查委員及美濃畫會會長。

邱忠均念了台中地方法院，首度念版畫。他說，當初念念看喜歡的圖案是為了給家人交代，並非他的興趣。他最喜歡的圖案是繪畫、雕刻，他曾擔任高雄縣、屏東縣美展評審員，現任高雄縣美術館典藏委員、市中正文化中心審查委員及美濃畫會會長。

濃畫會會長。

邱忠均走上版畫這條路，要從小時候說起。

繪版畫自娛娛人，他的作品被藝術界評為「永遠佔一席之地」，如今已在藝術界佔一席之地，作品有二、三百件，如今已舉辦過二次全國巡迴展，十餘個展及不計其數的聯展。

他說，版畫非常費時費工，將最好的圖或寫好的字，印在木板上，刻去空白處，也有套色者，再畫雄的興趣。他最喜歡的木棉樹的大刺，把刺磨平，用刀月雕刻同學的失傳的絕活。

創彩虹美術社，開始放手鑽研版畫。他一種平面的藝術表現，術和生活結合在一起，來喚起鄉土的情懷，淨化好刺繡。

他說，很多藝術作品不是用科技能夠取代的，中國版畫正面臨西洋版畫的威脅，日漸式微，他希望有更多的中國人學中國版畫，不致失傳。

→屏東地院觀護人室主任邱忠均的版畫，在藝術界佔有一席之地。

記者宋耀光／攝影

→邱忠均版畫中的「佛說阿彌陀經」，其中佛像經多達二千字。

記者宋耀光／攝影

邱忠均 學佛心得 盡入畫中

盡心籌備 謝義勇 婉謝各方協

（記者張慧如報導）從事藝術創作廿餘年的邱忠均，最擅長水印木刻版畫，作品曾獲中國文藝協會及高市文獎獎，並巡迴各文化中心展出，還在高雄開過個展，對藝術的忠誠與執著，始終一心。

邱忠均近幾年，他亦潛心學佛，並開始創作佛教方面的題材畫作，此番應邀於台北永漢國際藝術中心展出近期版畫與彩墨，「佛說阿彌陀經」、「西方淨土變」一石窟大佛」「華嚴菩薩」等作品深受好評。展期將至三月十日止。

（記者張慧如報導）高雄市立美術館籌備處主任謝義勇，前天下午向教育局長王清波遞上辭呈，昨天局長已表示慰留之意，但謝義勇去意頗堅，近期教育行政人事可能將有變動。

↑臥佛 邱忠均作品

七十七年五月一日

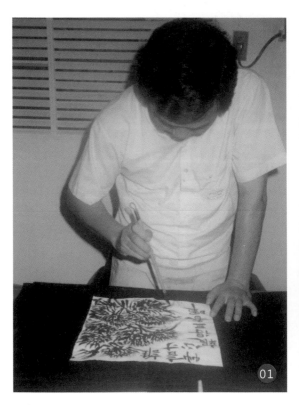

步驟1：
木刻版畫為我國傳統藝術之一，以水印方式印刷為主，如用油印則為西方木刻的主流。製作之前，第一步須選用適用的木板，加以磨平，此地方便採用的是白木，（雕刻匾額用），厚薄要適宜。木板選妥後，進行繪畫，先在草稿紙上描繪自己所構思的圖畫。這裡畫的是表達孝思的康乃馨，配上"誰言寸草心，報得三春暉"之字樣。

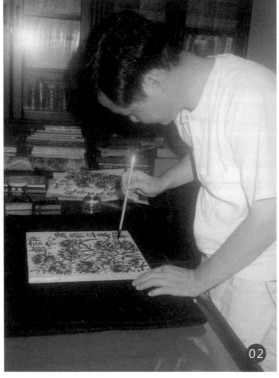

步驟2：
然後將草圖用複寫紙或炭筆謄寫一邊，轉寫到木板上（注意圖面必須相反，印出來才會正面）。再用毛筆重新描繪一次，使之清晰、正確，待乾後用淡墨水遍刷版面，以利於雕刻時看出雕紋。

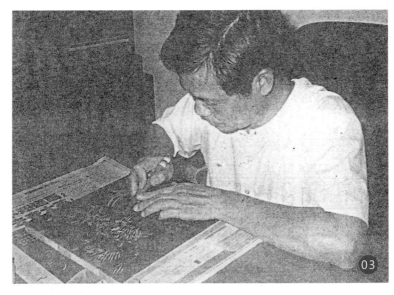

步驟3：
著手雕刻。雕前宜將雕耳刀磨好，視圖面需要選用雕刀，（三角刀、丹口刀、平口刀、斜口刀....），推刀方法可如執鉛筆般，也可握在掌心向內拉，隨自己習慣刻劃。在同一直線上兩邊線內各刻一刀，就產生白色的陰綫，而在同一綫上的兩邊各刻兩刀，便呈現白底黑綫的陽綫。木刻原則上為陽刻凸版，印出突出部分圖樣。但也可陰陽交融使用，使畫面產生豐富的視覺效果。

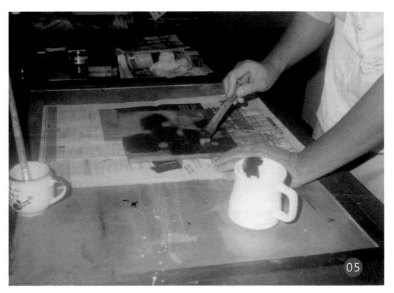

步驟5：

套色印刷前，應先將宣紙及木板打濕（用噴霧器）然後用舊報紙吸去表層水份。套色由淺入深，用毛刷沾水性顏料（國畫顏料及水彩顏料）刷上，接著固定版與紙在印刷台上的位置，將半乾不濕的宣紙舖蓋版上，背後再舖以報紙，手持"馬連"（棕皮紮成）在上面施壓拓印（如油性顏料，可利用壓印機）。

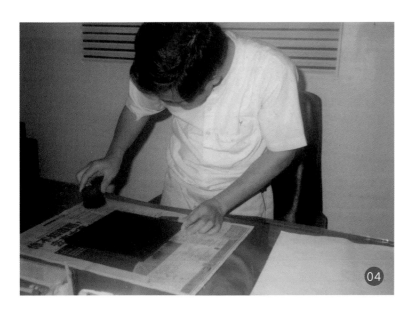

步驟4：

整個主版雕版完成後，先用墨色印出一張，如未盡理想，可補刻或修正。同意利用主版圖稿分色，何處需何色，區分完後，轉寫在副版上，（原則上一色一版，也可以一版中多色）副版須與主版大小一致，轉寫，刷淡墨，雕刻等手續如同主版。此作乃採一版二色，計有紅、黃，共一版，及紫綠，共一版等二副版。

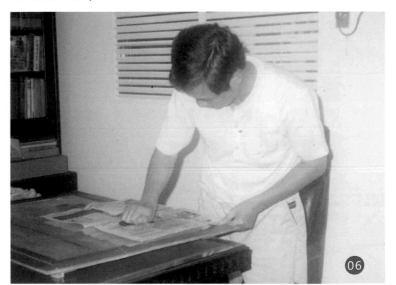

步驟6：

徒手拓印、應注意：

1.木版與宣紙的溫度，必須配合得宜。

2.宣紙必須較版畫為大，如主副版、宣紙放置位子一定，套印時才準確。

3.施壓時力量必須均勻，以畫圈圈打轉方式拓摹，發現印出效果欠佳時，請多試驗，在水份控制上下功夫，（此乃水印的特點與難處）。

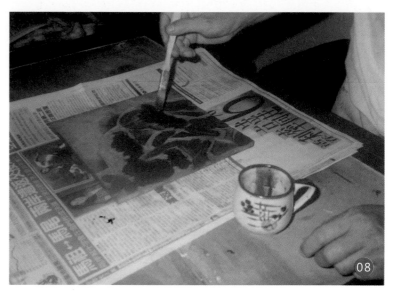

步驟8：

其次是第二塊副版刷上紫、綠二色的情形。顏色講求淡雅素樸為
宜，通常套色以二至四色即足夠，我們製作水印木刻版畫，最好
仍保存中國獨特的民族性，在傳統的技法上求新、求變，內容上
擴充表現領域，使這門固有技術發揚光大。套印第二版的手續與
第一版同，但應注意對準位置。

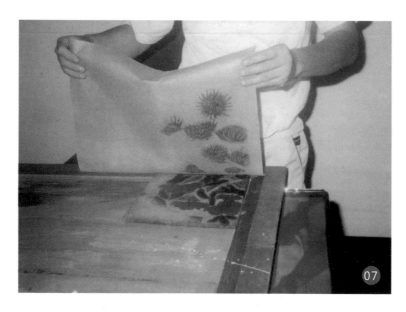

步驟7：

這是第一塊副版印出紅、黃二色的情形。當印完後，須用
濕潤報紙兩面夾住，保持紙的濕度，以利下一版套印他色。
通常套印副版時，紙的濕度可大些，如此色與色之間產生
浸潤效果，有如國畫渲染的韻味。

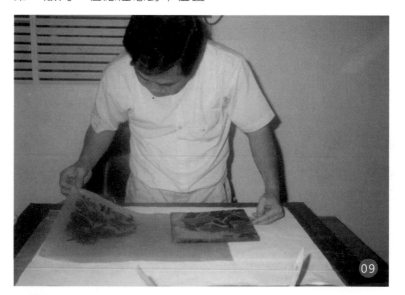

步驟9：

這是兩塊副套版套色後印出來的情形。檢視一下是否滿意，如不
滿意，則需重頭調整顏料濃度，版與紙的濕度，重新再套印，水
性顏料含水份時較鮮艷，乾後變淡，這點事先必須瞭解。如欲強
調某種色彩，可在顏料內添加少許漿糊，增加色調濃度。

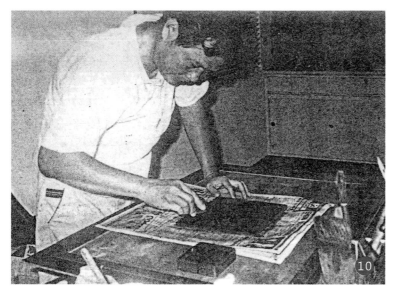

步驟10：
套色印妥後，最後為主版（即刻劃全部畫白輪廓者）以墨色
拓印。拓印主版最為重要，請注意：
1.版面刷墨前，應用筆沾稀漿糊點上幾點。
2.用馬鬃毛刷沾墨汁，薄薄的刷在版面，使墨汁與漿糊溶合。
3.刷遍版面每個角度後檢視均勻與否。

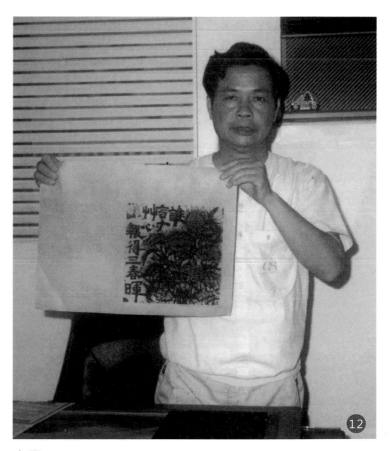

步驟12：
至此，一張水印木刻版畫作品全部完成，水印法必須從副
版到主版一口氣套印下來，一次完成一張作品，（此與油
印可隔時隔色套印者不同）。完成的作品，放置或晾起使
之陰乾，如發現水墨過多，可用吸風機吸乾。乾後的作品
在畫面下方用鉛筆註明畫題、張數、年代、及簽名蓋章（
國際慣例）再視畫面需要裱褙或裝框。

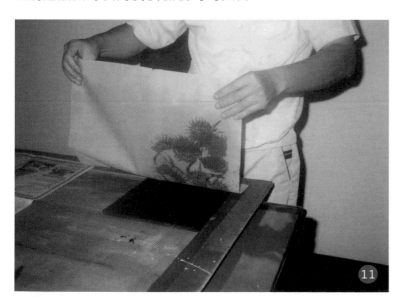

步驟11：
通常拓印主版時，墨汁不宜過多，應把握 "紙濕版乾" 的原
則，印刷效果　才會好，套印主版方法，一如前面副版的套
印，特別留意位置應對準。如發現部份墨色欠佳，可掀開該
部份（但其他部位不能移動），補刷墨汁後，再拓印，直到
滿意為止。

作　　者 / 邱忠均

封面題字 / 邱忠均

發 行 人 / 蔡佑鑫

總 策 畫 / 蔡佑鑫

策畫編輯 / 晨禾文創設計有限公司

校　　對 / 宋宜真、邱義洋、邱麗如

編輯執行 / 蔡佑鑫

美術編輯 / 蔡孟凡

印　　刷 / 瑞歐廣告傳播事業有限公司

指導單位：文化部

出版單位：晨禾文創設計有限公司

發行地址：高雄市新興區南海街197號2樓

電話：07-2268285

傳真：07-2268285

出版日期：2022年11月

版次：第一版

定價：新臺幣 1500 元(平裝)

　　　新臺幣 1800 元(精裝)

ISBN：978-626-96850-0-4(平裝)

　　　978-626-96850-1-1(精裝)

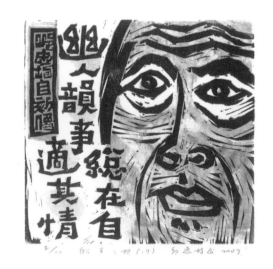